2018 대한민국미술대전
문인화부문 초대작가전

인사동 **한국미술관**

2018. 4. 25(수) ▷ 5. 1(화)

2018 대한민국미술대전 문인화부문
초대작가전을 축하하며...

봄이 무르익는 좋은 시기에 개최되는 "2018 문인화초대작가전"을 축하합니다.

다소 녹록치 않은 여건의 현실에서 문인화분과 작가 분들의 문인화단의 활로를 모색하는 소명의식의 활동과 역동성은 대한민국 문인화단의 밝은 미래를 짐작케 합니다.

문인화는 사유와 성찰의 심연에서 길어 올린 고결한 정신의 산물입니다.
모든 문화예술이 정신성의 산물이지만 특히 문인화는 "예술적 가치" 와 "인격적 가치" 가 동일시되는 독보적인 예술장르라 생각됩니다.

사실성을 한 차원 끌어올려 작가 스스로의 세계관, 학문적 수양을 바탕으로 한 사의성寫意性의 극대화 안에 침전沈澱되어진 형사形似의 변증적인 표현법은 서화예술의 결정체라 생각됩니다.

한국미술협회의 문인화분과는 2천여 회원이 가입되어 있으며, 여러 단체에서 활동하는 작가 분들을 감안하면 문인화의 저변은 넓고 깊습니다.
외형과 내실의 중요성이 강조되는 즈음에 문인화-서예의 국가차원의 발전적 정책마련과 지원을 가능케 하는 내용의 "서예진흥법" 이 발의되었다고 하니 대한민국 문인화의 르네상스를 기대해도 좋겠습니다.

바라건대, 문인화단의 성공적인 전시와 값진 행사의 성과들이, 선배제위로부터 젊은 신진작가들의 영입과 참여로 이어져 "도도하게 흐르는 장강長江" 처럼 문인화단의 부흥이 항구적恒久的이기를 바라마지 않습니다.

전시준비로 고생하신 문인화분과의 임원진과 관계자 분들, 그리고 훌륭한 작품을 출품해주신 초대작가분들에게 격려와 성원의 박수를 보냅니다.
모두 건승하십시오.

2018년 4월 25일
사단법인 한국미술협회 이사장 **이 범 헌**

대한민국미술대전 문인화부문
초대작가전 격려사

대한민국미술대전 문인화 초대작가 여러분,
안녕하십니까?

만물이 생동하는 새봄을 맞아 개최되는 대한민국미술대전 문인화 초대작가전에 출품하여 주신 모든 초대작가 여러분들께 우선 축하와 함께 감사의 인사를 올립니다.

잘 알고 계시는 바와 같이, 문인화는 동양 회화예술의 진수로 평가되는 우리 선조들의 전통예술을 계승한 회화양식입니다. 그러므로 문인화는 우리 민족의 전통적 선비정신이 함축되어 있는 회화양식입니다. 이러한 문인화는 격조 높은 필묵의 운용으로 내재적 함축미를 승화시켜야만 할 것이므로 부단한 자기 수련을 통한 끊임없는 창작열정이 요구된다고 할 수 있습니다.

오늘날 첨단과학 물질문명의 발달은 우리 인류의 새로운 위기를 자초하고 있다고 합니다. 정신문화의 미학적 예술성은 이러한 물질문명의 폐해를 극복하고 인간성 회복의 밑거름이 된다는 의미에서 문인화의 역할은 우리 생활에 지대한 기여를 할 수 있다고 봅니다. 다만, 과거의 전통을 바탕으로 하되 이에 안주하지 말고 새로운 미적 가치를 추구하여 오늘날의 문인화에 대한 정체성을 탐색하는 작업도 중요하다고 생각됩니다.

오랜 수련기간을 거친 초대작가 여러분들은 누구보다도 이러한 시대적 과제에 고민하고 치열한 노력을 기울여오셨을 것으로 생각합니다.

훌륭한 작품을 출품하여 참여해 주신 초대작가 여러분께 다시 한번 축하와 함께 감사의 말씀을 드리면서 우리 문인화단의 발전에 한마음으로 동참하여 주실 것을 간절히 당부드립니다.

항상 문인화의 발전에 변함없는 관심을 가지고, 이번 초대작가전의 개최에도 물심양면으로 지원해주신 한국미술협회 이범헌 이사장님, 그리고 수고해주신 협회 관계자들께도 감사의 말씀을 드립니다.

대단히 감사합니다.

2018년 4월 25일
한국미술협회 부이사장 손 광 식

2018 대한민국미술대전 문인화부문
초대작가전에

봄꽃들이 앞 다투어 흐드러지는 계절에 묵향 그윽한 "2018 문인화초대작가전"을 개최함을 기쁘게 생각합니다.

"문인화초대작가전"이 새삼 소중하게 다가오는 이유는 문인화의 표현양식이 사물의 외형을 그리기보다는, 학문과 수양을 쌓은 마음속의 사상을 표현하는 사의寫意를 중시하기 때문입니다,

이번 문인화 초대작가전은 배금사상과 물질만능주의의 심화로 시대정신이 갈수록 피폐해지는 작금의 현실에, 인생과 자연의 섭리를 깨닫고 윤리의식과 자연 친화적인 철학적 사유로 천착해가는 "결" 고운 선비정신의 정수인 문인화가 우리의 일상에 깊숙이 뿌리 내리는 계기가 될 것입니다.

일찍이 추사秋史는 "가슴속에 청초 고아한 뜻이 없으면 글씨가 나오지 아니 한다. 문자향(문자의 향기)과 서권기(서책의 기운)가 필요하다."라고 갈파喝破하였습니다.

시詩-서書-화畵 삼절을 회통會通하는 문인화의 경지는 "책을 많이 읽고 교양을 쌓아 그림과 글씨에 책의 기운이 풍기고, 문자의 향기가 나야 한다."는 통찰을 보여주는 말입니다.

초대작가 분들은 부단한 자기수양과 오랜 화업畵業에 빛나는 작품세계를 보여주는 분들입니다. 출품하신 작품은 관람객들에게 격조 높은 문화예술의 향유 기회는 물론, 삶을 관조하는 여백을 갖게 할 것입니다.

끝으로 물심의 지원을 보내주신 한국미술협회 이범헌 이사장님과 출품해주신 작가님, 그리고 전시준비에 수고하신 관계자 여러분께 깊은 감사를 드립니다.

2018년 4월 25일
사단법인 한국미술협회 문인화분과위원장 **강 종 원**

CONTENTS

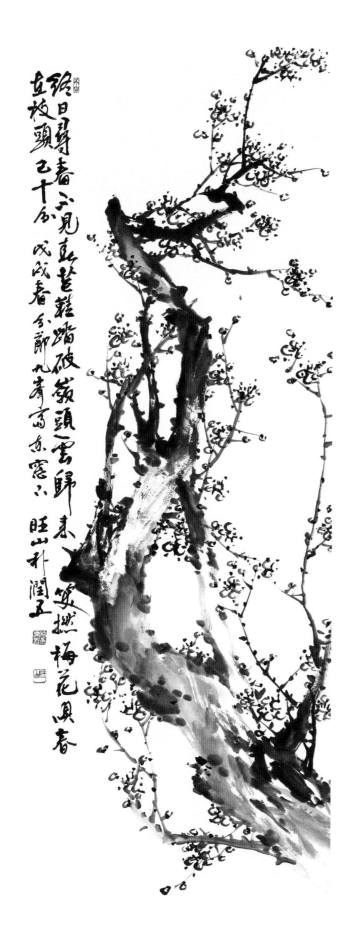

묵매(墨梅) / 50×135cm

왕산 **박윤오**

- 1985년 초대
- 대한민국미술대전 초대(84-現)
- 제9회 대한민국 미술인의 날 문인화상수상
- 부산설충예술상 수상
- 대한민국서예문인화 총연합회 출품
- 서예교류전 출품(일본, 소련, 미국 등)

49210 부산광역시 서구 망양로 19-6 (서대3가)
TEL : 051-242-7678(자택), 051-245-7678(작업실)
C.P : 010-3859-7678

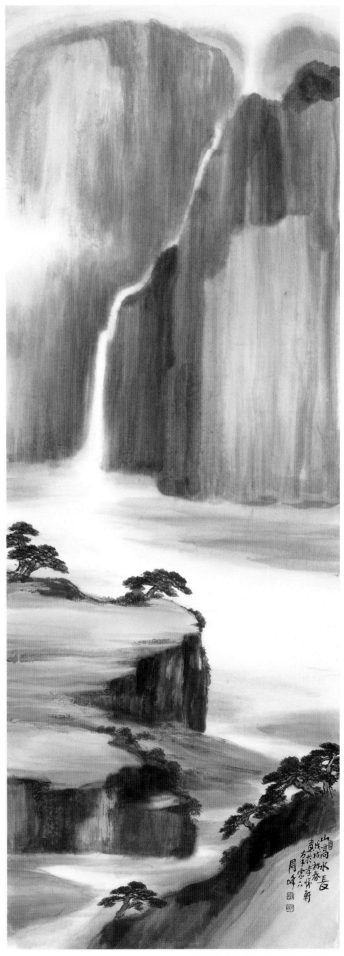

주봉 **공영석**

• 1987년 초대
• 대한민국미술대전 심사위원장 및 운영위원장 역임
• 사)대한민국미술인상 원로작가상(한국미협)
• 사)한국전업미술가협회 미술상, 오늘의 작가상,
 미술세계상
• 사)현대한국화협회 공로상, 한국문화상
• KBS문화의 향기 특집방송 출연, 한국미술협회 고문

03126 서울시 종로구 종로35길 48 (효제동)
TEL : 02-762-3237 / C.P : 010-6340-4317

산고수장(山高水長) / 50×138cm

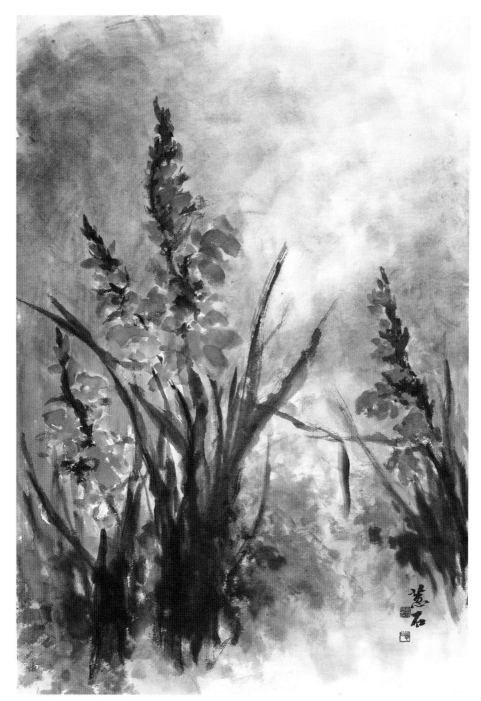

향기는 바람에 날리고 / 66×95cm

혜석 **최 정 혜**

- 1991년 초대
- 이화여대졸, 동대학원 수료, 동국대대학원 미술교육학 석사
- 대한민국미술대전 초대작가, 운영위원장 및 심사위원장 역임
- 국립현대미술관, 서울시원로중진 초대작가
- 아시아여성미술상, 이화를 빛낸상, 대한민국미술대전 우수상
- 홍익대, 수원대미술대학원 외래교수 역임, 현)한국미술협회 고문

16994 경기도 용인시 기흥구 어정로 62-28 그대가크레던스 108동 303호 (상하동)
TEL : 031-305-8455 / C.P : 010-3955-5575
E_mail : 555choi@naver.com

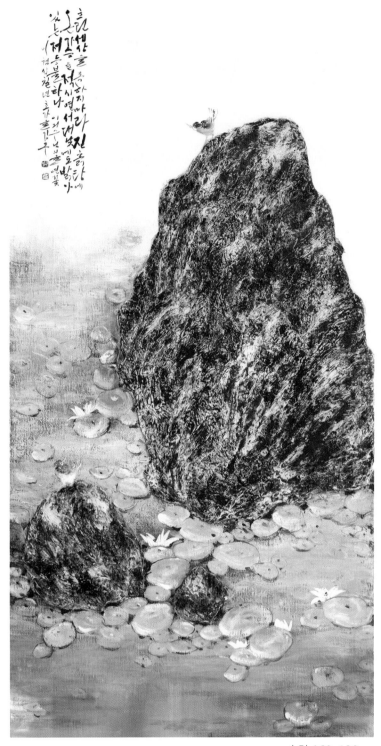

수련 / 60×120cm

목원 **김 구**

• 1993년 초대
• 대한민국미술대전 심사위원장 역임
• 대한민국미술대전 운영위원장 역임
• 대한민국휘호대전 심사위원장 역임
• 현재) 경남서단회장, 경상남도미술협회 부지회장

51731 경남 창원시 마산합포구 합포로 41-1 목원화실
TEL : 055-244-1178 / C.P : 010-9205-8500
E_mail : 56kimkoo@daum.net

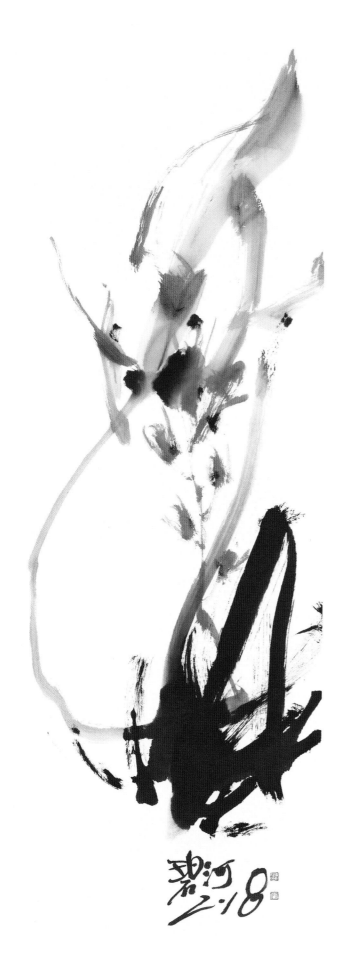

봄바람 / 50×135cm

벽하 **최 형 주**

· 1993년 초대
· 동국대학교 교육대학원 미술과 졸업
· 현)연세대학교 사군자 문인화 출강
· 현)예술의전당 사군자 출강
· 현)서울미술협회 문인화분과 부이사장
· 현)동방문화대학원 동양학과 주임교수

07951 서울시 양천구 중앙남로 16라길 1,2층
TEL : 02-2647-9723(자택), 02-2652-2883(작업실)
C.P : 010-9031-2883

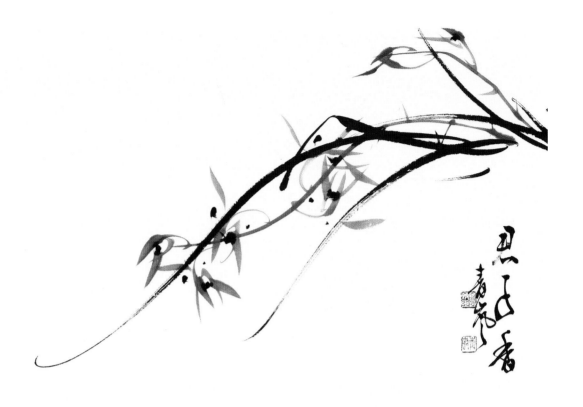

묵난 / 50×45cm

• 1995년 초대
• 대한민국 미술대전 초대작가
• 추계예술대학교 미술과 출강
• 청람묵실 운영

03132 서울시 종로구 삼일대로30길 21,1313호(낙원동 종로오피스)
C.P : 010-5277-2648

청람 김병옥

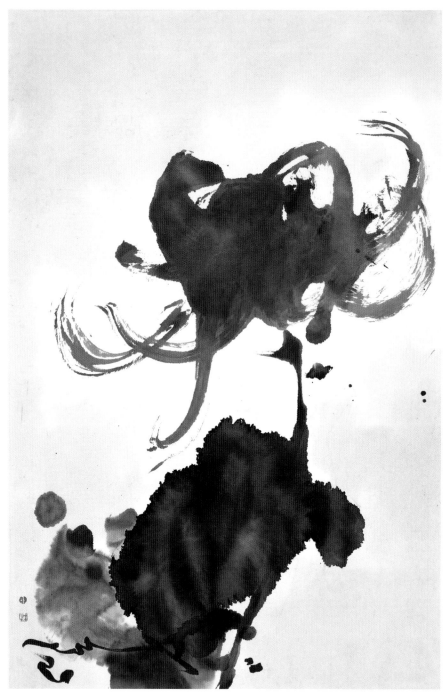

늦은 가을에 / 45×70cm

· 1995년 초대
· 제4회 미술대전 서예부문 대상(국립현대미술관)
· 대한민국미술대전 심사위원장, 운영위원장 역임
· 개인전 6회(서울갤러리 2002, 한가람미술관 2004, 갤러리상 2006, 인사아
 트센터 2013, 프랑스 USINEUTOPIK 2016, G&J광주전남갤러리 2017)

03098 서울시 종로구 충신 4나길 20-1
C.P : 010-4250-9449

여촌 이상태

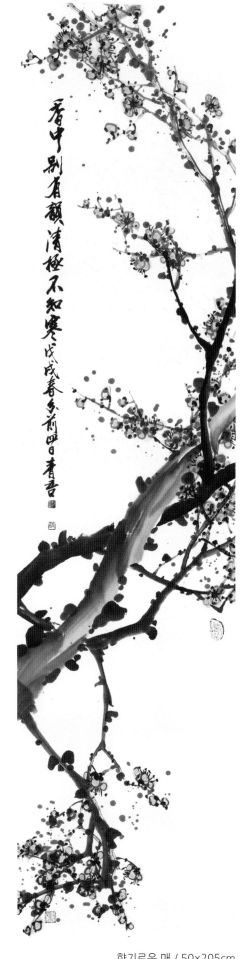

청오 **채 희 규**

- 1995년 초대
- (사)한국미술협회 문인화분과위원 및 이사 (현)고문
- (사)한국문인화협회 부이사장 (현)고문위원
- 대구광역시 미술협회 부회장
- 대구광역시 예술인상 수상
- 대한민국미술인상 본상 수상

41966 대구시 중구 명륜로 11길 47, 3층
청오서화연구원
TEL : 053-382-0203 / C.P : 010-3814-4075

향기로운 매 / 50×205cm

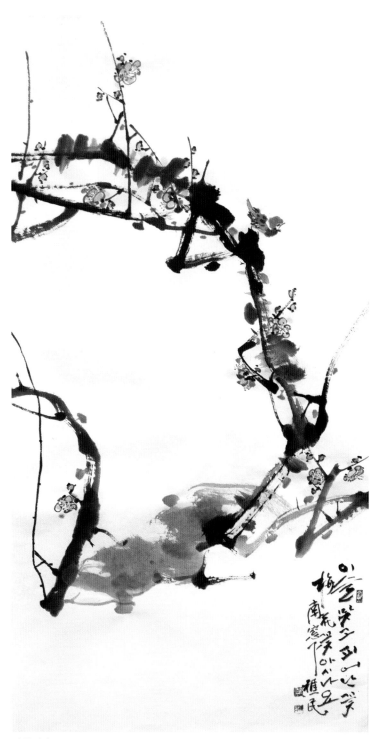

아침이슬 / 60×113cm

초민 **최 창 길**

· 1995년 초대
· 대한민국미술대전 서예부문 초대작가(미협)
· 제10회 대한민국미술대전 서예부문 심사 역임(미협)
· 제20회 대한민국미술대전 문인화부문 심사 역임(미협)
· 제22회 대한민국미술대전 문인화부문 운영 역임(미협)
· (사)한국미술협회 직능부이사장

11706 경기 의정부시 평화로 360(호원동) 상가동 303호
C.P : 010-7383-1577

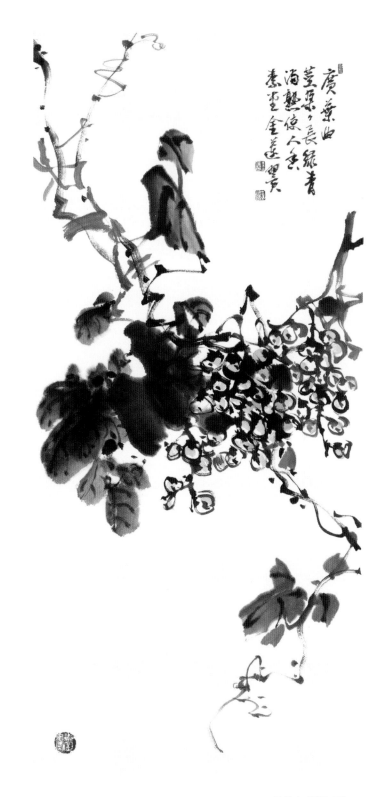

廣葉曲莖處處長綠青
洵壼貽人生
煮墨金蓮翼

옥구슬 / 35×77cm

소당 **김 연 익**

• 1996년 초대
• 개인전 3회
• 대한민국 미술대전 문인화분과 심사·운영·이사·자문
• 전북예술상 수상
• 전북대 평생교육원 문인화(사군자) 지도
• 소당서화연구실 운영

55103 전주시 완산구 외칠봉1길 9-3 (효자동1가)
소당서화연구실
TEL : 063-285-7200 / C.P : 010-3680-3881
E_mail : pk12250@naver.com

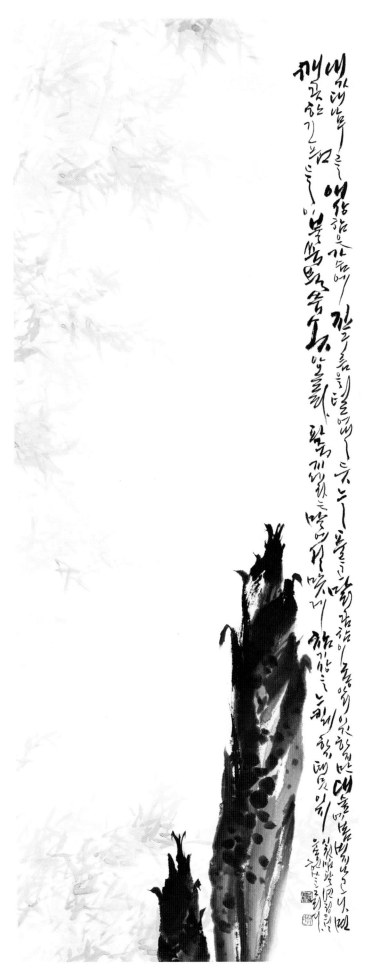

희망의 노래 / 55×137cm

우송헌 **김 영 삼**

• 1996년 초대
• 동국대학교 교육대학원 졸
• 개인전 15회, 국제전, 단체전 380여회
• 대전대학교 출강
• 목우회 한국화 분과위원장
• 우송헌 먹그림집

03149 서울시 종로구 우정국로 40-1, 3층
우송헌먹그림집
TEL : 02-365-7103 / C.P : 010-2655-7103
E_mail : woosongkim@hanmail.net

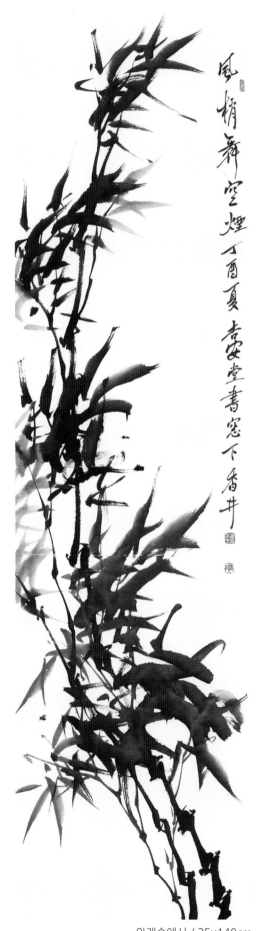

향정 **최경자**

• 1996년 초대
• 대한민국 미술대전 초대작가, 심사위원장 역임
• 대한민국문인화대전 운영위원장, 심사위원장 역임
• "묵죽화법"출판기념 대나무전
• 한국문인화협회 부이사장
• 동국대학교 평생교육원 출강

05560 서울시 송파구 백제고분로 7길 32-20,
향정서화실
TEL : 02-412-3820(자택), 02-419-9880(작업실)
C.P : 010-8873-9889

안개속에서 / 35×140cm

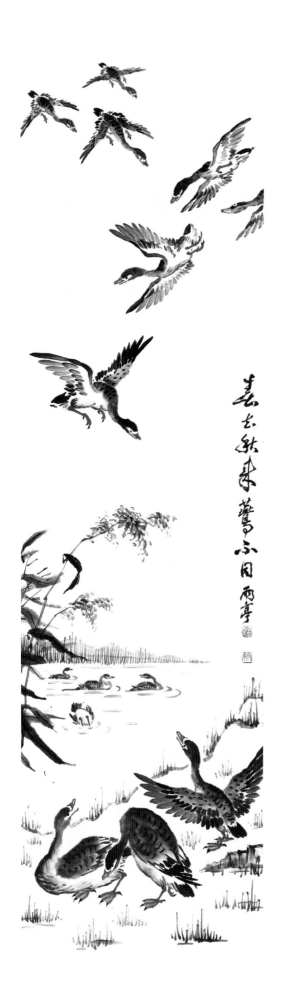

蘆雁圖(로안도) / 48×168cm

우정 **이창문**

· 1998년 초대
· 대한민국 미술대전 초대작가, 운영위원장 역임
· 한국문인화대전 자문위원(초대, 운영, 심사역임)
· 대구광역시 서예문인화대전 초대작가상
· 국제서법연맹 전국 휘호대회 초대, 운영, 심사
· 개인전 5회 (대구, 경주, 서울)

42836 대구광역시 달서구 한실로 134
(미리샘마을205동 402호)
TEL : 053-641-4569(자택), 053-637-3560(작업실)
C.P : 010-6786-4561

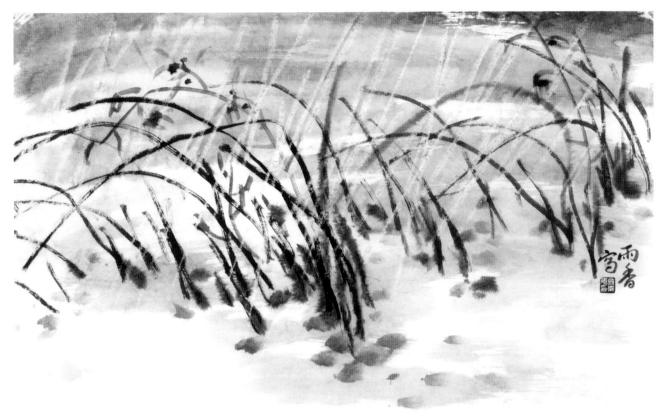

우향(雨香) / 75×45cm

우향 **김동애**

· 2000년 초대
· 이화여대 대학원 동양학과 졸업
· 추계예대,동덕여대 대전대 외래교수 역임
· 한국미술협회 문인화분과 부분과장 역임
· 현재 : 한국문인화협회 이사장, 경기대학교 서예·동양학과 초빙교수

04420 서울시 용산구 한남동 11-32
C.P : 010-5607-5456

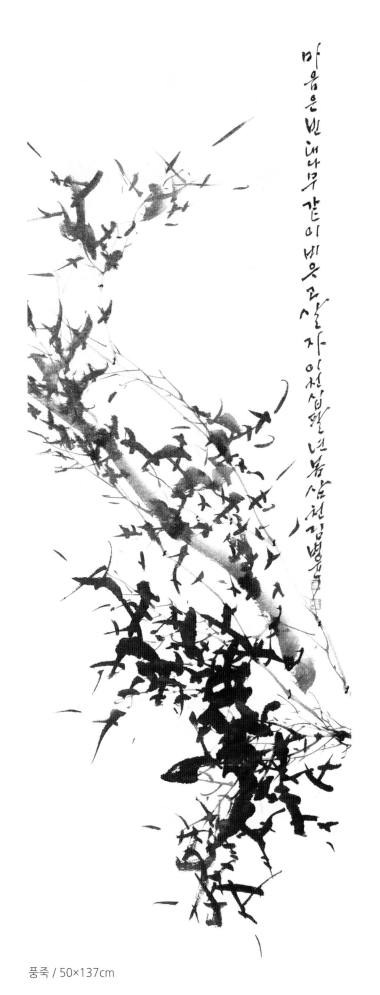

마음은 빈 대나무 같이 비웁고 살자 이천십팔 년 봄 삼천 김병윤

풍죽 / 50×137cm

삼천 **김병윤**

• 2000년 초대
• 대한민국미술대전 초대작가
• 대한민국미술대전 문인화부문 운영위원장 및 심사
 위원장 역임
• 한국예총예술문화상 미술부문 대상 수상
• 한국예총미술부문 명인(인증번호 14-1005-24)
• 노원문화원 이사

01322 서울시 도봉구 도봉로 17길 40
래미안 도봉Ⓐ 101동 702호
C.P : 010-6258-3233
E_mail : byungyoonkim@hanmail.net

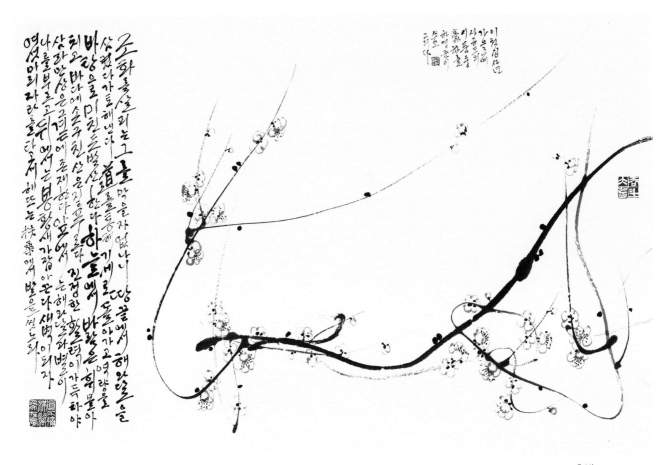

호방 / 73×47cm

정림 **하 영 준**

- 2000년 초대
- 홍익대학교 미술대학 동양화과 및 동대학원 졸업, 성균관대학교 동양철학과 예술철학전공 박사
- 개인전 12회 및 300여회 단체전 및 초대전 출품
- 95 동아미술제 문인화부문 '대상'
- 96 대한민국미술대전 한국화부문 '우수상'
- 2010 대한민국미술대전 문인화부문 심사위원 역임

02838 서울시 성북구 성북로 28길 60 동방문화대학원대학교 문화예술콘텐츠학과
TEL : 02-3668-9840 / C.P : 010-3865-8468
E_mail : gungnimbang@hanmail.net

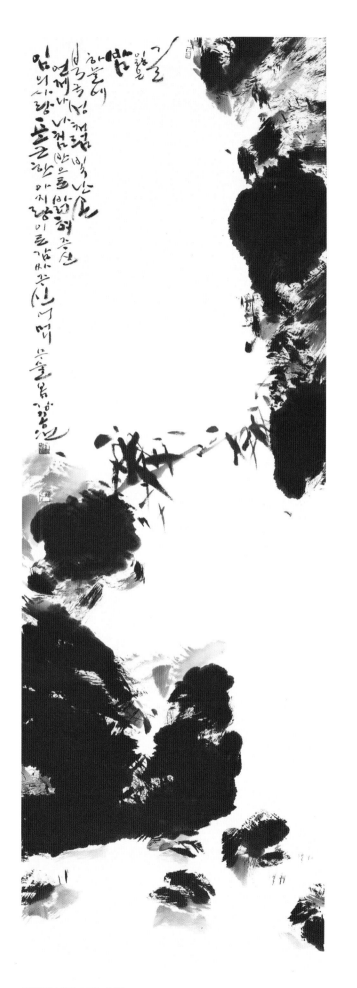

모정의 다리 / 50×160cm

치운 **강 종 원**

• 2001년 초대
• 한국미술협회 문인화분과 위원장
• 대한민국미술대전 대상수상, 초대작가, 심사, 운영역임
• 동아미술제(동아일보)동아미술상수상 국립현대미술관
• 수원대학교 미술대학원졸업(문인화석사)
• 개인전 6회 초대및 기획전220여회
• 치운문인화 연구실 운영

06962 서울시 동작구 장승배기로 35(상도동) 3층
치운화실
TEL : 02-814-8766(자택), 02-815-6939(작업실)
C.P : 010-8621-2337
E_mail : 2211kjw@hanmail.net

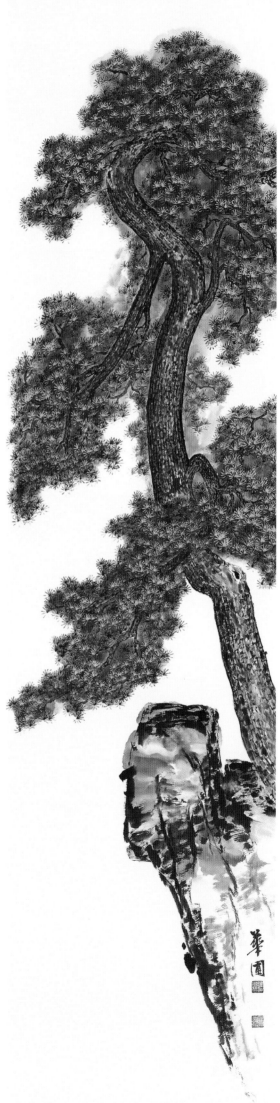

화포 **손광식**

• 2001년 초대
• 한국미술협회 부이사장(현)
• 한국미술협회(22대, 23대 부이사장 역임)
• 길림함수대학 명예교수
• 대통령상 수상(평화문화재단)
• 한국선면예술가협회 회장

12611 경기도 여주시 대신면 현남길 88
C.P : 010-4388-6776
E_mail : hwapo@sagunja.net

솔향기 속에서 / 50×200cm

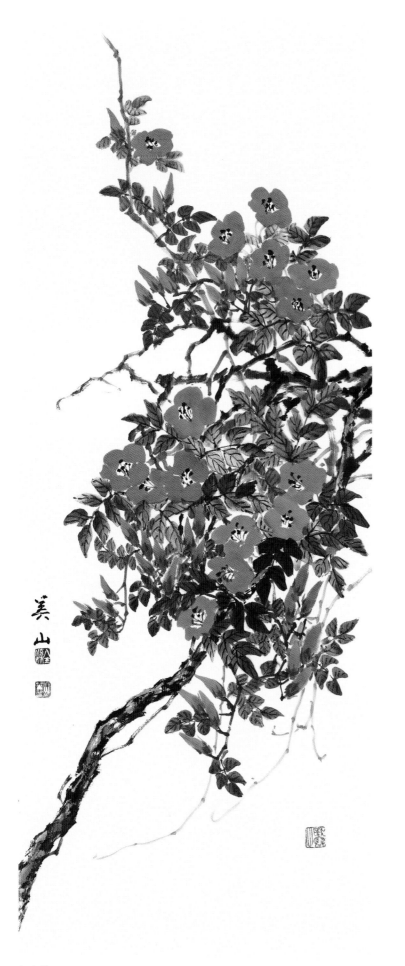

능소화 / 50×124cm

미산 **전 현 주**

• 2001년 초대
• 대한민국미술대전 문인화부문 운영, 이사, 자문
• 대구 미협 문인화부문 초대작가상 수상
• 국제서법예술연합 대구·경북지회 고문
• 개인전 5회

42130 대구광역시 수성구 신천동로 320,
11동 202호(수성1가 신세계타운)
TEL : 053-766-6500 / C.P : 010-3817-6511

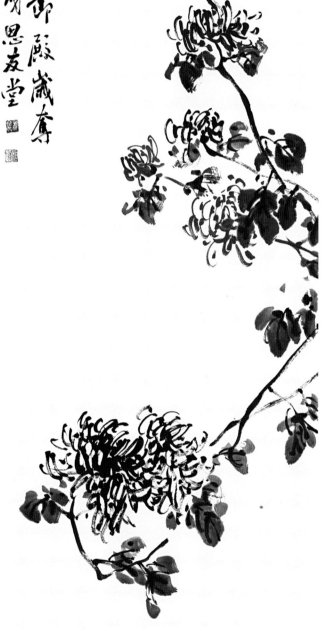

凌霜色晚節嚴歲寒
春峯戊子思友堂

사우당 **정 금 정**

• 2001년 초대
• 대한민국미술대전 초대작가
• 서울교대 평생교육원 출강

06977 서울시 동작구 상도로53길 8
레미안3차Ⓐ 325-305호
TEL : 02-824-2857 / C.P : 010-4270-2857
E_mail : dasunjae@hanmail.net

묵국(墨菊) / 50×135cm

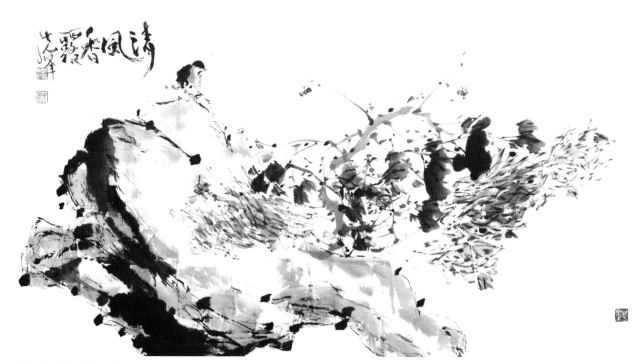

가을 빛 향기 / 132×58cm

선봉 **홍 형 표**

• 2001년 초대
• 개인전 13회 아트페 및 단체전 250회
• 전주대학교 미술대학원 졸업
• 현)한국미술협회 이사, 사람과 사람들, 그룹터 회원, 아트스페이스 어비움 관장,
 수원시립아이파크 미술관 운영위원, 수원대학교 미술대학원 객원교수.

16298 경기도 수원시 경수대로 994번길 14 선봉화실
C.P : 010-2655-7681
E_mail : sunbong7681@hanmail.net

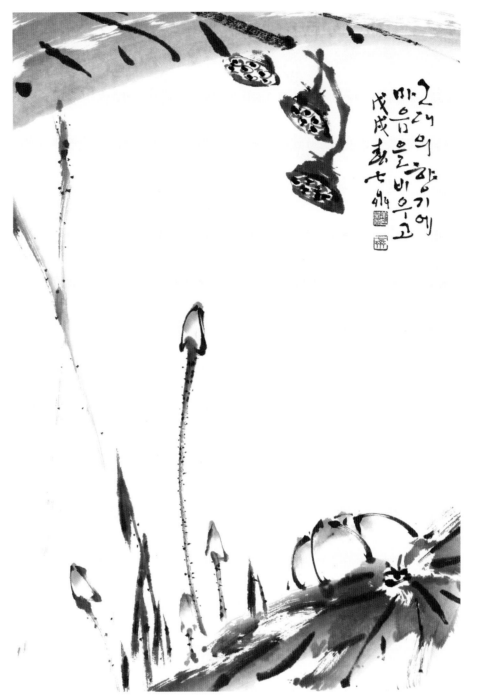

그대의 향기에
마음을 비우고
戊戌 寿七 作

연꽃 / 45×70cm

칠제 **강 영 구**

• 2002년 초대
• 한국미술협회 문인화분과 이사
• 대한민국 문인화대전 초대작가
• 대한민국 문인화대전 심사위원 역임
• 사)강원전통문화예술협회 이사장

26444 강원도 원주시 치악로 1744
TEL : 033-762-1400 / C.P : 010-5362-7077
E_mail : kang3627077@hanmail.net

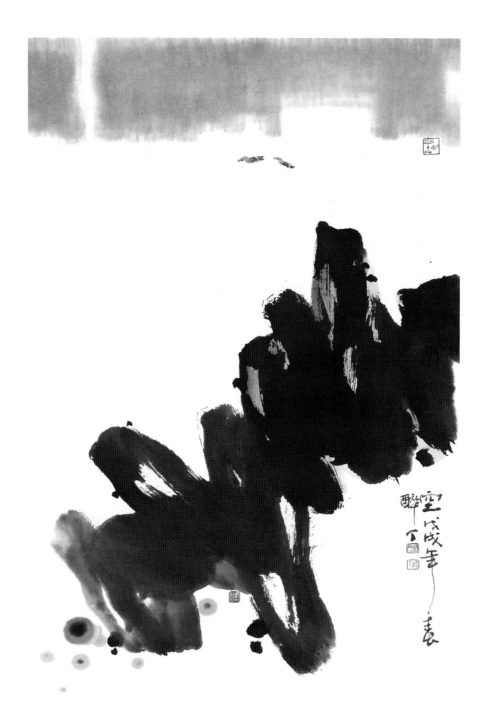

공 - 空 / 50×88cm

취정 박문수

• 2002년 초대
• 수원대학교 미술대학원 박사과정
• 대한민국미술대전 문인화 운영위원 및 심사위원역임
• 목우회공모전 운영위원 및 심사위원역임
• 수원대학교 미술대학원 문인화전공 외래교수
• 한양대학교 ERICA사회교육원 교수

15359 경기도 안산시 단원구 당곡로 9 진양빌딩 307호 단원문인화연구실
TEL : 031-480-1412(자택), 031-414-2890(작업실) / C.P : 010-8705-4477
E_mail : munsoo4477@naver.com

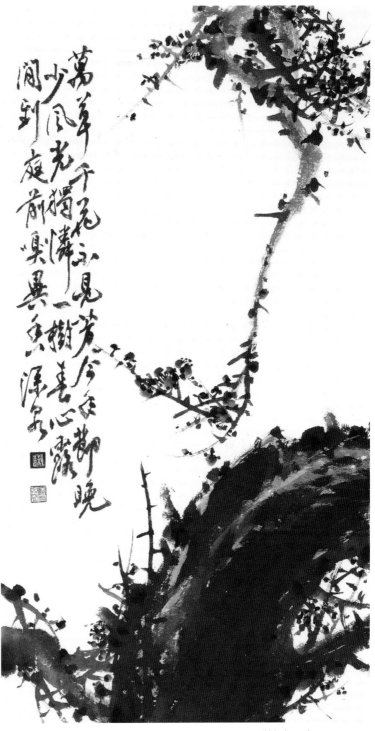

새봄이 오다 / 50×90cm

심천 **양시우**

- 2002년 초대
- 한국미술협회 초대작가
- 한국문인화협회 수석부이사장
- 한국서도예술협회 부회장
- 한국미술협회 초대작가, 부산서화회 회장
- 심천서화연구회 대표

46997 부산시 사상구 백양대로 372-15
한일유앤아이 106동 2001호
TEL : 051-317-1155(자택), 051-633-3338(작업실)
C.P : 010-3561-6338
E_mail : seewoo0901@hanmail.net

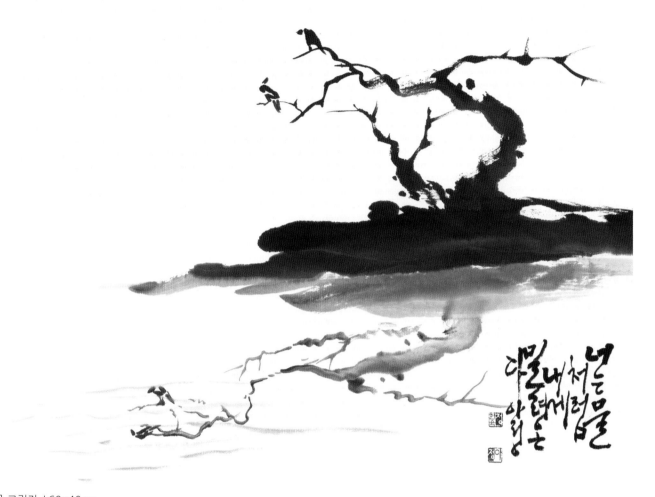

물 그림자 / 60×40cm

아정 **정현숙**

- 2002년 초대
- 개인전 8회(서울,광주,목포,영암), 아트페어전 7회
- 대한민국미술대전 문인화부문 초대작가, 운영·심사위원역임
- 대한민국문인화대전 초대작가, 운영·심사위원역임
- 전라남도미술대전 초대작가, 심사위원역임
- 現 미술협회 이사, 한국문인화협회 이사, 목포미술협회 부지회장

58404 전라남도 영암군 금정면 안노길 22-5
C.P : 010-3613-2162
E_mail : jhs1006Qhanmail.net

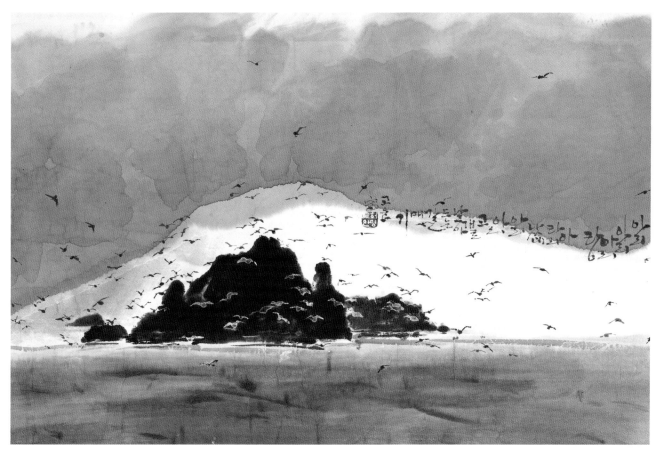

독도 소견 / 52×34cm

고운 **허명숙**

- 2002년 초대
- 홍익대학교 대학원 동양화과 졸업
- 개인전 17회, 기획초대전 350여회
- 대한민국미술대전 심사위원역임 (30회, 35회)
- 경기미술대전 등 전국공모전 심사위원장 및 운영위원장역임
- 연변대학교 미술대학 회화과 교수

04779 서울시 성동구 성수일로3길 6-16, 3F
C.P : 010-4375-3128
E_mail : hurgoun@naver.com

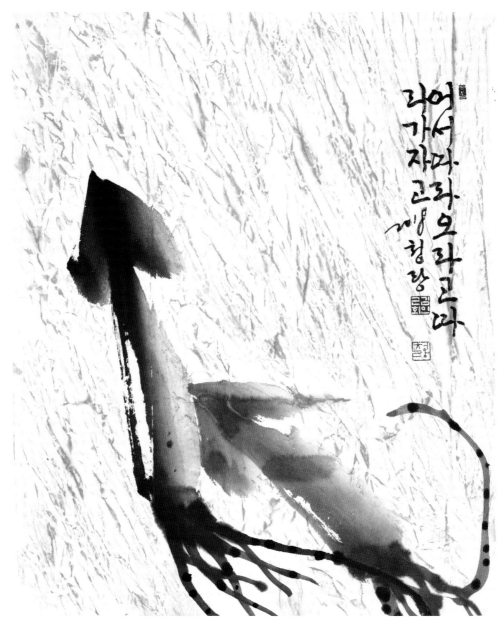

사랑은 늘 함께하는 것 / 40×48cm

청랑 **김근회**

- 2003년 초대
- 05 금서슬화부부전 (백악미술관, 강남문화원)
- 10 금서슬화가족선면전 (백악미술관, 한국미술관)
- 대한민국미술대전 우수상, 초대작가, 심사위원 역임
- 충청남도미술대전 대상, 초대작가, 심사위원 역임
- 한국문인화협회 부이사장, 홍운서화실 운영

06279 서울시 강남구 삼성로 225, 404호 홍운서화실 (대치동, 아주B/D)
TEL : 02-553-6926 / C.P : 010-5265-6926
E_mail : new6926@hanmail.net

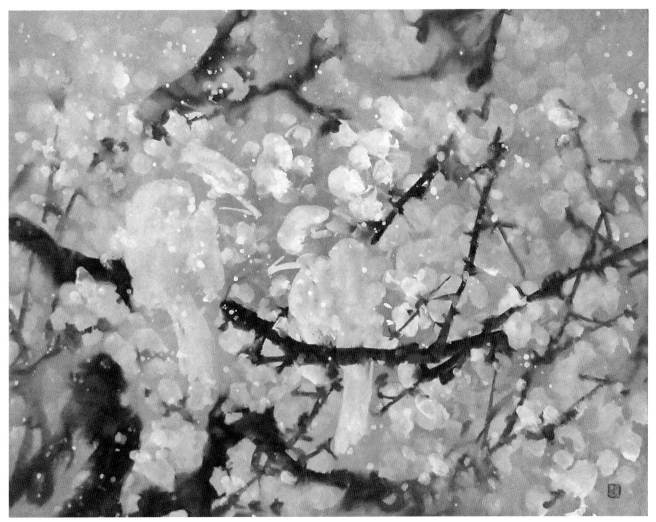

꿈 / 45×35cm

• 2003년 초대
• 홍익대학교 미술대학원 동양화과 졸업(석사)
• 개인전 29회 및 단체전 200여회
• 대한민국 미술대전 심사
• 수원대·극동정보대학 강사 역임

13813 경기도 과천시 양지마을4로 44-18
C.P : 010-2445-4556
E_mail : mogwon417@hanmail.net

목원 **김 재 선**

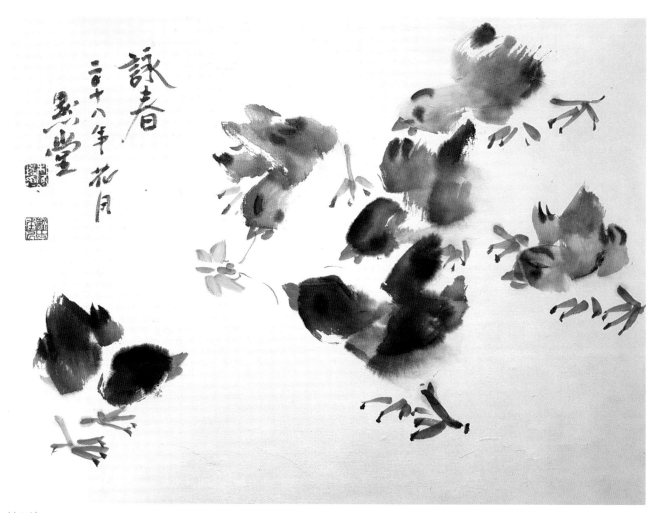

봄소식 / 47×35cm

묵당 **박병배**

· 2003년 초대
· 2018 한국미술 2018문인화초대전 (한국미술관)
· 2018 영.월.산.수 한국화 특별전
· 2016 제 12회 개인전 (한국미술 아트 뉴웨이브 아트페어)
· 2013 Affodable art fair singapore 2013(싱가포르)
· 현재: 홍익대학교 강사

06954 서울시 동작구 대방동 391-513, 301호
C.P : 010-7357-2247

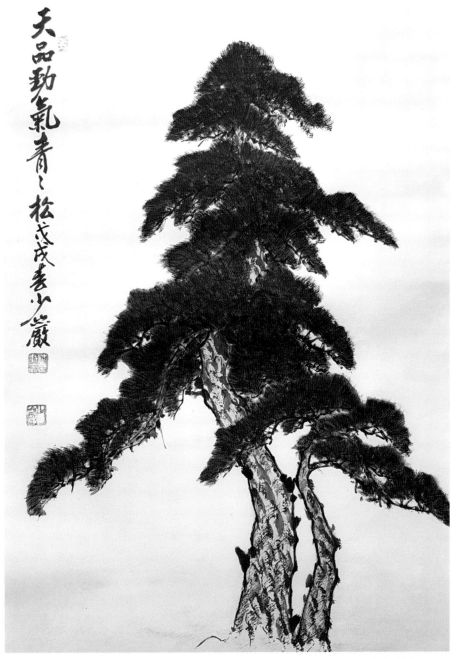

天品勁氣青々松戊戌春少巖

묵송 / 50×90cm

소암 **심 재 원**

· 2003 초대
· 대한민국미술대전 초대작가
· 대한민국미술대전 심사위원장 역임
· 한국미협 이사 역임
· 대한민국미술대전 문인화 부문 우수상
· 울산미술대전 서예부문 대상

44635 울산광역시 남구 어은로7번길 14(무거동)
E_mail : 010-5548-2044

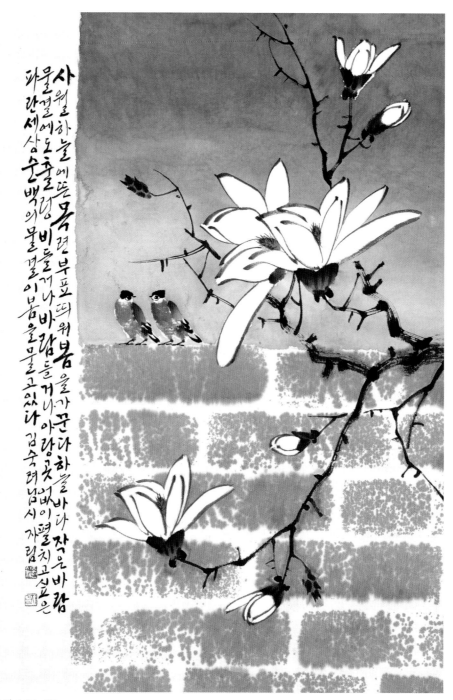

사월로 하늘에 뜬 목련부표 떠워 봄을 가꾼 나하늘바다 작은 바람

물결에도 출렁 비늘거나 바람들거나 아랑곳 없이 펼치고 싶은

파란 세상 순백의 물결이 봄을 물고 있나 김숙려 님 시 자림

목련 / 45×67cm

자림 **조 신 제**

· 2003년 초대
· 대한민국미술대전 초대작가
· 경남미술대전 초대작가
· 대한민국 미술대전 심사위원 역임
· 경남, 경북, 전남미술대전 심사위원 역임
· 개인전(마산 롯데백화점 더 갤러리)

52046 경남 함안군 가야읍 중앙남길 24-23
TEL : 055-583-0233 / C.P : 010-3585-3654
E_mail : starjune77@hanmail.net

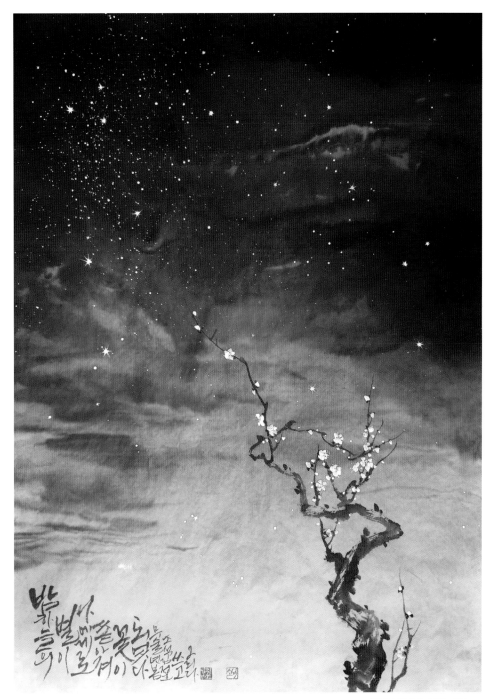

꽃이 되었다 / 50×70cm

소석 김정호

· 2004년 초대
· 한국 미술협회 국전 대상 및 초대작가 (문인화)
· 월간서예대전 초대작가
· 안중근 서예대전 초대작가
· 목우회 공모 미술대전 초대작가
· 경기대학교 교양학부 교수

04071 서울시 마포구 독막로4, 4층
C.P : 010-5322-4974
E_mail : wjdgh1018@naver.com

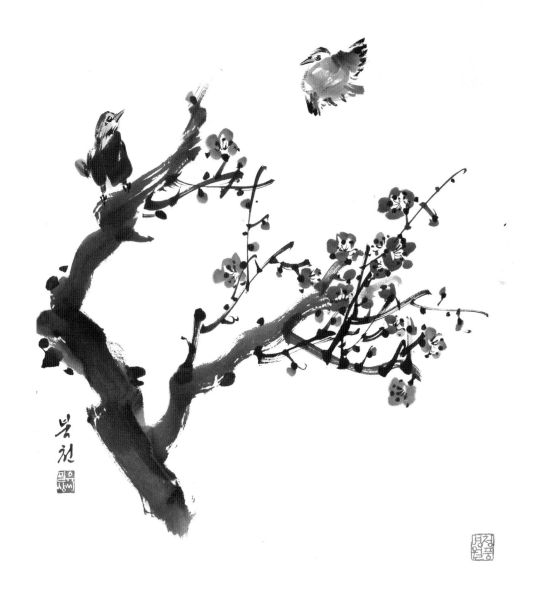

봄나들이 / 40×50cm

북천 **유 필 상**

• 2004년 초대
• 대한민국미술대전 초대작가, 심사위원 역임(문인화)
• 충청북도미술대전 심사위원 역임(한국화, 문인화)
• 개인전 6회 및 초대전 3회(서울, 원주, 제천)
• 대한민국미술인상 미술문화공로상 수상
• 한국미술협회 제천지부 지부장

27169 충북 제천시 독순로6길 3 북천화실
TEL : 043-646-5522 / C.P : 010-4282-6789
E_mail : yps580502@hanmail.net

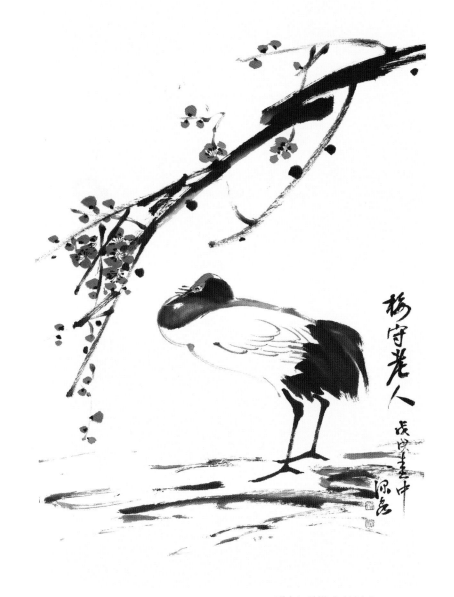

매수노인(梅守老人) / 50×90cm

심천 **이상배**

• 2004년 초대
• 대한민국미술대전초대작가/심사위원장 역임
• 예총 예술문화상 수상(2015)
• 선면예술상 수상(2017)
• 대구미래대학교 외래교수 역임
• 한국미술협회 문인화분과 이사
• 한국문인화협회 부이사장

36950 경북 문경시 중앙로20 지음재
C.P : 010-5256-9524

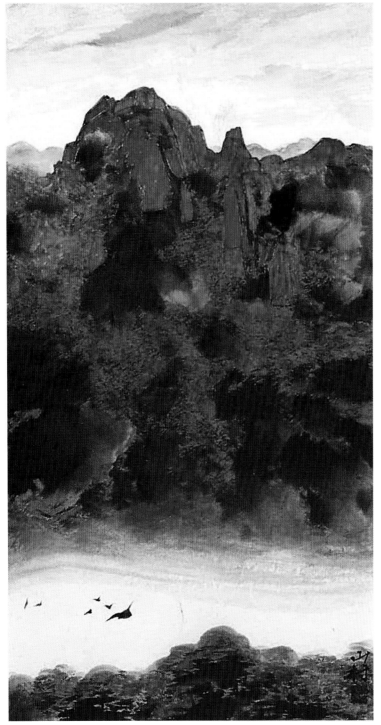

자연 / 40×65cm

산촌 **정 순 태**

· 2004년 초대
· 국립군산대학교 대학원(석사), 호남대학교(박사)
· 개인전 6회(경인미술관, 하나로 갤러리)
· 대통령상, 문화부장관상
· 대한민국미술대전 심사, 운영위원 역임
· 세한대학교 미술대학원 교수

03113 서울시 종로구 종로347 롯데캐슬지동 602호
TEL : 02-763-6647 / C.P : 010-3622-4039
E_mail : tnsx01234@hanmail.net

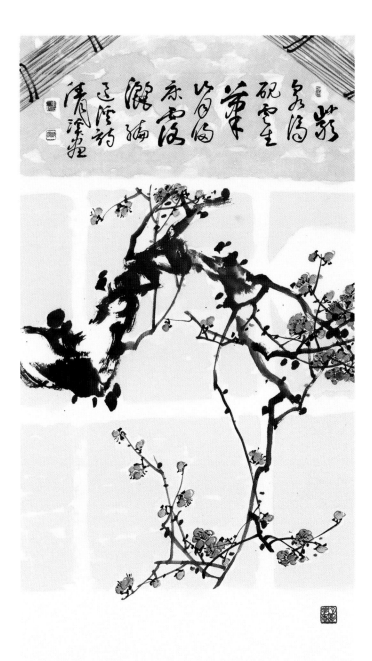

청계 **차 일 수**

• 2004년 초대
• 개인전 6회
• 대한민국미술대전초대작가
• 경남미술대전초대작가
• 대한민국미술대전 심사위원 역임
• 서예비엔날레초대출품

51499 경남 창원시 성산구 원이대로 774,
303동 2305호(상남동 성원Ⓐ)
C.P : 010-9308-0531
E_mail : ischa0531@hanmail.net

선비 방에 비친 매화 / 50×140cm

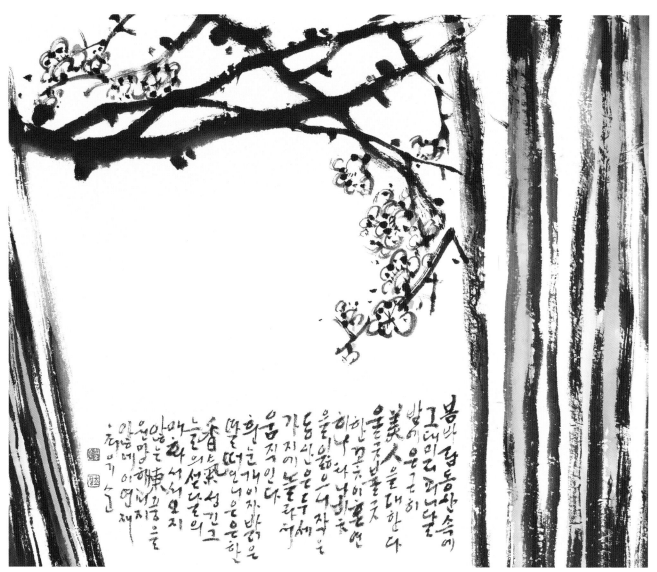

이른 매화소식 / 50×44cm

초정 **최유순**

- 2004년 초대
- 상명여자 사범대학 미술교육과 졸업
- 대한민국미술대전 초대작가(심사위원)
- 대한민국문인화대전 초대작가(심사,운영위원장)
- 한국 문인화협회 이사, 경기지회 부지회장, 용인시 미술장식품 심의위원 역임
- 개인전, 초대전 10회 (갤러리 라메르, KBS갤러리, 경인미술관,다솜갤러리 외)

16814 경기도 용인시 수지구 신봉2로 77
TEL : 031-263-8376 / C.P : 010-6208-5091
E_mail : soonx117@hamail.net

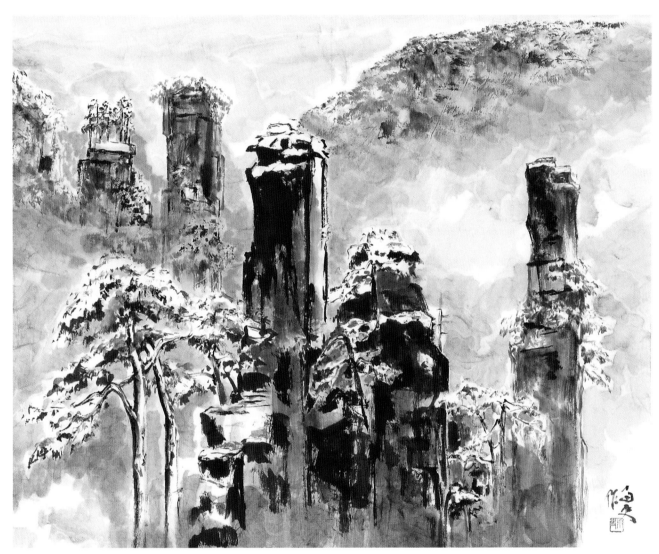

장가계 / 65×58cm

우사 **김 명 숙**

• 2005년 초대
• 대한민국미술대전 초대작가, 운영위원 역임
• 미술세계대상전 우수상 수상
• 전북비엔날레, 한류미술의 물결(그리스) 등 회원전, 초대전 다수
• 매일서예문인화대전 심사위원 역임
• 동지묵연회, 역동회 회원

16930 경기도 용인시 수지구 만현로 127, 803동 1801호(상현동 만현마을 8단지 두산위브)
TEL : 031-276-2136 / C.P : 010-6350-4527

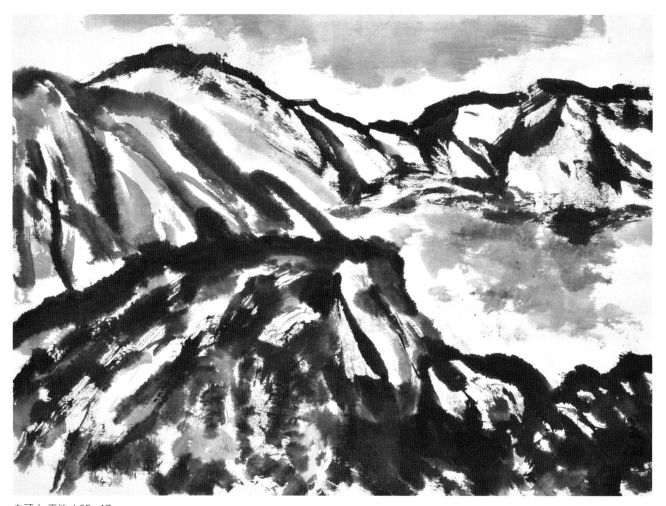

白頭山 天池 / 65×47cm

계산 **이 상 식**

• 2005년 초대
• 개인전 2회(1997, 2013)
• 한국미협문인화분과 초대작가
• 대구미협 부회장 역임
• 대구미협 초대작가상 수상
• 한국미협 이사

41137 대구시 동구 방촌로1길 59-1 청산빌리지 105동 102호
C.P : 010-2027-5378
E_mail : ss2365@hanmail.net

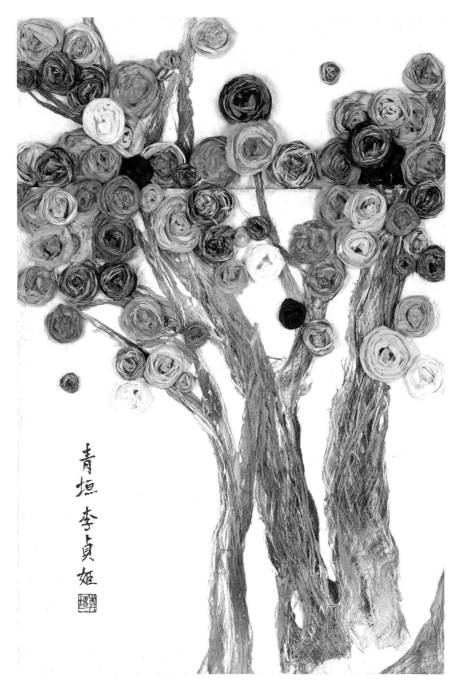

靑姮 李貞姬

희망의 빛 / 50×73cm

청원 **이정희**

· 2005년 초대
· 개인전(라메르미술관, 백악미술관, 공평아트전관)
· 대한민국미술대전, 한국문화협회, 서울미술협회, 서울서예협회 초대작가
· 한국미술협회 문인화분과 이사, 운영위원장, 심사 역임
· 성균관대학교 유학대학원 문인화강사 역임
· 한국여성소비자연합 묵향회 회장 역임

16504 경기도 수원시 영통구 센트럴파크로 100, 광교오드카운티 6402동 302호
TEL : 031-8025-0737 / C.P : 010-2234-4933

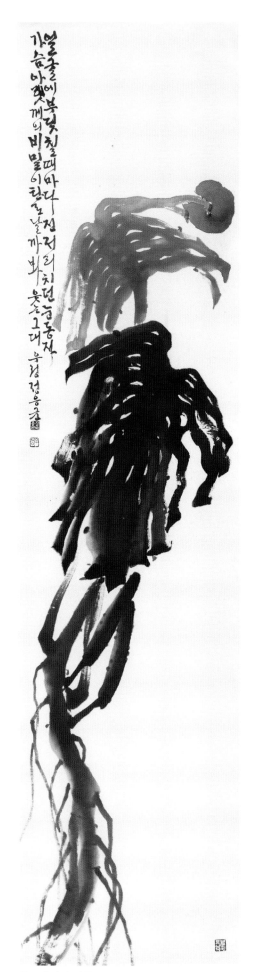

열굴에 부 뜻칠때마다 정리 치던 능동적
가을아 햇께의 비밀이 탈날까봐 웃을 그대
우정 정응균

몬스테라의 미투 / 50×210cm

우정 **정응균**

• 2005년 초대
• 대한민국미술대전 문인화부문 심사위원 및 운영이사 역임
• 2001년도 동아미술제 동아미술상 수상
• 한국서예청년작가상 1993~1996년도
• (사)한국문인화협회 심사위원 및 이사
• (사)한국미술협회 경기, 전남, 전북, 강원, 광주직할시 심사위원 역임

03148 서울시 종로구 인사동4길17
건국빌딩(건국관)211-1호 우정화실
C.P : 010-5754-7149
E_mail : 문인화7149.modoo.at

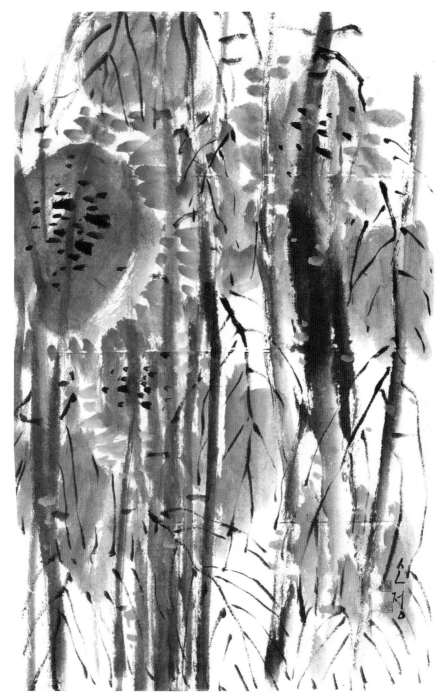

sunflower18-2 / 47×54cm

소정 **조 경 심**

- 2005년 초대
- 개인전 10회
- 국내외 그룹전, 초대전 300여회
- 대한민국 미술대전 심사위원, 운영위원 역임
- 한국미협 이사, 한국미술관 운영위원
- 한국미협, 서울미협, 문인화정신전

03132 서울시 종로구 돈화문로 11가길 59, 101동 702호 소정화실
TEL : 02-3249-9798 / C.P : 010-3249-9798
E_mail : sojeong@hanmil.net

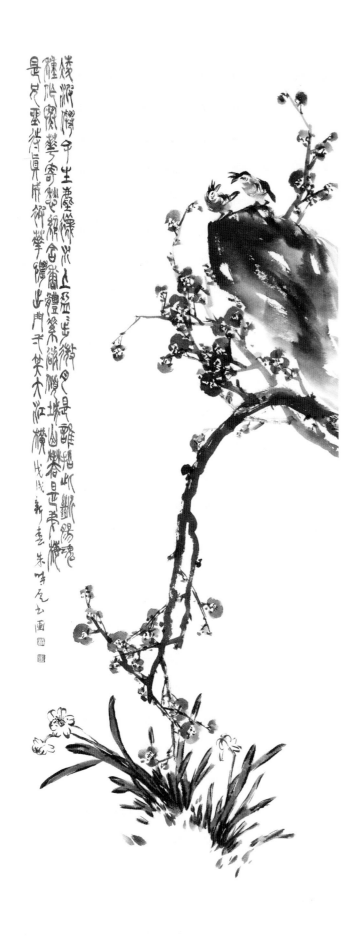

수선화(황정견 시) / 50×137cm

우석 **주 시 돌**

- 2005년 초대
- 대한민국미술대전 초대작가, 운영, 심사 역임
- 경기미술대전 초대작가, 운영, 심사 역임
- 추사선생추모전국휘호대회 초대작가, 운영, 심사
- KBS전국휘호대회 초대작가, 심사, 운영
- 경기미술상 수상

13970 경기도 안양시 만안구 석수로 42,
2층 210호 (석수동 럭키Ⓐ상가)우석서화실
TEL : 031-471-4562 / C.P : 010-7571-3561

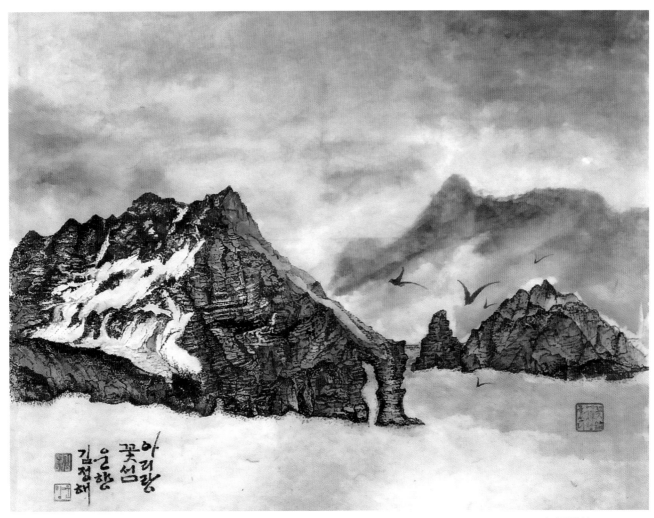

아리랑꽃섬 / 53×45cm

운향 **김정해**

• 2006년 초대
• 한성대학교 예술대학원 회화과 미술학 석사
• 대한민국미술대전 문인화 부문 운영·심사 및 민화 부문 심사 등
• 개인전 11회·부스 개인페어전 9회·단체전 360여회
• 시인(김정해 시화집·정형시집 출간)
• 「갤러리 운향풍경」 대표

03148 서울시 종로구 인사동길 28-1
C.P : 010-3377-1041
E_mail : jeong2830@hanmail.net

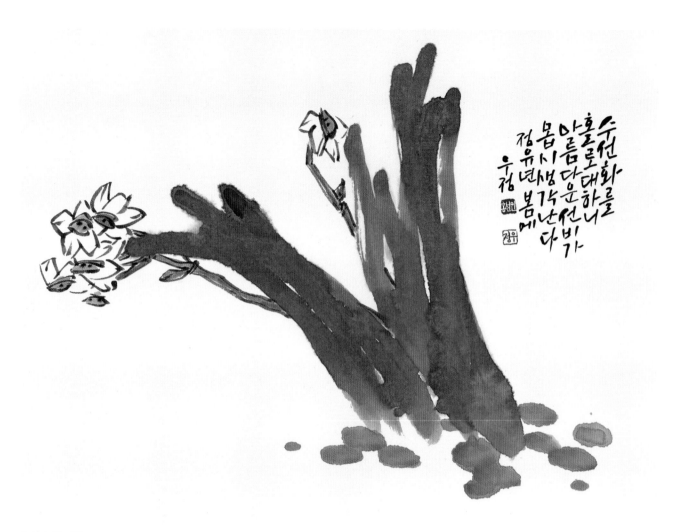

수선 / 45×35cm

• 2006년 초대
• 대한민국미술대전 문인화부문 초대작가
• 동아시아필묵정신전 등 단체전 다수 출품
• 한국미술협회, 광림미술인선교회 회원

05572 서울시 송파구 올림픽로 4길 15, 14동 505호
TEL : 02-422-8092 / C.P : 010-9972-2079
E_mail : mwoojung@hotmail.com

우정 **민선홍**

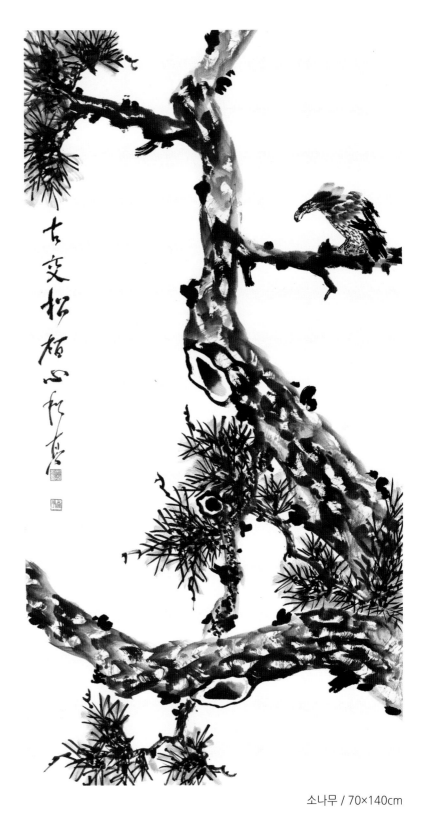

소나무 / 70×140cm

송정 **박재민**

· 2006년 초대
· 국립안동대학교 교육대학원 미술학과 졸업
· 대한민국미술대전 초대작가, 운영, 심사 역임
· 대한민국미술협회 이사
· 개인전(예술의전당, 한가람미술관)
· 송정서화원 운영
· 개인전, 단체전, 초대전 310회

36696 경북 안동시 대석길 32 송정서화원
C.P : 010-6632-5757

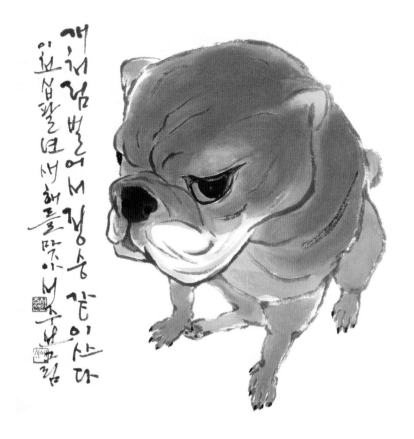

개처럼 벌어서 정승같이 산다

요샵팔며써해들맛이 서주선림

황금개 / 67×39cm

근정 서주선

· 2006년 초대
· 인천대 교육대학원 미술교육과 졸업
· 근정 서주선 작품전 9회 (부스전 포함)
· 대한민국미술대전 문인화부문 초대작가, 심사위원 역임
· 세종대학교 회화과, 원광대 동양학대학원 강사 역임
· 한국문인화연구회 회장, 한국미술협회 이사 역임
· 현재 : 인천미술협회 회장

21569 인천광역시 남동구 문화로 97 고금서화연구원
TEL : 032-201-5100 / C.P : 010-6668-5100
E_mail : yese@daum.net

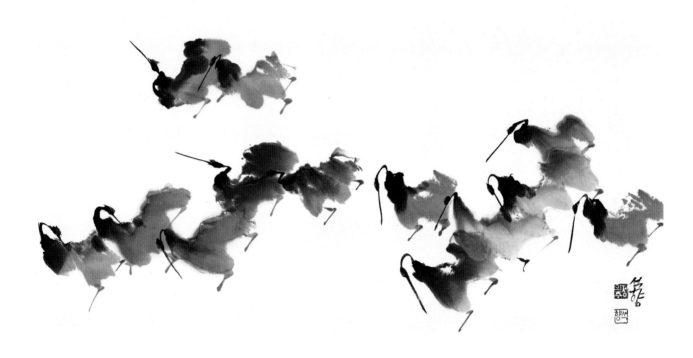

함께가는 길 / 46×35cm

석향 **정 의 주**

• 2006년 초대
• 대한민국 미술대전 문인화부문 초대작가, 심사
• 전북 미술협회 문인화분과 위원장 역임
• 전북 아트페어,페스티벌 운영위원 역임
• 한·중 문화교류협회 집행위원
• 한국미협, 전북미협, 전주미협, 묵길, 동풍회원

55092 전북 전주시 완산구 솟대로 10 2-302호 (삼천동 우성그린Ⓐ)
TEL : 063-284-0903(자택), 063-284-0909(작업실) / C.P : 010-9899-0909

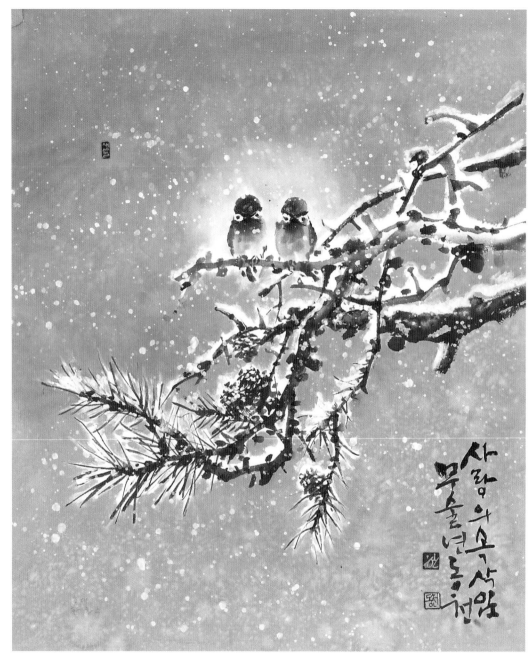

속삭임 / 50×60cm

동천 **한창수**

• 2006년 초대
• 대한민국미술대전 이사, 심사
• 한국문인화협회 부이사장, 심사
• 한국문인화협회 충북지회장, 초대, 운영
• 월드컵기념 전통과현대 단오제전
• 한국미협회원, 연고회

27389 충북 충주시 중앙로 101-8
TEL : 043-847-2453 / C.P : 010-5491-2453

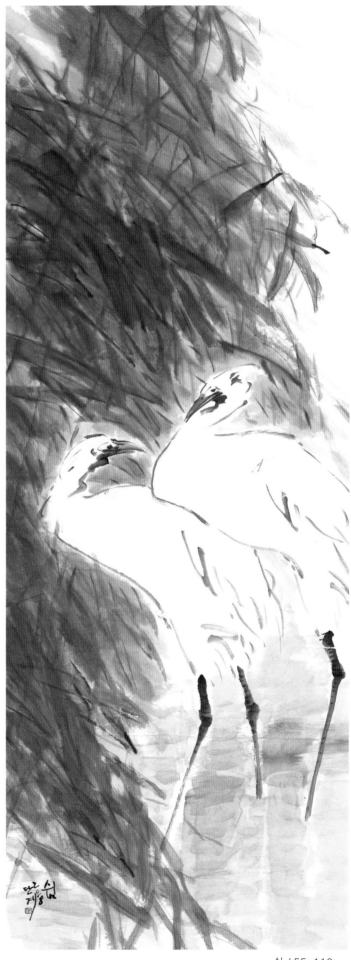

단계 **김 인 숙**

- 2007년 초대
- 울산대학교 동양화과 졸업 및 동대학원 졸업
- 개인전10회밎아트페어10회
- 대한민국미술대전초대작가 및 심사
- 현재 : 울산미술협회부지회장, 한국문인화연구회
 원, 울산여류작가회
- 단계화실 운영

44750 울산시 남구 야음로33, 105동 306호
(야음동, 쌍용스윗닷홈Ⓐ)
C.P : 010-8532-8032
E_mail : dangyein@hanmail.net

쉼 / 55×110cm

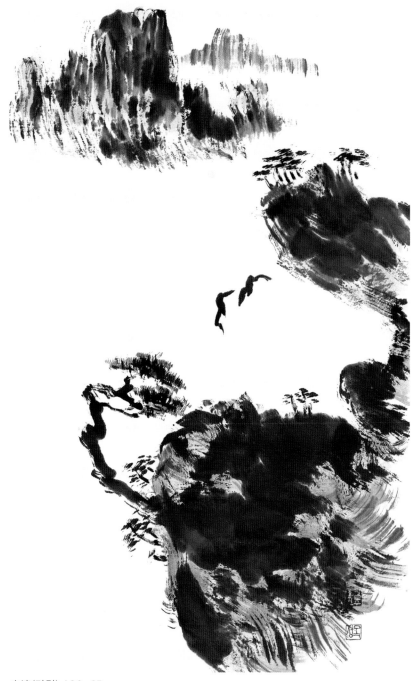

自適(자적) / 38×65cm

목정 **김주용**

· 2007년 초대
· 대한민국미술대전 초대작가 심사, 운영
· 대한민국문인화대전 심사
· 한국미협 기획이사 역임
· 전국 각공모전 30여회 심사

08005 서울 양천구 목동 오목로 318, 502호 목정서화실
TEL : 02-2651-3441 / C.P : 010-9079-9722

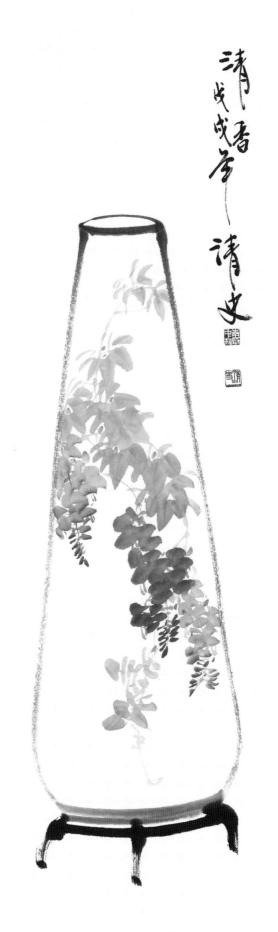

청사 **남중모**

• 2007년 초대
• 개인전 및 초대전
• 울산미술대전 초대, 운영 심사
• 경남미술대전 초대작가
• 대한민국미술대전 초대, 심사 역임
• 현 : 울산미술협회 문인화분과장

44738 울산시 남구 대암로26
신성 미소지움APT 207동 701호
TEL : 052-266-3853, 052-269-9104(작업실)
C.P : 010-9254-9104

청화 백자 / 35×125cm

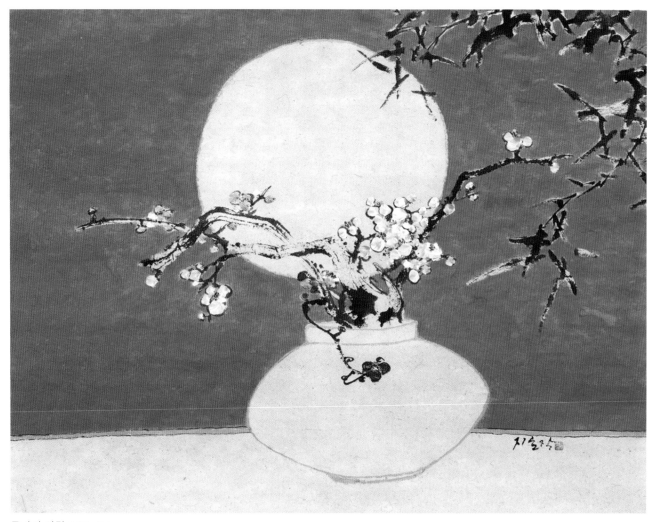

군자의 사랑 / 73×65cm

지호 **박 채 성**

• 2007년 초대
• 호남대학교 미술학과 동대학원 졸업
• 2008 대한민국미술대전(우수상)-초대작가
• 한국미술협회 문인화분과 이사
• 연세대학교 사회교육원 우리그림지도자반(외래교수)
• 인사동 화실 목요일 강의

26418 강원도 원주시 일산동 국제Ⓐ 101동 704호
C.P : 010-5544-9579

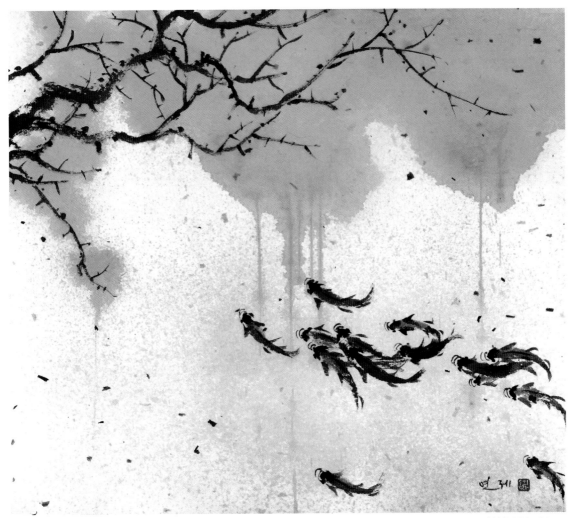

봄날 / 70×60cm

연제 손외자

• 2007년 초대
• 대한민국미술대전 심사위원 역임
• 경기미술상 수상
• [서울 빛 축제] 미디어파사드 문인화 콘텐츠 제작
• [강남대로 미디어폴] 문인화 콘텐츠 제작
• 한국미술협회 이사, 성남아트센터 아카데미 강사

16910 경기도 용인시 기흥구 마북로 124-9, 111동 1401호
C.P : 010-9664-3321
E_mail : soj@hanmail.net

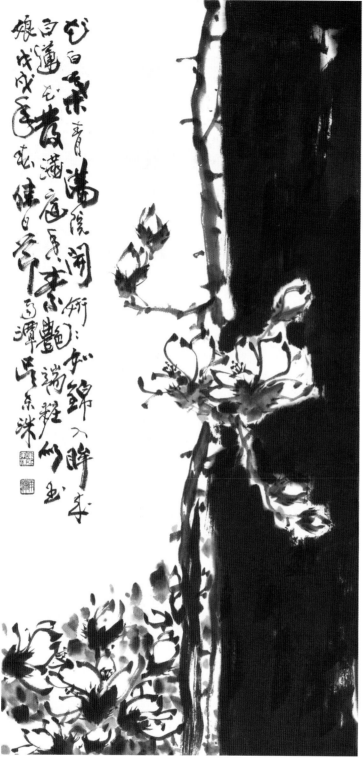

목연 / 50×135cm

우담 **오동수**

- 2007년 초대
- 대한민국미술대전 심사위원장 역임
- 한국미협 회원
- 부산미술대전 문인화분과 회장
- 금정문화원 서예분과회장 역임
- 부산시청 개인전 문화원 초대개인전

46222 부산시 금정구 남산동 335-2
태인빌라 1층 101호
TEL : 051-513-6904 / C.P : 010-3839-6205

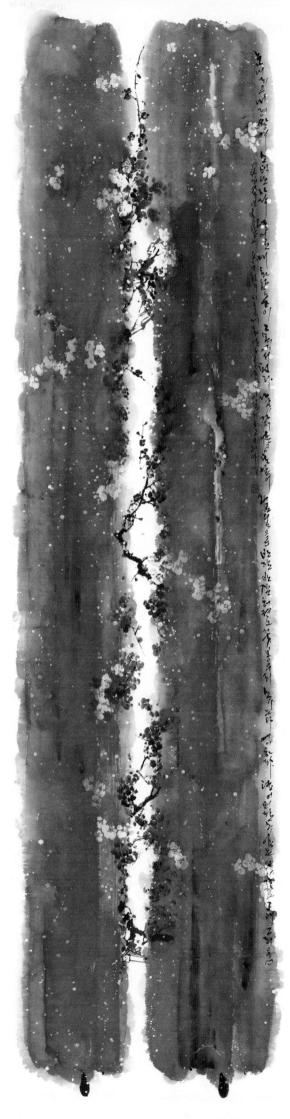

담운 **이일구**

• 2007년 초대
• 동국대학교 대학원 미술학과 동양화전공 졸업(석사)
• 대한민국미술대전 문인화부문 심사위원장 역임
• 댓잎에바람일어_이일구대나무그림전(인사아트센터)
• (사)한국미술협회 캘리그라피 분과위원장
• 캘리그라퍼 이일구의 캘리그라피 시작과 끝(이화문화출판사)
• 동방문화대학원대학교 서예교육강사과정 외래교수

07997 서울시 양천구 목동서로155, 109동 801호
(목동, 목동파라곤)
TEL : 02-2648-7834 / C.P : 010-3753-7834

숲속의 붉은 향기 / 50×200cm

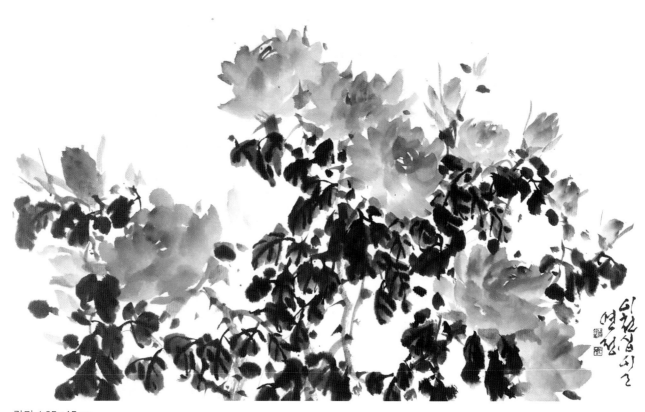

장미 / 65×45cm

연정 **주 미 영**

· 2007년 초대
· 대한민국 미술협회 초대작가, 심사위원 역임
· 경기미술대전 대상 수상
· 경기문인화분과위원, 운영, 심사
· 서예문인화대전 심사위원장 역임
· 고양미술대전 제7대 문인화분과장 및 심사위원장 역임

10204 경기 고양시 일산구 탄현동 1481 탄현마을 건영Ⓐ 402-1404호
TEL : 031-907-2871 / C.P : 010-9052-1871
E_mail : jumi56@naver.com

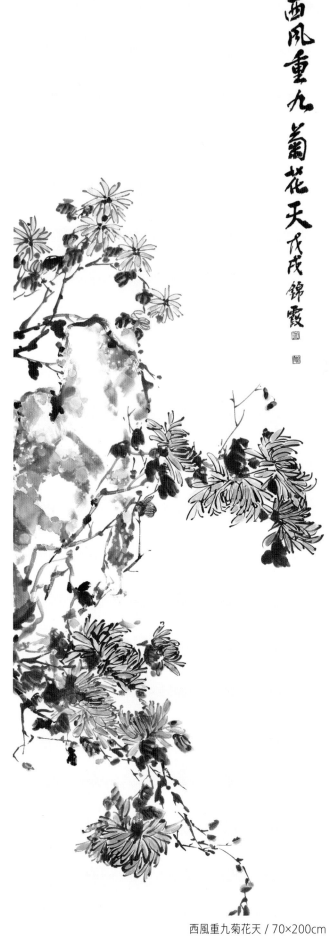

금하 **최 소 희**

• 2007년 초대
• 대한민국미술대전 (문인화분과) 초대작가
• 대구미협 초대작가상(문인화부문) 수상
• 매일서예대전 초대작가/동우회 회장/운영위원장
• 현) 한국미협, 대구지회 문인화분과위원장,
 청향연묵회 회장 역임

41446 대구광역시 북구 관음로 50(한신1차 A 101/1306)
TEL : 053-321-9219 / C.P : 010-9718-3131
E_mail : sohee1370@hanmail.net

西風重九菊花天 / 70×200cm

여인의 꿈 / 50×70cm

서담 **최 형 양**

- 2007년 초대
- 개인전 24회 / 단체전 350여회
- 화랑미술제 / 홍콩아트페어 / 상해아트페어
- 대한민국미술대전 초대작가 및 심사위원장
- 서담미술관 운영
- 한국미술협회/한국화동질성회/제주한국화회

63005 제주시 한경면 저지12길 102 서담미술관 (저지예술인마을)
C.P : 010-9599-1014
E_mail : yang9479@hanmail,net

麗春禧雀(여춘희작) / 50×115cm

현사 **황경순**

- 2007년 초대
- 한국미술협회 문인화부문 (초대작가)
- 한국 문인화협회 (초대작가)
- 국제서법예술연합회 현장휘호대회 문인화부문 (초대작가)
- 한국미술협회, 남농, 단원, 현대미술, 서화아카데미 공모전 문인화부문 심사
- 개인전(백악미술관), 부스전(예총회관)

01075 서울시 강북구 삼양로 98길 25 유현빌딩 201호
TEL : 02-720-4093 / C.P : 010-3787-2252
E_mail : whunsah@hanmail.net

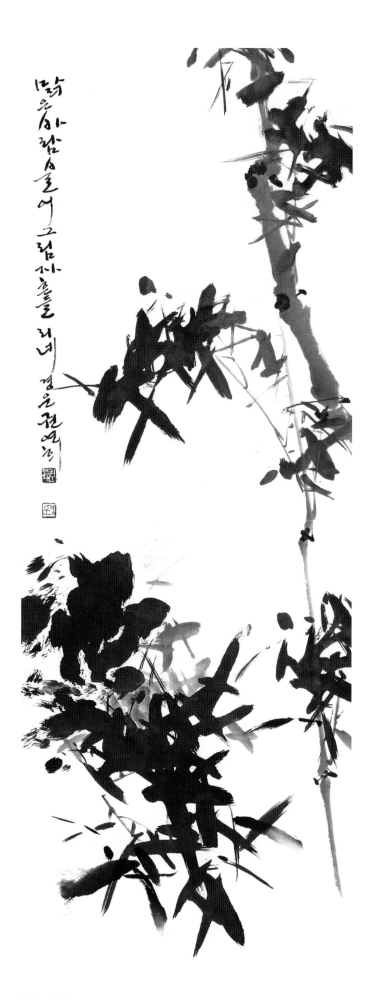

맑은 바람 / 50×140cm

경운 **권 연 희**

· 2008년 초대
· 대한민국미술대전 초대작가, 심사
· 한국미술협회 문인화분과 이사
· 문인화협회, 서울서협, 묵향회 초대작가
· 관악미술협회 문인화분과위원장
· 문화관광부장관상 수상

08715 서울시 관악구 은천로 93
벽산블루밍 201동 1507호
C.P : 010-4488-5727

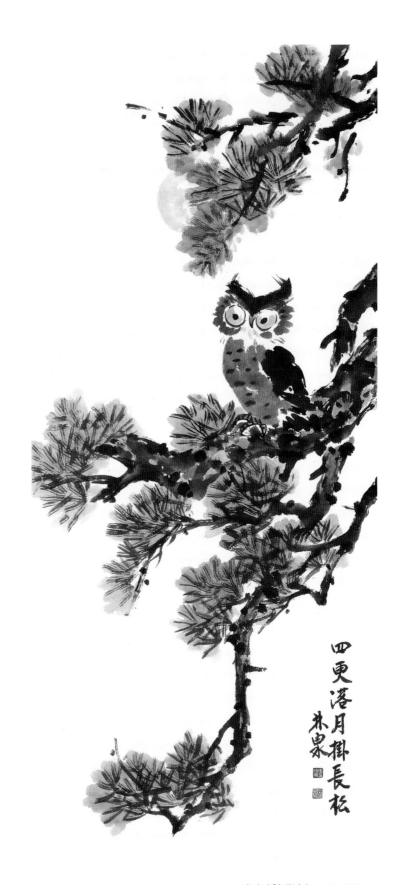

四更落月掛長松
林泉

사경낙월괘장송 / 50×120cm

임천 이순남

- 2008년 초대
- 대한민국미술대전 초대작가
- 대한민국 문인화대전 초대 심사(現이사)
- 국서련 전국휘호대회 초대작가
- 강원미술대전 초대 운영심사
- 現 한국미협, 화묵회, 강원미협 회원

25340 강원도 평창군 대관령면 차항길 284-9
TEL : 033-335-5705 / C.P : 010-9716-5707

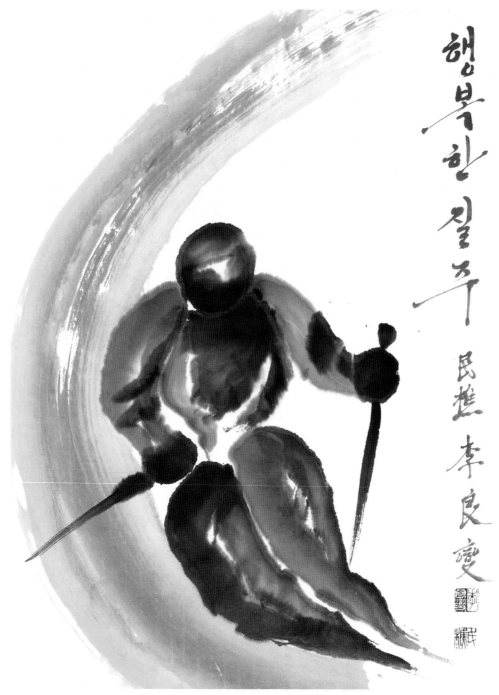

행복한 질주 / 50×65cm

민초 **이양섭**

- 2008년 초대
- 개인전 24회, 단체전 280회
- 대한민국미술대전 초대작가 문인화부문
- 現) 문화와 예술 매거진 편집인
- 現) 한국문화예술협회 상임 부회장
- 現) 필리핀 국립 EARIST Univ 미술과 겸임교수/ 박사

05807 서울시 송파구 문정로 24-11, 501호 (문정동)
TEL : 02-3401-4891 / C.P : 010-5249-1010
E_mail : lys_1010@naver.com

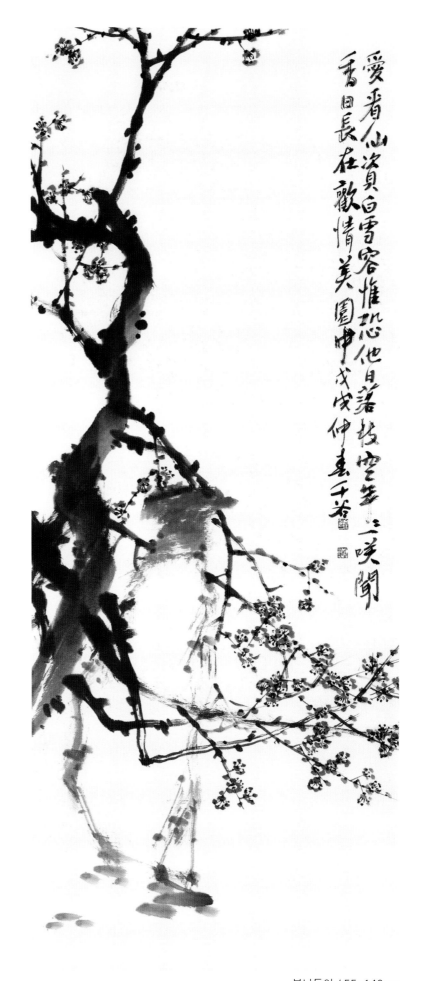

천곡 **문영삼**

• 2009년 초대
• 대한민국미술대전 문인화 심사위원 역임
• 한국문인화협회 부이사장 역임
• 파리, 아테네 현대미술작가초대전
• 대구미술인상 수상
• 대구대학교 교육원강사 (문인화)

42756 대구시 달서구 월성동 조암남로 14길 8
천곡서예문인화연구실
TEL : 053-623-0941 / C.P : 010-9779-3002

봄나들이 / 55×140cm

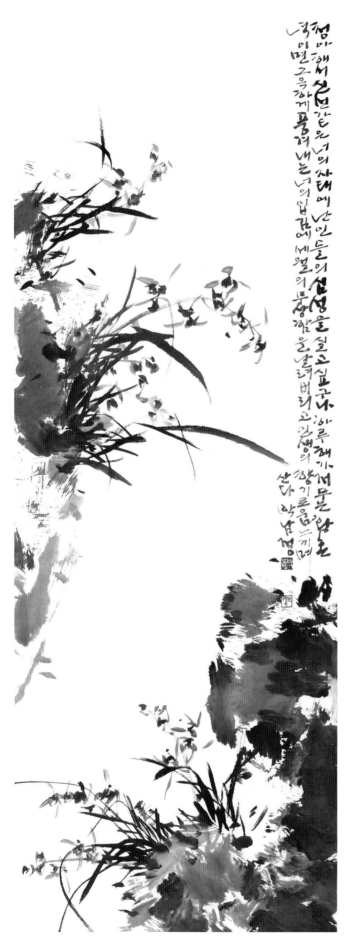

향기로운 인생 / 50×140cm

문영 **박남정**

- 2009년 초대
- 대한민국미술대전 초대작가, 심사
- 대한민국서예대전 초대작가
- 한국미술협회 미술교육원 교수
- 묵향회 초대작가 회장, 서울서도협회 부회장
- 문영서예문인화 연구실 운영

06920 서울시 동작구 만양로 19, 701동 1605호
(노량진동 신동아리버파크)
TEL : 02-3280-9082(자택), 02-825-9082(작업실)
C.P : 010-5382-9082
E_mail : 97moonyoung@hanmail.net

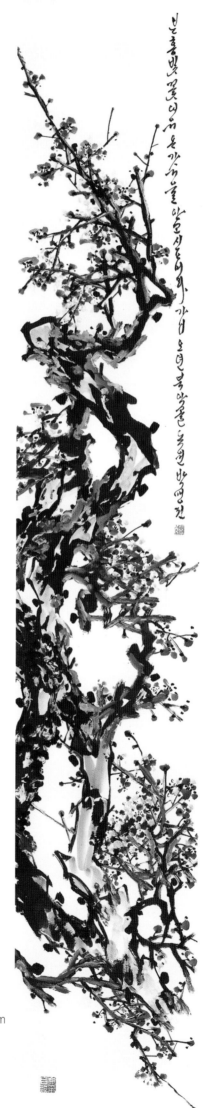

녹원 **박 앵 전**

• 2009년 초대
• 대한민국미술대전 초대작가
• 경기도미술대전 초대작가
• 세종한글서예대전 초대작가
• 한국예문회, 유묵회 회원

03010 서울시 종로구 평창문화로 156
롯데캐슬로잔 106동 101호
TEL : 02-741-5550 / C.P : 010-3756-1151

홍매 / 35×200cm

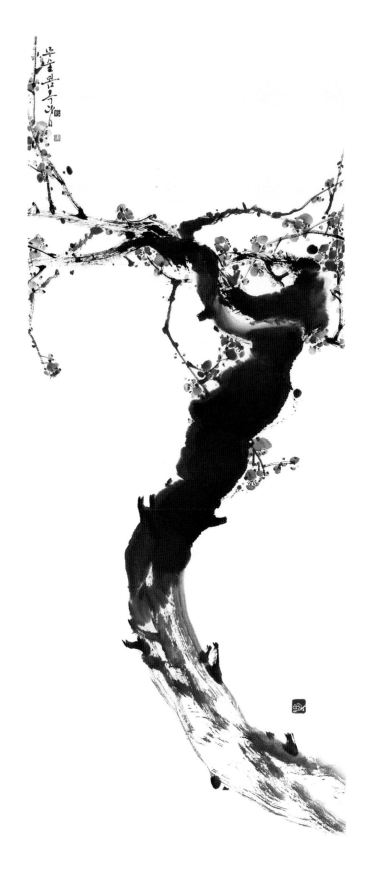

봄의 향기 / 50×140cm

옥당 **박 진 현**

· 2009년 초대
· 한남대학교 조형미술대학원 졸업
· 대한민국미술대전 심사·운영위원장 역임
· 개인전(15회), 대전시립미술관 초대전
· 옥당 한마루문인화 연구회
· 현) [주]한국문화예술사업단상무이사.한남대학교 겸임교수,
 한국미술협회 부이사장, 안견기념사업회 세종지회장

34916 대전시 중구 보문로260번길 10 (옥당화실) 2층
TEL : 070-8125-4502 / C.P : 010-4283-4502
E_mail : parkjh4502@hanmail.net

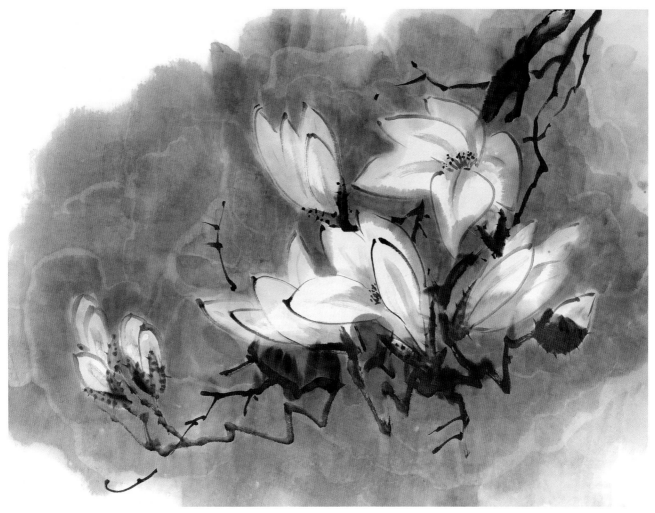

도시의 봄 / 20호

백송 **송정옥**

- 2009년 초대
- 홍익대학교 미술대학원 현대미술 최고위 수료
- 개인전 10회, 단체전 250 여회
- 전라남도미술대전 문인화부문 대상 1, 특선1
- 한국미술협회 이사, 대한민국미술대전 심사위원 역임
- 현재 : 서울미협, 한국미술여성작가회, 홍미회, 창묵회, 남북코리아협회

03019 서울특별시 종로구 수표로26길 12(낙원동, 파고다빌딩) 303호
C.P : 010-8986-2420
E_mail : jungoc47@hanmail.net

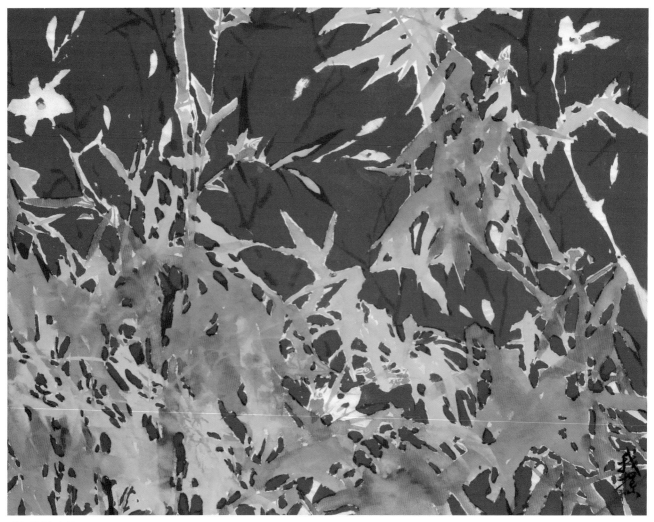

대숲에 봄 소식 / 60×46cm

아라 송 정 현

• 2009 초대
• 개인전 4회
• 대한민국미술대전 초대작가, 심사역임
• 대한민국문인화대전 초대작가, 심사역임
• 운정한울문인화연구회 운영

52695 경남 진주시 신안들말길 17 주공1차Ⓐ 101동 402호
TEL : 055-746-7138 / C.P : 010-9611-7381

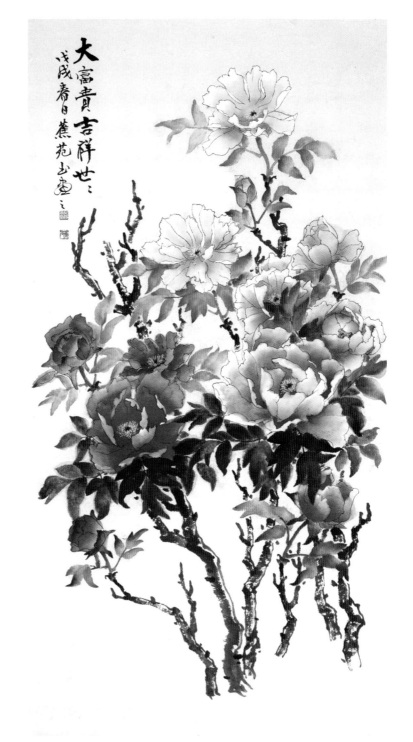

모란도 / 70×135cm

손꿈 **윤 석 애**

• 2009년 초대
• 개인전 12회, 초원 묵연회 4회, 상해 아트페어 2회
• 대한민국미술대전 문인화부문 초대작가 및 심사 역임
• 인천시미술대전 대상 초대작가, 문인화 분과위원장 및 심사 역임
• 한국미술협회 문인화분과 이사 역임, 각종 운영 및 심사 60여회
• 현) 인하대 문인화 출강 및 대한민국 미술대전 문인화 분과 이사

22139 인천시 남구 경인로317 (도화동) 3층, 초원 윤석애 서화실
TEL : 032-874-8154 / C.P : 010-5067-8154
E_mail : chowon0316@hanmail.net

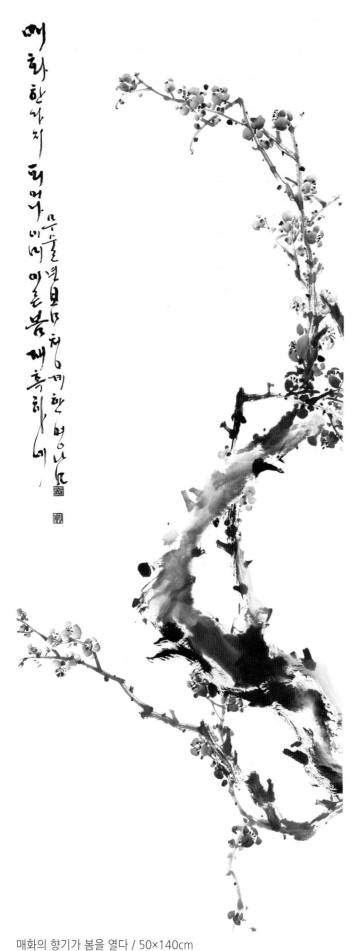

청계 **한 영 남**

• 2009년 초대
• 한남대학교 조형미술대학원 졸업
• 대한민국 미술대전 초대작가, 심사, 운영위원 역임
• 한국미술협회 문인화분과이사
• 개인전2회, 단체전200여회
• 한국미협, 대전미협, 한마루회, 심향회, 오묵회, 신개념

34145 대전광역시 유성구 왕가봉로 23, 1105동 1501호
TEL : 042-477-6380(자택), 070-8658-4502(연구실)
C.P : 010-5434-4873
E_mail : han4344873@hanmail.net

매화의 향기가 봄을 열다 / 50×140cm

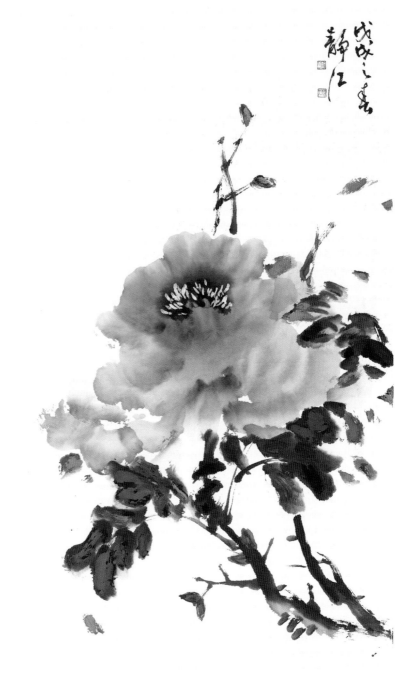

함박웃음 / 50×90cm

정강 **허영희**

• 2009년 초대
• 개인전 및 부스개인전
• 초대전
• 노원정보도서관, 상계 3, 4동 자치센터 강사
• 한국문인화협회, 노원서협, 중랑서협회 회원

01682 서울시 노원구 한글비석로 405-5, 3층
TEL : 02-936-2847 / C.P : 010-9600-2847

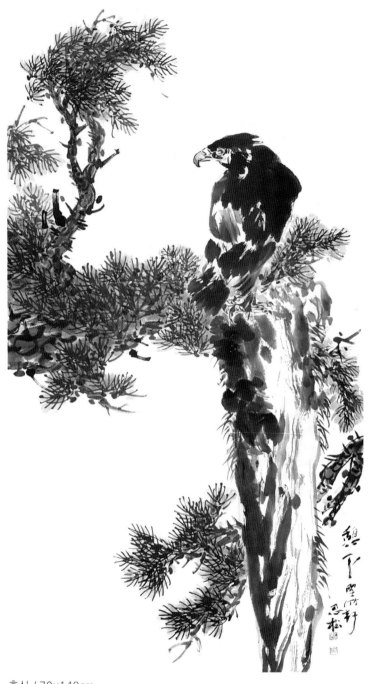

휴식 / 70×140cm

인송 **공 명 화**

· 2010년 초대
· 대한민국미술대전 문인화부문 초대작가(미협)
· 32, 36회 대한민국미술대전 문인화부문 심사 역임(미협)
· 대한민국미술대전 문인화부문 휘호대회 운영 및 심사(미협)
· 경기미술문인화대전 초대작가(미협)
· (사)대한민국미술협회 문인화분과 이사

21312 인천시 부평구 세월천로 16, 101동 1504호 (청천동)
C.P : 010-9113-2259
E_mail : kongmng@naver.com

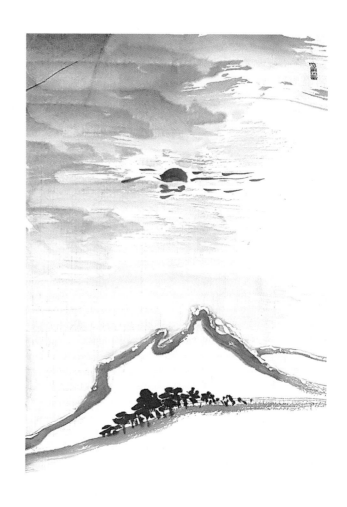

창삼 **나건옥**

· 2010년 초대
· 개인전, 대한민국미술대전 초대작가, 분과이사, 심사
· 대한민국문인화대전 초대작가, 중앙이사, 심사
· 서울시립미술관 초대작가, 초대전
· 부산미술대전 초대작가, 운영위원, 심사, 공로상 2회
· 부산서예비엔날레 초대작가, 이사, 심사

46997 부산시 사상구 백양대로 372-22,
112동 1802호(주례동 반도보라Ⓐ)
TEL : 051-325-5884 / C.P : 010-6570-5884

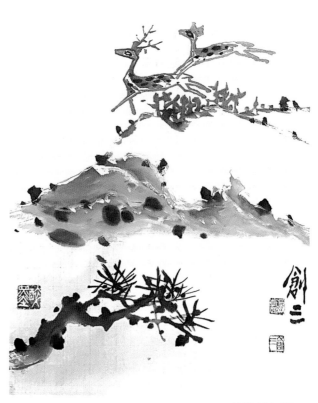

동행 / 30×70cm

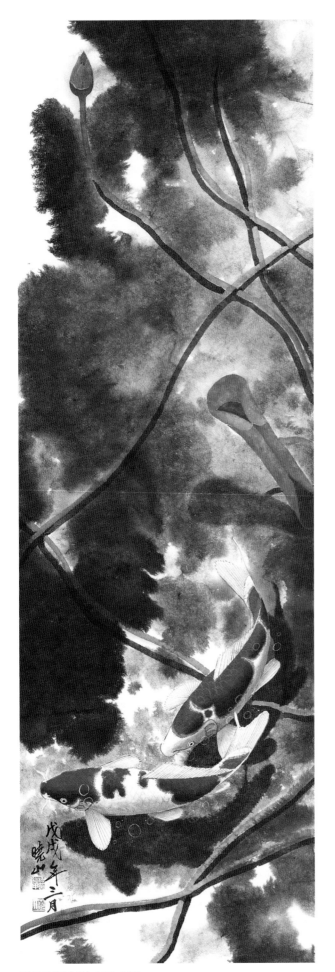

정중동(靜中動) / 36×110cm

효산 **류종갑**

· 2010년 초대
· 대한민국미술대전 우수상, 특선2회, 입선5회
· 대한민국미술대전초대작가, 심사역임
· 전라남도미술대전, 광주광역시미술대전, 무등미술대전
 초대작가, 심사역임
· 개인전 14회, 청주국제아트페어 외 초대전 200여회
· 동림갤러리 관장

46076 부산시 기장군 기장읍 기장대로 143-12 동림사
C.P : 010-6609-8011
E_mail : hyosandang@hanmail.net

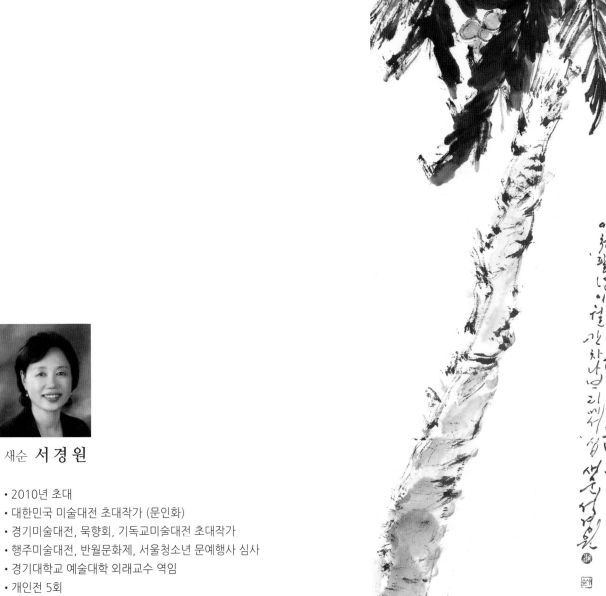

새순 **서 경 원**

• 2010년 초대
• 대한민국 미술대전 초대작가 (문인화)
• 경기미술대전, 묵향회, 기독교미술대전 초대작가
• 행주미술대전, 반월문화제, 서울청소년 문예행사 심사
• 경기대학교 예술대학 외래교수 역임
• 개인전 5회

06544 서울시 서초구 신반포로270
반포자이Ⓐ 114동 701호
TEL : 02-400-0542 / C.P : 010-8870-0542
E_mail : suhk1898@hanmail.net

남국의 추억 / 50×117cm

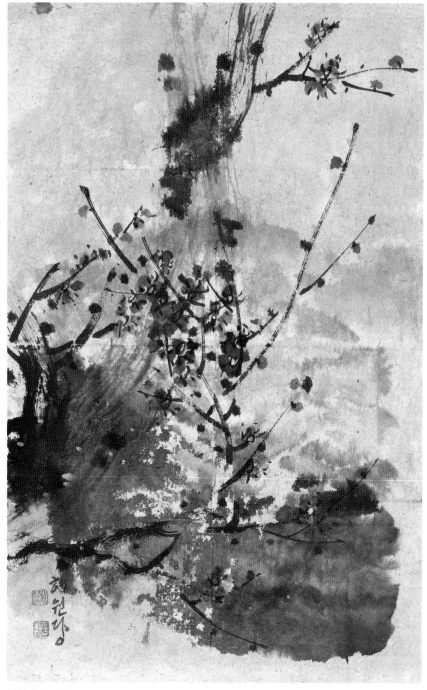

매화 / 49×76cm

혜원당 **강 옥 희**

• 2011년 초대
• 홍익대학교 교육대학원 미술교육과 졸업
• 개인전 7회, 단체전 및 초대전 다수
• 한국미술협회, 서울미술협회 초대작가
• 한국미협, 서울미협, 한가람서가회, 창묵회 회원
• 대한민국서예문인화대전, 광화문광장휘호대회, 명인미술대전 심사역임

07390 서울시 영등포구 신풍로 77, 109동 2602호(신길동 래미안에스티움)
C.P : 010-8702-7847
E_mail : kang7847@naver.com

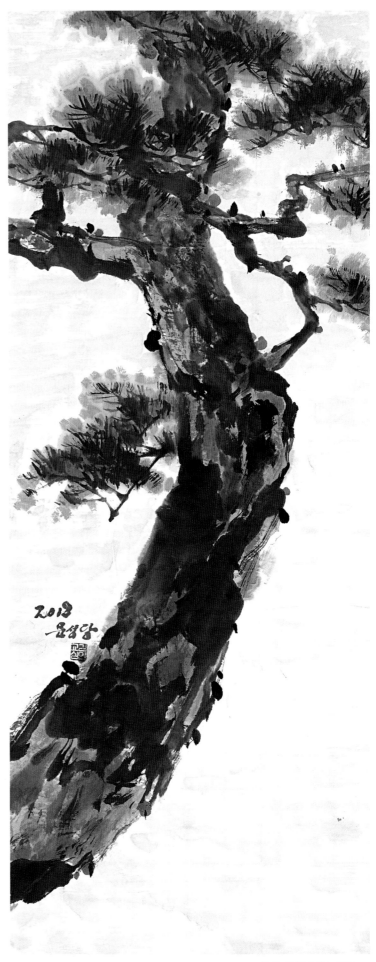

문성당 **김 교 심**

• 2011년 초대
• 대한민국미술대전 문인화 초대작가, 심사
• 국서련 초대작가 및 이사, 심사
• 서울미술대전 초대작가 및 이사, 심사
• 묵향회 초대작가 및 전남도전 초대작가
• 신사임당·이율곡서예대전 초대작가, 운영, 심사

10907 경기도 파주시 한빛로11, 301동 701호
(야당동 한빛3단지 자유로아이파크Ⓐ)
TEL : 031-943-6873 / C.P : 010-8722-6872
E_mail : sim68730@naver.com

푸른 香氣 / 52×130cm

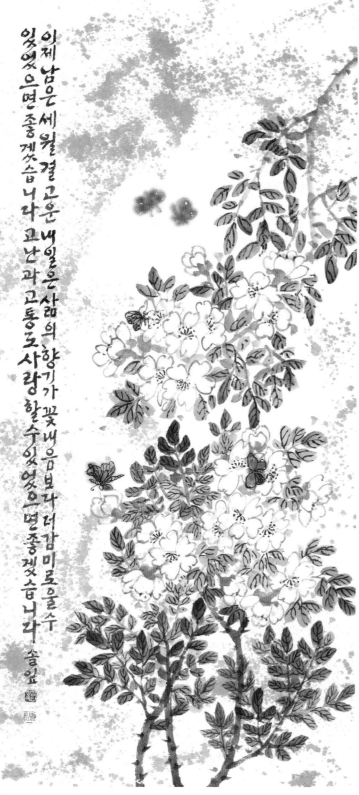

이제 남은 세월 결고운 내일은 삶의 향기가 꽃내음보다 더 감미로울수 잊었으면 종겠습니다 고난과 고통도 사랑할수있었으면 종겠습니다 솔잎

삶의 향기 / 35×79cm

솔잎 **김정숙**

· 2011년 초대
· 개인전 4회
· 대한민국미술대전 문인화부 초대작가
· 대한민국미술대전 심사 역임(문인화부)
· 살롱드까피탈 출품(파리, 2017)
· 한국미협, 서울미협, 대한민국서예문인화원로
 총연합 묵향회 초대작가

08096 서울시 양천구 목동 동로 100번지
(신정동신시가지Ⓐ 1304-306호)
C.P : 010-4145-5243
E_mail : jsk7581@naver.com

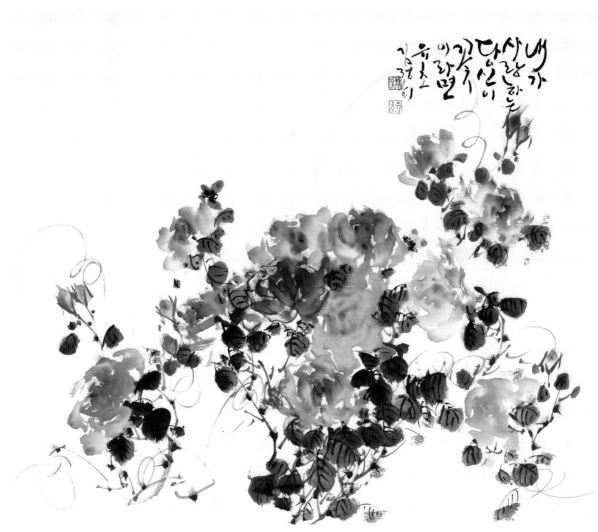

오월의 장미 / 53×46cm

유초 **김 정 희**

- 2011년 초대
- 수원대학교 미술대학원 졸업
- 대한민국미술대전 문인화부문 초대작가 및 심사위원 역임
- 경기미술대전 초대작가 및 심사위원 역임
- 경인미술대전 운영위원 및 심사위원 역임
- 경기도 여성기예경진대회 심사위원
- 문화센타 강사

16520 경기도 수원시 영통구 중부대로 462번길 25-6 (원천동) 401호
TEL : 031-216-3468 / C.P : 010-9979-3468
E_mail : youcho99@hanmail.net

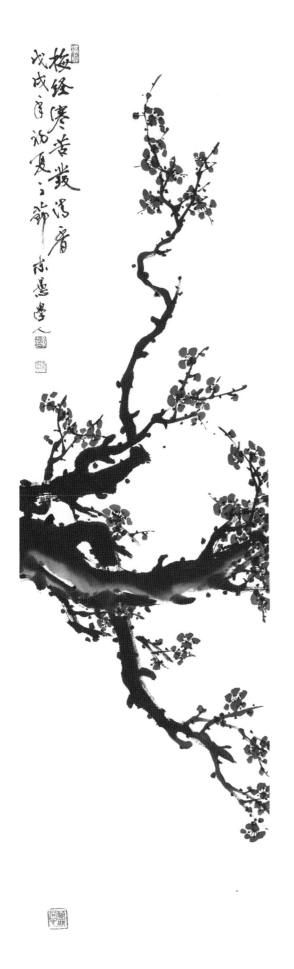

梅經寒苦幾清香
戊戌之初夏之節
求愚學人

홍매 / 35×120cm

동우 **김 학 길**

• 2011년 초대
• 대한민국미술대전 문인화 초대작가
• 충청북도미술대전 문인화 초대작가
• 세종한글서예대전 초대작가
• 전국휘호대회 초대작가
• 한국미술협회 회원

07524 서울시 강서구 허준로23, 111동 1506호
(가양동, 한강Ⓐ)
TEL : 02-2659-8822 / C.P : 010-8774-5108
E_mail : dw2758@hanmail.net

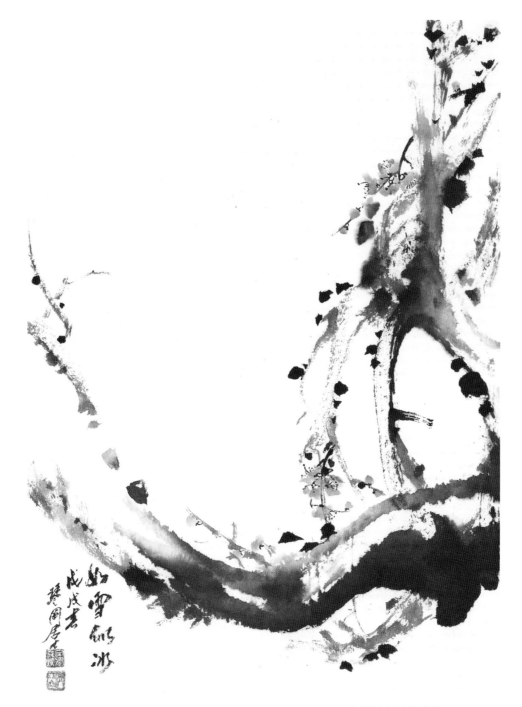

如雪似冰(여설사빙) / 50×70cm

금강 송윤환

- 2011년 초대
- 개인전 11회(서울, 안동, 영주, 봉화)
- 대한민국미술대전 초대작가, 심사위원 역임
- 경남, 경북, 광주, 대구, 무등미술대전 등 심사위원 역임
- 한국미술협회 문인화분과 현 이사
- 저서 산문집 「추월만정」 출간 2014년

36170 경북 영주시 이산면 이산로 128 금강산방
TEL : 054-635-1931 / C.P : 010-8577-6487

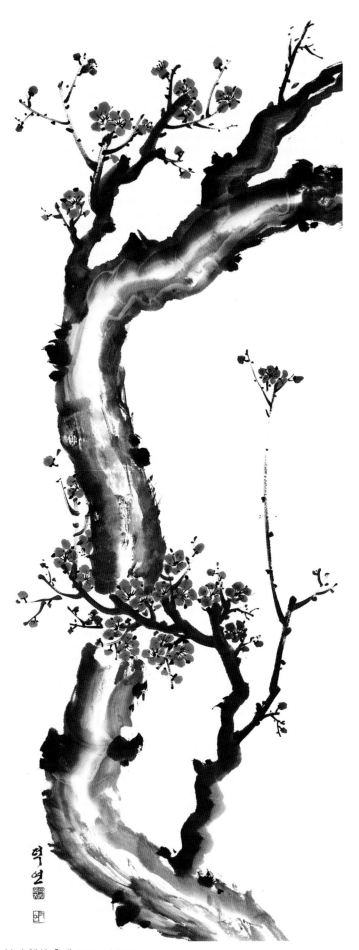

봄의 햇살 홍매 / 50×137cm

덕연 **이옥자**

• 2011년 초대
• 대한민국미술대전 문인화부문 심사 (2015)
• 대한민국문인화대전 심사/운영
• 한국미협 문인화분과 운영위원
• 한국문인화협회 운영위원
• 수원대학교 미술대학원 조형학과 졸업

13140 경기도 성남시 수정구 양지동 774
C.P : 010-8589-8461

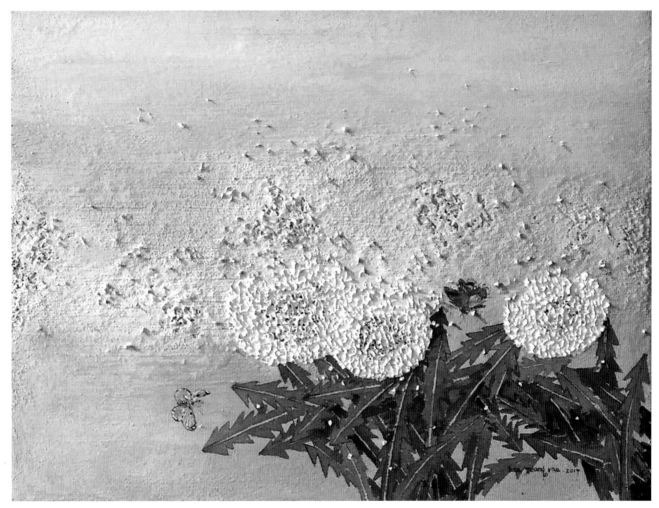

정 / 72×60cm

• 2011년 초대
• 대한민국미술대전 심사위원장 역임
• 한국미협 문인화교육진흥위원장
• 대한민국아카데미미술협회 운영이사
• 한국현대미술협회 운영이사
• 남계문인화교실 운영

남계 **이 정 래**

61429 광주광역시 동구 동명동 231(3층) 남계화실
C.P : 010-9638-6328
E_mail : namgae2@daum.net

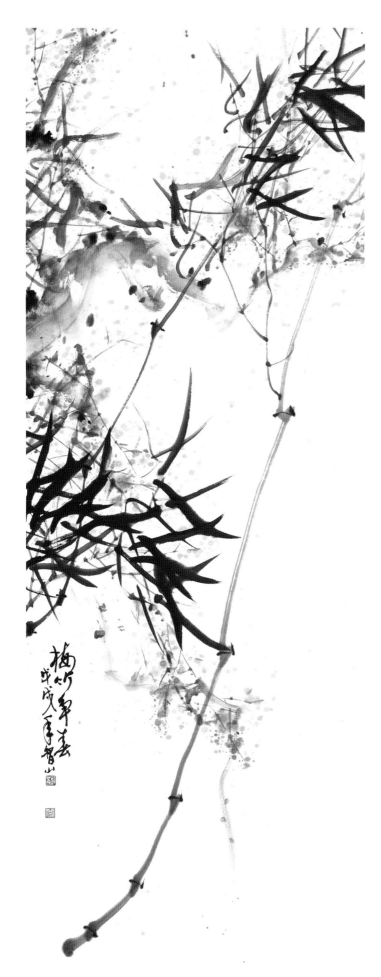

梅竹爭春 / 50×140cm

지산 **정 성 석**

• 2011년 초대
• 대구예술대학교 서예과 졸업
• 대한민국문인화대전 초대작가 및 운영, 심사
• 대구, 영남, 신라, 매일, 서예문인화대전 초대작가
 및 운영, 심사
• 대구, 상트페데르부르크 미술교류전
• 대구·경북서예가협회 부이사장

42069 대구시 수성구 달구벌대로 530길 7
지산서화연구원
TEL : 053-744-4075(작업실)
C.P : 010-3803-4075

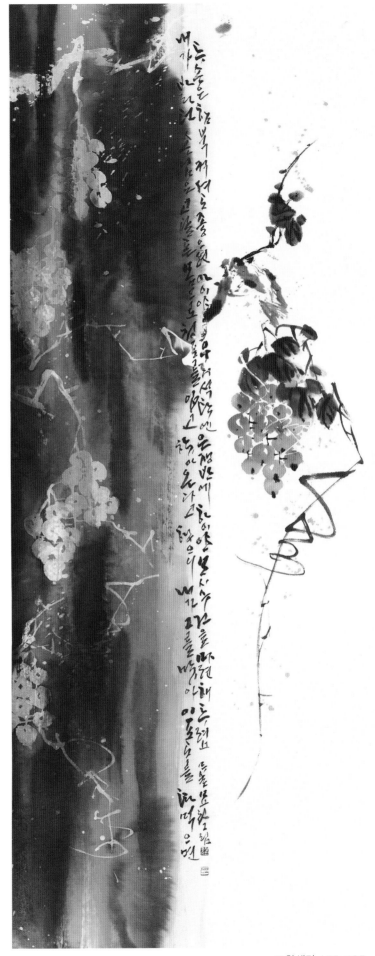

묘천 **정종숙**

• 2011년 초대
• 대한민국미술대전 심사위원
• 대한민국미술대전 문인화부문 이사
• 신사임당·이율곡서예대전 운영, 심사
• 아리반서예대전 심사
• 추사 김정희선생추모휘호대회 심사

03337 서울시 은평구 통일로 942-19
C.P : 010-9001-3840

고향생각 / 55×135cm

蓮 / 55×50cm

연당 **최 영 희**

• 2011년 초대
• 개인전 6회
• 대한민국미술대전(문인화) 초대작가, 이사
• 대구미술대전 대상(문인화) 초대, 심사 역임
• 국내외 출품 400점
• 현) 대백문화센타 출강

42509 대구시 남구 앞산순환로 657 대덕Ⓐ 105동 607호(봉덕3동)
TEL : 053-471-8192 / C.P : 010-9092-8192

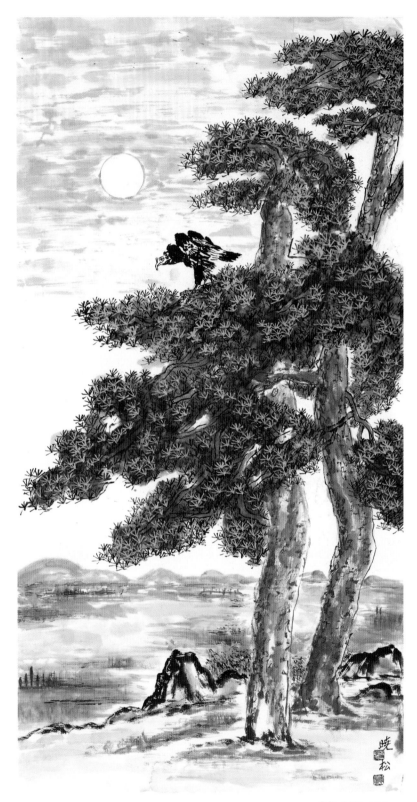

老松 / 50×100cm

효송 **홍일균**

• 2011년 초대
• 대한민국미술대전 문인화부문 초대작가
• 대한민국미술대전 휘호대회 운영 및 심사 역임
• 서울미술대전 문인화부문 운영 및 심사 역임
• 개인전 5회, 국내외 단체전 100여회 이상 출품
• 한국미술협회 자문위원

06661 서울시 서초구 서초대로 34길 34
방배 e-편한세상 103동 506호
TEL : 02-6101-7856 / C.P : 010-9065-9514
E_mail : hik41@naver.com

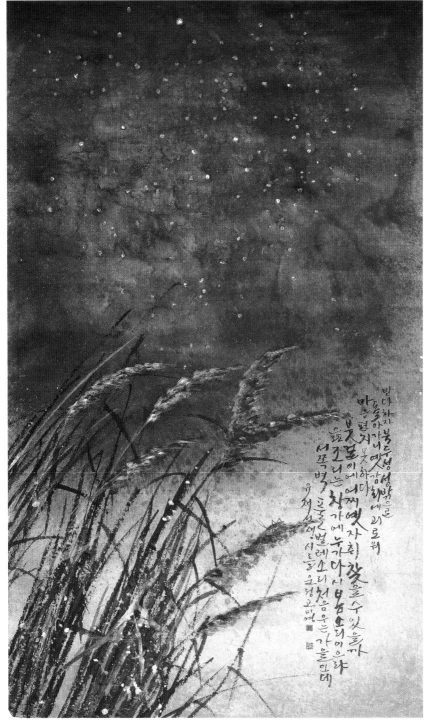

새벽녘 / 70×135cm

운정 **고 미 영**

- 2012년 초대
- 원광대학교 미술대학·동 대학원 서예학과 졸업
- 개인전 11회 / 단체전 150회 이상
- 대한민국 미술대전 초대작가
- 익산 미술협회 부지부장
- 한국미술협회·환경미술협회·동방예술 연구회·아트회·마음 그림 회원

54664 전라북도 익산시 배산로 34-1 현대Ⓐ 상가 2층 운정서예학원
TEL : 063-852-6745 / C.P : 010-3655-6745
E_mail : goyoung59@hanmail.net

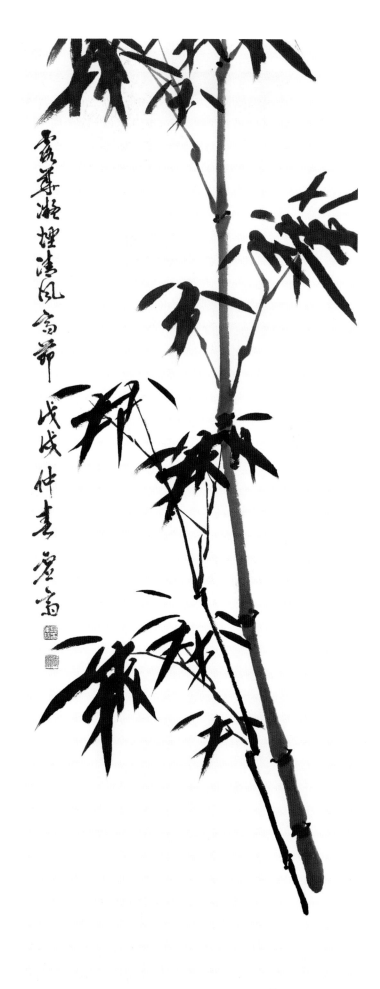

허재 **구본철**

• 2012년 초대
• 대한민국미술대전 문인화, 분과이사, 초대작가
• 경기미술대전 문인화분과 초대작가
• 소치미술대전 초대작가
• 경기서화대전 초대작가

16019 경기도 의왕시 포일로 78 (4층)
TEL : 031-425-6582 / C.P : 010-4754-6582

묵죽 / 35×135cm

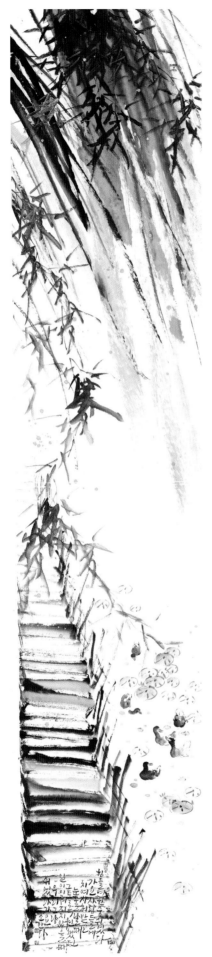

休 / 50×200cm

소안당 **김 연**

• 2012년 초대
• 원광대 서예과 졸업, 동대학원 박사수료
• 개인전 11회
• 대한민국미술대전 초대작가
• 전라북도미술대전 초대작가
• 전북대평생교육원, 전주시평생학습관 강사

54823 전주시 덕진구 오송1길19번지, 401호
김연서예학원
TEL : 063-275-3224 / C.P : 010-4657-6845
E_mail : soandang@hanmail.net

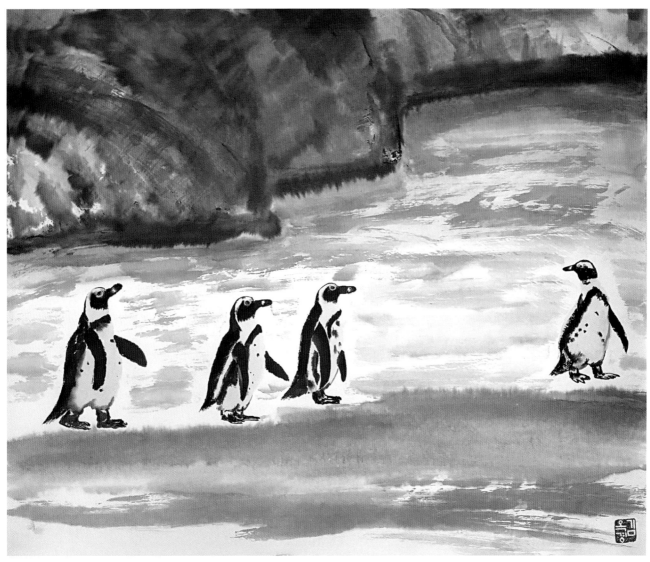

펭귄 가족들의 나들이 / 55×46cm

화여 **김 옥 경**

• 2012년 초대
• 수원대학교 대학원 졸업
• 석사학위논문 : 문인화가 제백석 연구
• 대한민국 호국미술대전 심사위원
• 경기도 미술대전 초대작가, 심사위원
• 대한민국 미술대전 초대작가, 심사위원, 운영위원

08646 서울시 금천구 금하로 816, 514동 1202호(시흥동 벽산Ⓐ)
TEL : 070-8150-7114 / C.P : 010-8205-7114
E_mail : kok621@hanmail.net

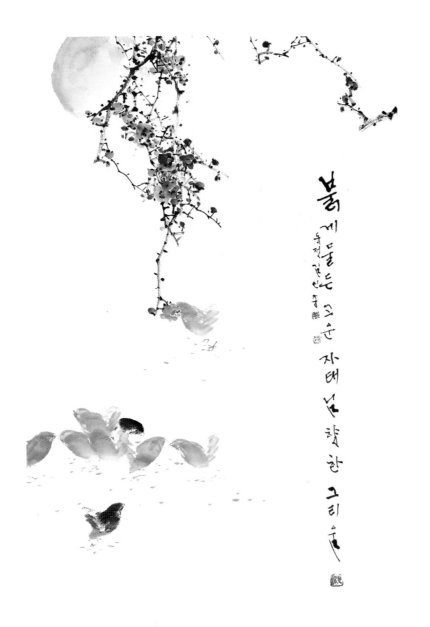

향 / 50×96cm

동정 **김인종**

• 2012년 초대
• 한국미술협회 문인화분과 이사
• 대한민국미술대전 문인화부문 우수상 수상 동 초대작가, 심사위원 (한국미술협회)
• 대한민국서예대전 초대작가(92년), 심사위원 (한국서예협회)
• 부산대학교 밀양캠퍼스 평생교육원 문인화 외래교수
• 동정 수묵회, 부산문인화 연구회, 문인화의 명가

47216 부산시 부산진구 중앙대로 960, 2층 동정화실
C.P : 010-3016-0415

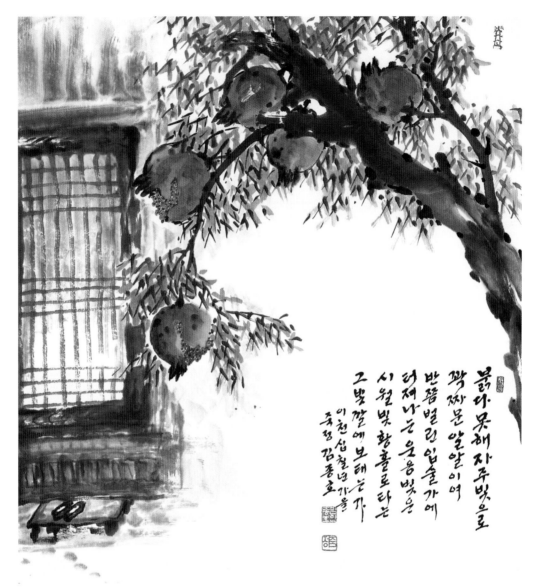

붉다 못해 자주빛으로 / 50×43cm

죽정 **김종호**

- 2012년 초대
- 대한민국미술대전(문인화) 이사, 초대작가, 심사
- 대구미술대전 초대작가, 심사, 이사
- 경북서예문인화대전 초대작가, 심사, 운영위원
- 영남서예, 삼성현대전, 불꽃축제대전, 경북영일만대전, 유교문화대전 심사, 운영
- 죽정문인화연구실 주제

38676 경북 경산시 옥산동 758-2
TEL : 053-812-3161 / C.P : 010-5600-3161

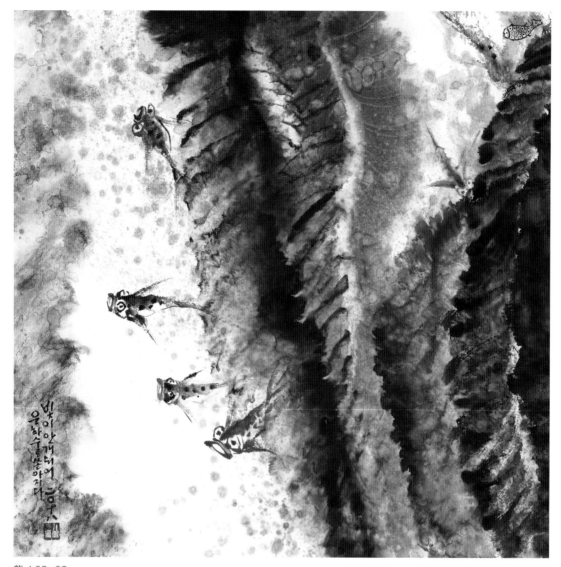

龍 / 68×68cm

소선 **김 지 연**

- 2012년 초대
- 대한민국 미술대전 초대작가
- 경기 미술대전, 단원 미술대전 초대작가
- 경인 미술대전, 여성 미술대전 초대작가
- 목우 미술대전 소명상, 목우회원
- 개인전 및 국내외 초대전 다수

14506 경기도 부천시 평천로 616-1 다정한마을 사랑샘유치원 內 소선화루
TEL : 031-941-0369 / C.P : 010-5327-6363
E_mail : Jiyen3@hanmail.net

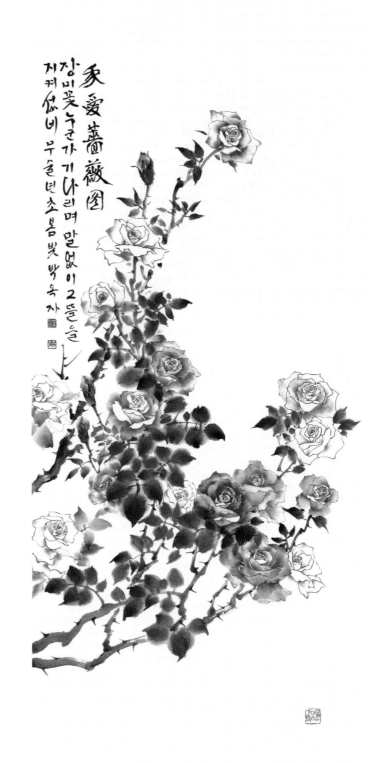

장미의 계절 / 50×135cm

봄빛 **박옥자**

• 2012년 초대
• 대한민국미술대전 (문인화) 초대작가 및 심사 역임
• 경기미술대전 (문인화) 초대작가 및 심사 역임
• 現) 경기도미술협회 문인화 분과위원장
• 現) 수원미술협회 문인화 분과위원장
• 경희대학교 교육대학원 전문 교육자과정 강사

16546 경기도 수원시 영통구 동수원로 316
임광Ⓐ 6동 1503호
TEL : 031-302-3806 / C.P : 010-8226-3806
E_mail : gra-cious@hanmail.net

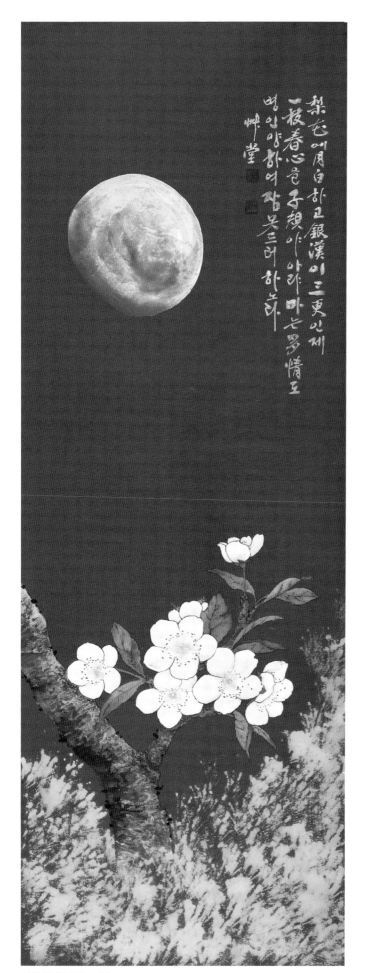

梨花에月白ㅎ고銀漢이三更인제
一枝春心을子規야아랴마는
多情도病인양ㅎ여잠못드러ㅎ노라

艸堂

이화월백(梨化月白) / 50×145cm

초당 **서 길 원**

· 2012년 초대
· 단국대학교 디자인대학원 졸업 (미술학 석사)
· 대한민국미술대전 문인화분과 이사
· 대한민국미술대전 문인화분과 심사역임
· 경기도미술대전 심사역임
· (현)초당서예학원 원장

11686 경기도 의정부시 태평로 211, 3층
초당서예학원
TEL : 031-846-8462 / C.P : 010-4287-1001
E_mail : yuljung@empas.com

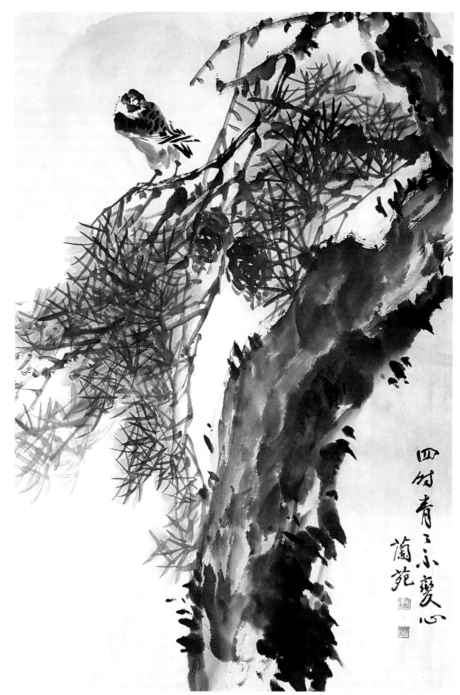

늘 푸른 소나무 / 47×70cm

• 2012년 초대
• 한국미술대전 초대작가
• 3회 개인전
• 4회 심사

03374 서울시 은평구 통일로 590, 2동 406호 (녹번동 대림Ⓐ)
TEL : 02-355-9560 / C.P : 010-3776-9560

난원 **윤희섭**

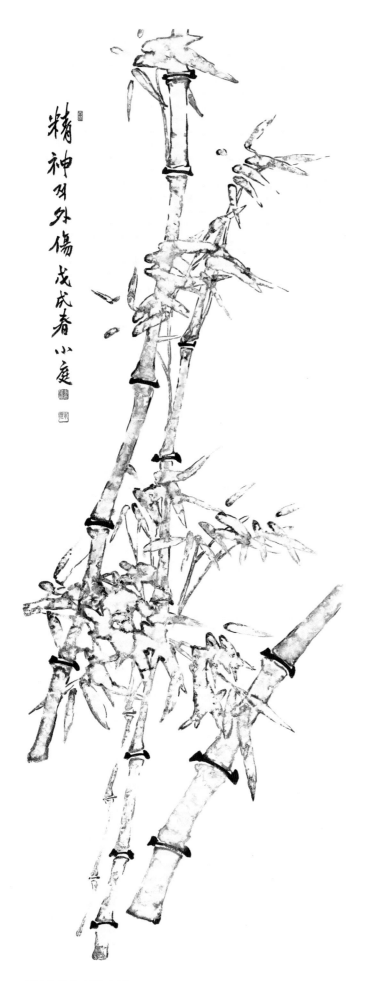

精神的外傷 戊戌春 小庭

봄날은 간다 / 50×140cm

소정 이승희

- 2012년 초대
- 대한민국미술대전 문인화부문 초대작가
- 대한민국문인화대전 초대작가, 심사 역임
- 한국문인화협회 이사
- 서초미술협회 문인화분과위원장
- 운곡서예, 정기룡서예술대전 심사, 소정서화실

06552 서울시 서초구 방배중앙로 198
오릭스빌딩 907호 소정서화실
TEL : 02-596-6069 / C.P : 010-3226-6069
E_mail : dibell2@naver.com

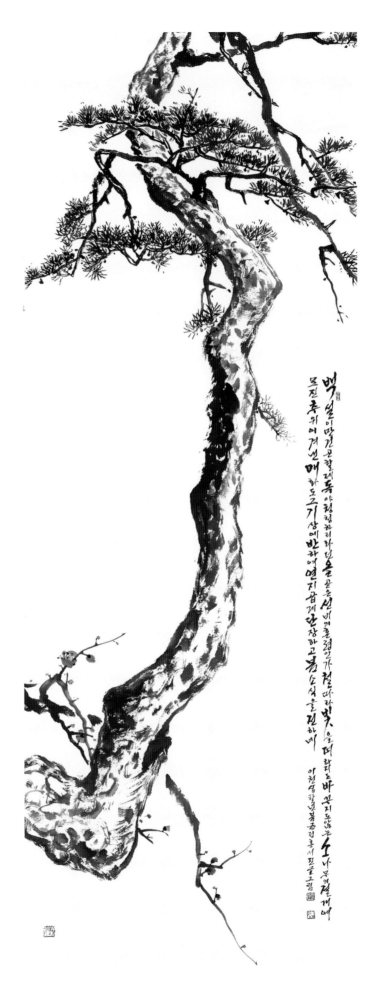

금정 **홍서진**

- 2012년 초대
- 대한민국미술대전 문인화부문 초대작가
- 대한민국문인화대전 초대작가
- 대한민국서도대전 초대작가
- 한국문인화협회, 한국서도협회 이사

03168 서울시 종로구 경희궁길 57, 106동 801호
TEL : 02-2648-3848 / C.P : 010-8899-3843
E_mail : seojin49@hanmail.net

소나무와 매화의 절개 / 50×137cm

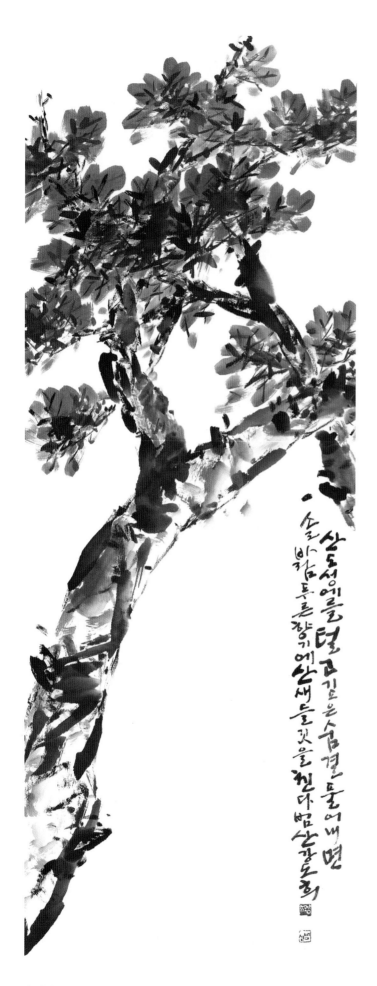

솔바람 푸른향기 / 50×140cm

범산 강도희

- 2013년 초대
- 대한민국미술대전 초대작가, 심사위원
- 대한민국서도대전(종합대상) 문광부장관상
- 대한민국서예한마당휘호대회 최우수상
- 국제서법전국휘호대회(문인화부문) 초대작가
- 통일미술대전 심사, 한국추사서예대전 심사

14351 경기도 광명시 양달로 10번길 5-5 (일적동)
302호
C.P : 010-5215-9773

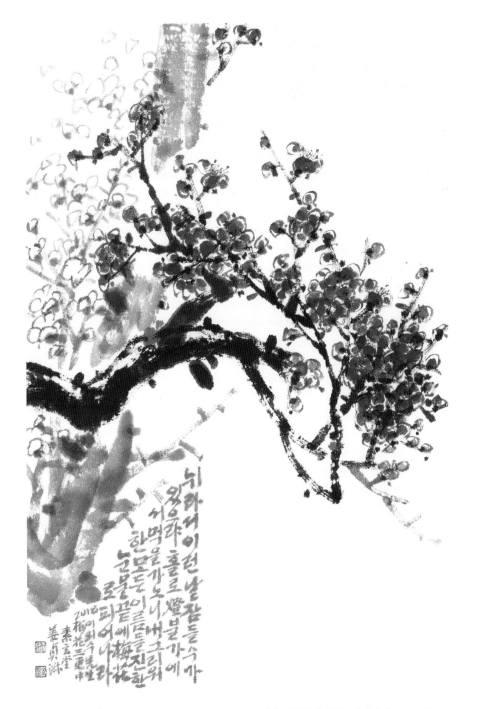

내 그리워한 이름들 梅花로 피어나다 / 48×73cm

소현당 **강정숙**

- 2013년 초대
- 제19회 대한민국미술대전 문인화부문 우수상
- 대한민국미술협회 초대작가
- 서법탐원회 부회장
- 서예문인화 원로 총연합회 운영위원
- 개인전 1998(공평아트), 2003(백악예원), 2007(백악미술관)

04717 서울시 성동구 행당로82 행당한진타운 114동 1404호
TEL : 02-2282-1952 / C.P : 010-3127-3832

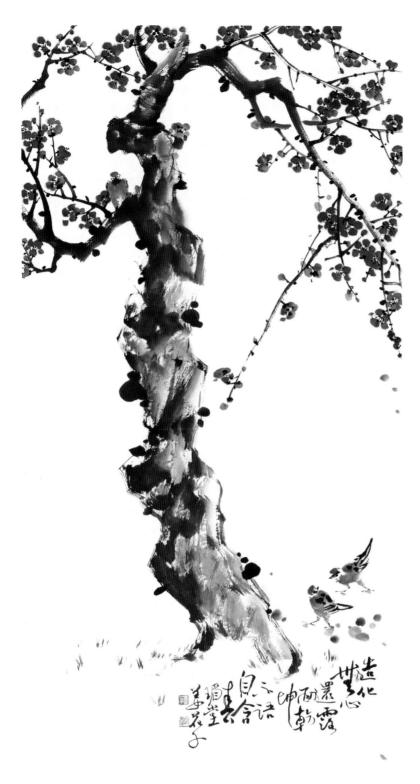

봄소풍 / 60×110cm

미당 **강 화 자**

• 2013년 초대
• 대한민국미술대전 초대작가
• 대한민국미술대상전 대상, 초대작가
• 경상남도미술대전 대상, 초대작가
• 경남대학교 평생교육원 강사
• 현) 대한민국미술대전 이사

51413 경남 창원시 의창구 대원동 17-7
C.P : 010-3590-8258

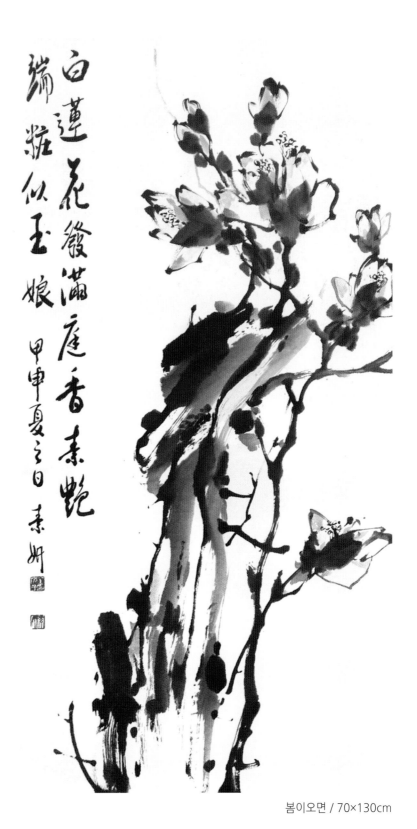

白蓮花發滿庭香素艷
端粧似玉娘
甲申夏之日 素妍

봄이오면 / 70×130cm

소연 **김영자**

· 2013년 초대
· 대한민국 민술대전 문인화분과 초대작가 및 임원
· 제26회 대구미술협회 서예 문인화대전 초대작가상
· 대구대학교 미술교육원 및 평생교육원 12년 출강
· 개인전시회 21회 (서울7회, 대구8회, 충북1회,
 프랑스 4회, 미국1회)

42095 대구시 수성구 달구벌대로 496길 20-3
범어엘리시움 102동 401호
TEL : 053-741-7665(자택), 053-741-6251(작업실)
C.P : 010-8597-7667
E_mail : youngchakim@naver.com

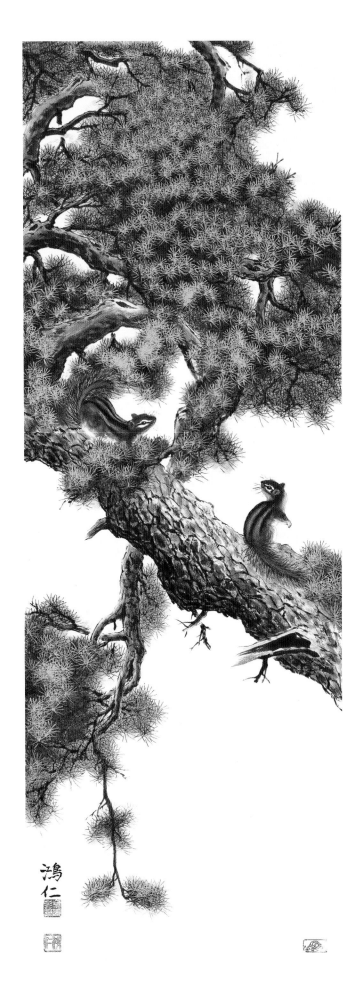

사랑은 솔바람 타고 / 50×145cm

홍인 **김영호**

• 2013년 초대
• 대한민국미술대전 문인화부문 초대작가, 심사
• 경기미술대전 문인화부문 초대작가, 심사, 운영위원 역임
• 서울미술대상전 초대작가
• 한국미술협회 이사, 동작미술협회 상임부회장
• 개인전 3회, 시흥문화원 문인화강사, 한국미술협회
 미술교육원 교수

06977 서울시 동작구 상도로 53길 8
래미안3차Ⓐ 327동 101호
C.P : 010-6238-7941
E_mail : hongin05@naver.com

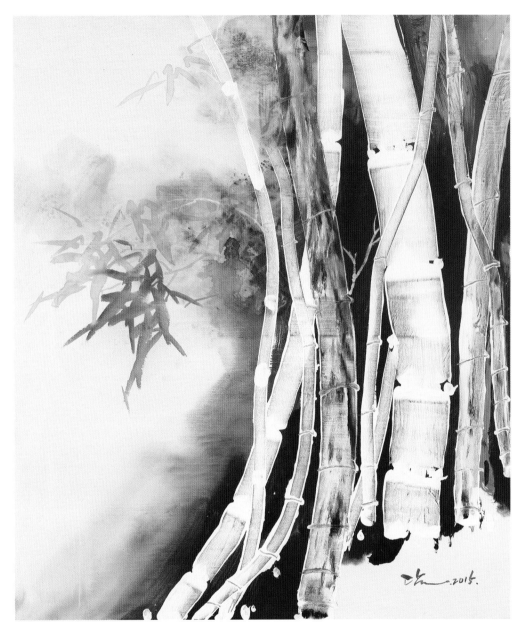

투명함 속으로 / 46×53cm

담현 **김외자**

・2013년 초대
・단국대학교 미술대학원 동양화과 박사수료
・대한민국미술대전 초대작가, 심사위원역임
・한국인성협의회 전문위원
・한국미술협회 문인화분과 이사
・수원대학교 객원교수

16832 경기도 용인시 수지구 수지로 342번길 17, 206호 (풍덕천동,에덴프라자2층)
C.P : 010-7118-6176
E_mail : waija77@hanmail.net

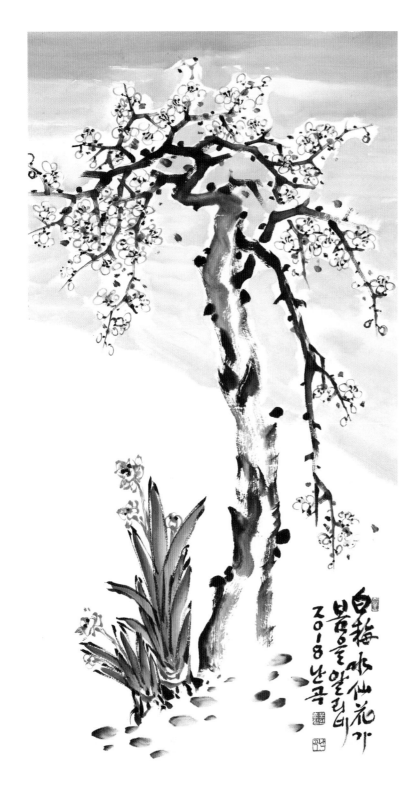

봄을 기다리며 / 50×102cm

난곡 **문춘심**

• 2013년 초대
• 개인전 2회(2013, 2016)
• 대한민국미술대전 문인화부문 초대작가
• 대한민국문인화협회 초대작가 및 심사위원 역임
• 2012 대한민국문인화휘호대회 2차 심사위원장
 역임

63261 제주특별자치도 제주시 남광로 129-1
(일도2동)
TEL : 064-757-5439 / C.P : 010-3600-2181
E_mail : chunsim2181@hanmail.nat

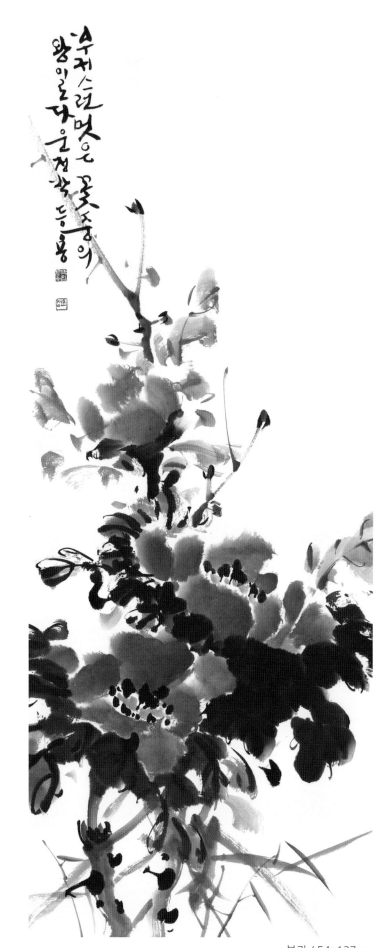

운정 **박 등 용**

- 2013년 초대
- 대한민국미술대전 우수상및 초대작가, 이사
- 경기도 미술대전 초대작가
- 서예한마당 휘호대회 초대작가 外
- 2018년 제6회 문화예술부분 대한민국인물대상 수상
 (프레스센타 국제희외장)
- 운정서화실 운영

13326 경기도 성남시 수정구 산성대로97번길 3
청솔빌딩 지층 운정서화실
TEL : 031-721-0734 / C.P : 010-2542-2334
E_mail : wj3401@hanmail.net

부귀 / 54×137cm

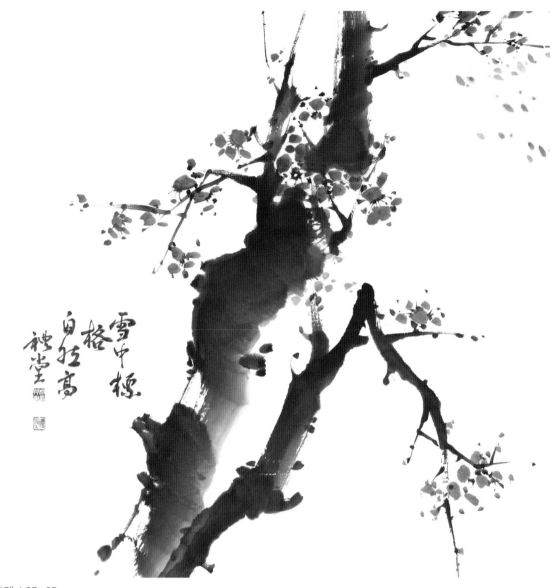

홍매 / 65×65cm

· 2013년 초대
· 대한민국 미술대전 문인화 부문 초대
· 경북 미술대전 서예문인화대전 초대
· 신라미술대전 문인화 초대
· 대한민국 영일만서예대전 초대
· 한국미술협회 이사

예당 **박정숙**

37614 경북 포항시 북구 삼흥로 69번길 3/5 예당서실
C.P : 010-4156-4220

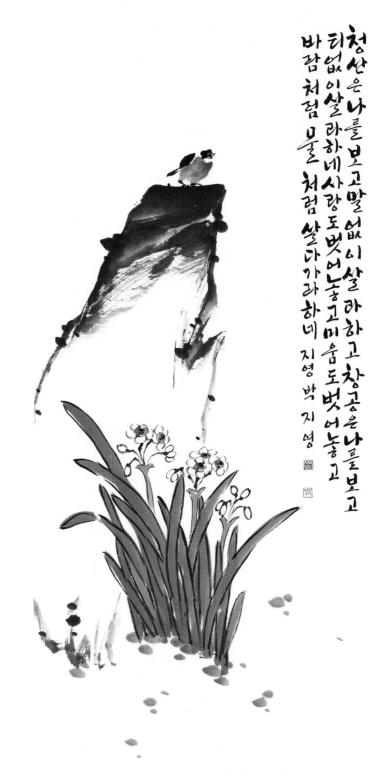

청산은 나를 보고 / 60×130cm

지영 **박지영**

· 2013년 초대
· 대한민국미술대전 초대작가
· 경남미술대전 초대작가
· MBC 미술대전 초대작가
· 경북,경남 현대미술 기타심사
· 지영화실 운영

51175 경상남도 창원시 의창구 명지로 104번길 4-1
TEL : 055-288-9284 / C.P : 010-2273-9284
E_mail : jiyoung50 @ naver.com

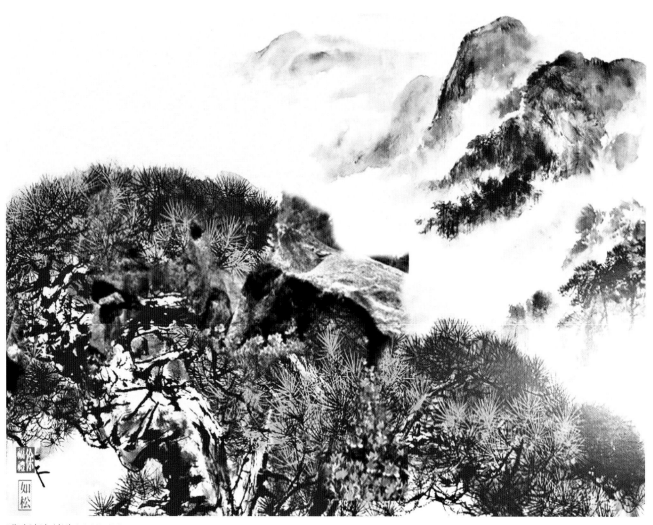

대자연의 신비 / 110×84cm

여송 **서 복 례**

• 2013년 초대
• 개인전 26회, 단체전 300여회
• 현)예원예술대학 문화예술대학원 지도교수
• 현)중국길림예술대학 객좌교수
• 현)인천비영리민간단체 한국미술작가회장
• 대한민국미술대전초대작가, 대한민국신미술 초대작가

21572 인천 남동구 남동대로 707 (보광빌딩 4층)
C.P : 010-5720-8978
E_mail : yeasong1166@hanmail.net

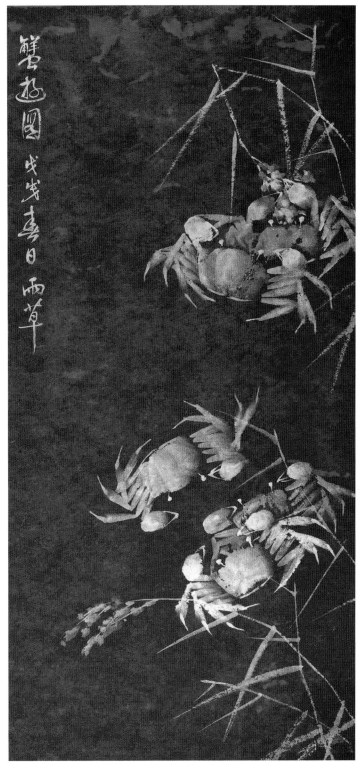

해유도 / 50×90cm

우초 **신동자**

- 2013 초대
- 대한민국미술대전 최우수상 수상
- 대한민국미술대전 초대작가, 한국미협 이사 및 심사위원
- 대한민국문인화협회 이사 및 심사위원
- 남농미술대전, 회룡미술대전 심사위원 역임
- 국민예술협회, 남농미술대전, 추사미술대전 초대작가

05525 서울시 송파구 풍성로 14, 5동 607호
(풍납동 미성Ⓐ)
TEL : 02-477-3609 / C.P : 010-4736-3609
E_mail : neweye2@hanmail.net

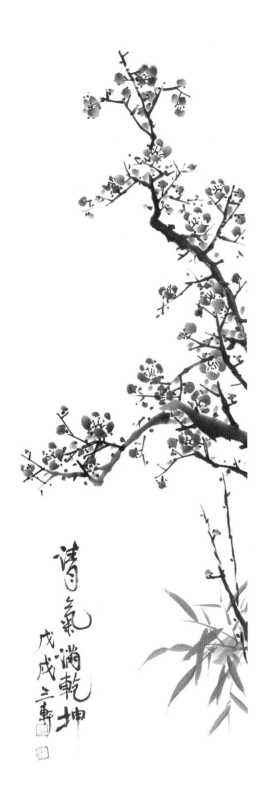

청기만건곤(淸氣滿乾坤) / 35×120cm

삼헌 **양남자**

- 2013년 초대
- 개인전3회(공평, 문예회관, 서울미술관), 단체전 350여회
- 홍익대학교 미술대학원 최고위 과정 수료
- 대한민국미술대전 문인화부문 초대작가 심사(선묵화)
- 대한민국문인화대전 초대작가 및 심사위원 역임 이사
- 현)미협·현대한국화협회·문인화협회·제주서예학회·문인화총연합회
 ·구상회·신맥회

63298 제주특별자치도 제주시 청풍남6길 2,(화북1동)
TEL : 064-755-5156 / C.P : 010-8557-5156

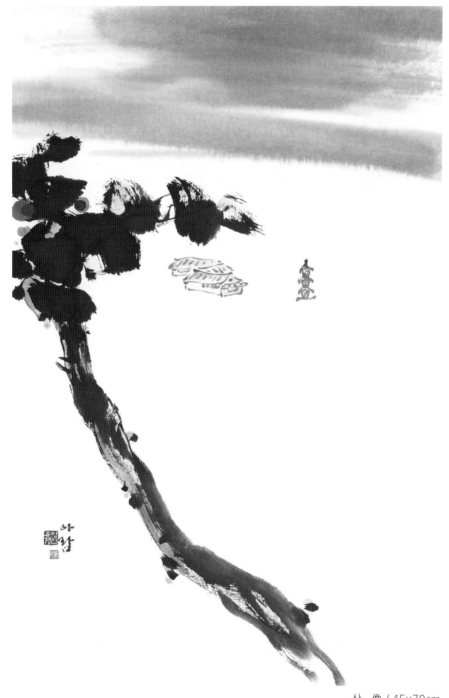

상 - 像 / 45×70cm

아람 **양 유 경**

• 2013년 초대
• 조선대학교 순수미술대학원 졸업
• 대한민국미술대전 문인화 심사위원 역임
• 목우회공모전 심사위원역임
• 경기도미술대전 운영위원, 심사위원 역임
• 단원미술제 서예문인화대전 심사위원 역임

06102 서울시 강남구 논현동 아크로힐스Ⓐ 103동 1401호
TEL : 031-414-2890 / C.P : 010-8601-0307

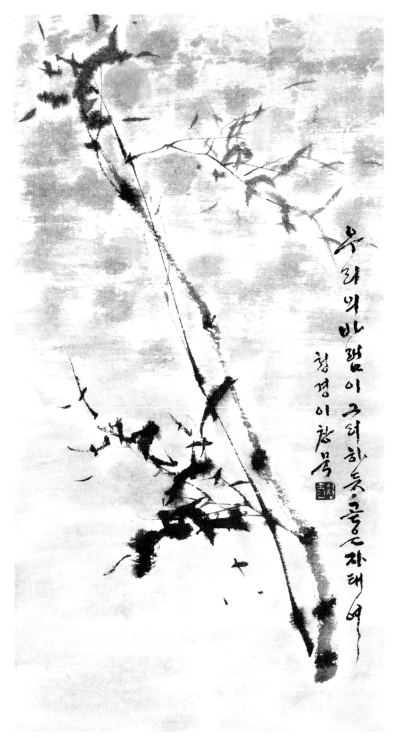

그리움 / 37×67cm

청경 **이창묵**

• 2013년 초대
• 대한민국 미술대전 문인화분과 이사
• 대한민국 미술대전 문인화 부문 초대, 심사
• 경기미술대전 문인화 부문 초대작가, 심사, 운영
• 경향신문 우수작가 선정

06296 서울시 강남구 논현로 38길 24 정석빌딩 5층
TEL : 02-573-8716 / C.P : 010-9170-8716
E_mail : cmook@naver.com

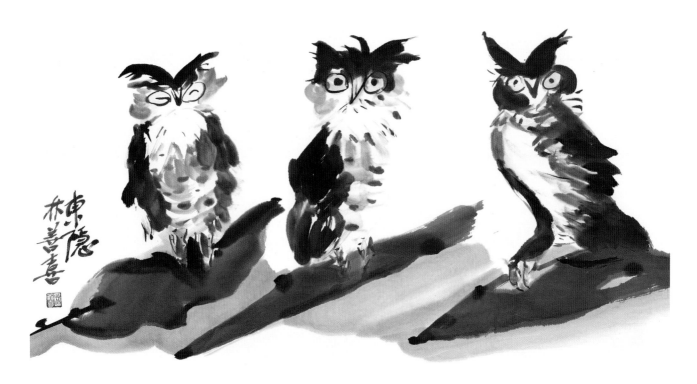

부엉이삼형제 / 70×46cm

동은 **임 선 희**

- 2013년 초대
- 홍익대학교 미술대학원 현대미술
- 개인전 17회, 단체전 400여회
- (사)대한민국미술대전 심사, 공모전 심사 다수
- 한국원로서예문인화, 총연합회 이사, 종로지부장
- 국가대표유학가(해외유학원) 대표

07216 서울시 영등포구 당산로 42길 16, 502동 2501호(당산동4가, 현대아이파크)
TEL : 02-2679-4846(작업실) / C.P : 010-8914-5507
E_mail : dongun0708@daum.net

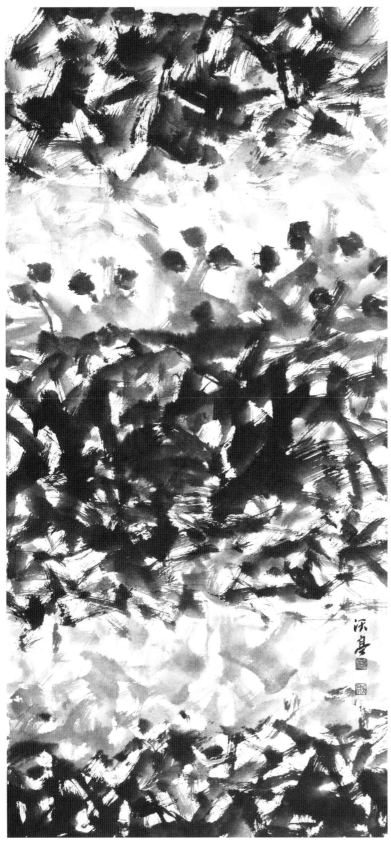

아리랑 / 50×135cm

옥정 조철수

· 2013년 초대
· 한국미협부이사장
· 대한민국미술대전 심사위원 및 초대작가
· 대한민국미술대전 심사위원장
· 경상남도 유아교육원 강의
· 옥정화실 운영

47813 부산시 동래구 충렬대로 249-1, 4층
TEL : 051-556-0880 / C.P : 011-881-0880
E_mail : okjeong6969@naver.com

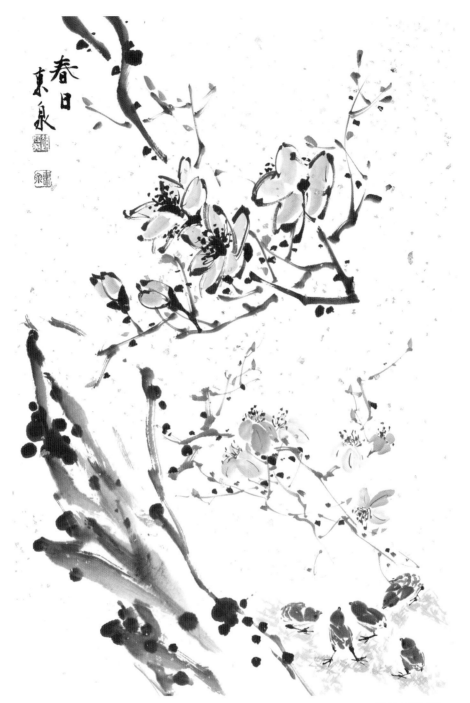

春日 / 45×70cm

동천 **조 희 영**

• 2013년 초대
• 대한민국미술대전 초대작가 및 심사역임
• 전라북도미술대전 초대작가, 심사, 운영위원
• 아트페어 (2011)
• 소묵회, 진묵회, 전북여성미술인 회원
• 복지관 강사

55080 전북 전주시 완산구 거마평로 125번지 상산타운 103동 102호
TEL : 063-223-6369 / C.P : 010-7243-6369

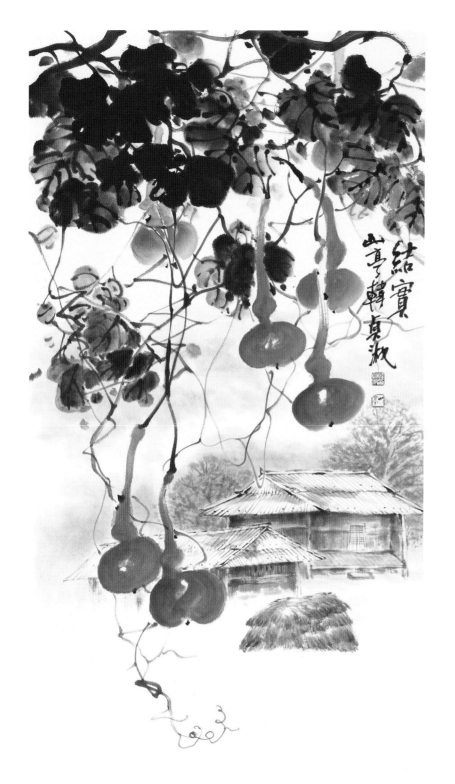

결실 / 56×106cm

산정 **한정숙**

- 2013년 초대
- 대한민국 미술대전 초대작가
- 대한주부클럽 신사임당 심사
- 대한민국아리반대전 심사
- 대한민국경인미술대전 초대작가
- 강서도서관, 고척도서관, 가양도서관 출강

07664 서울시 강서구 공항대로 58나길 10-34
등촌동 하인빌 4층
TEL : 02-2646-8796 / C.P : 010-8750-8796

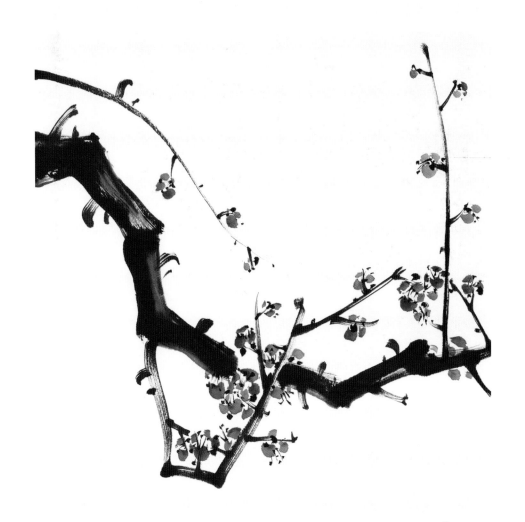

봄소식 / 50×75cm

해원 **강인숙**

- 2014년 초대
- 대한민국미술대전 문인화부문 초대작가
- 충남미술대전(서예, 문인화) 초대작가
- 역동회 회원
- 동지묵연회 회원
- 한국미술협회 회원

33462 충남 보령시 원동1길 3
TEL : 041-935-8880 / C.P : 010-9538-8805

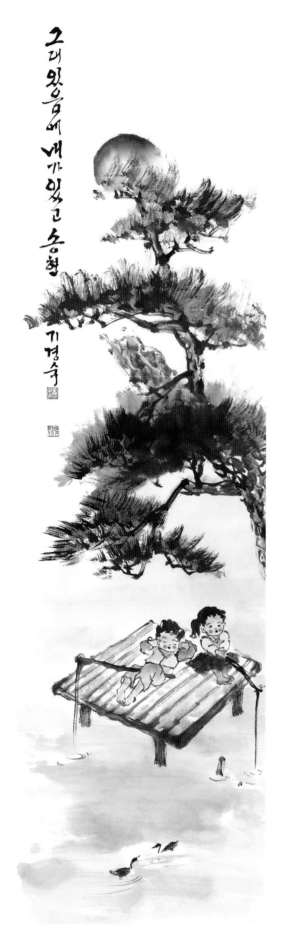

동행 / 35×127cm

송현 **기 경 숙**

- 2014년 초대
- 개인전 6회 및 단체전 170여회
- 대한민국 미술대전 초대작가
- 대한민국 문인화 협회 초대작가, 심사, 이사역임
- 대한민국한국화특장전 초대작가
- 전남도전, 시전, 남농, 소치미술대전 심사역임

61991 광주광역시 서구 화정로 39번길2, 5층
송현서화실
TEL : 062-371-5418 / C.P : 010-9940-5418
E_mail : 5418kks@hanmail.net

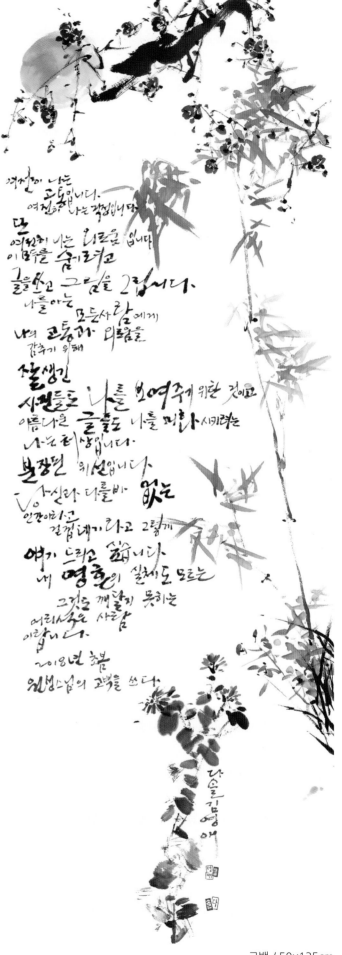

다솔 **김 영 애**

- 2014년 초대
- 대한민국미술대전(문인화부문) 초대작가, 심사위원
- 대한민국공무원미술대전 은, 동상 수상, 초대작가
- 대한민국추사서예대전 심사 역임
- 이북5도민 통일미술대전 심사 역임
- 한국미술협회 이사, 치운회 회장

10894 경기도 파주시 가온로 256
C.P : 010-3315-3213

고백 / 50×135cm

향기 멀어질수록 더욱 맑아지고… / 50×140cm

유정 **노영애**

• 2014년 초대
• 한국미술협회 이사(현)
• 대한민국미술대전 초대작가, 심사
• 대한민국남농미술대전 초대작가
• 대한민국서도대전 초대작가
• 대한민국추사서예대전 심사

02258 서울시 중랑구 용마산로 252
면목현대아이파크 101동 202호
TEL : 02-455-9246 / C.P : 010-6622-9246

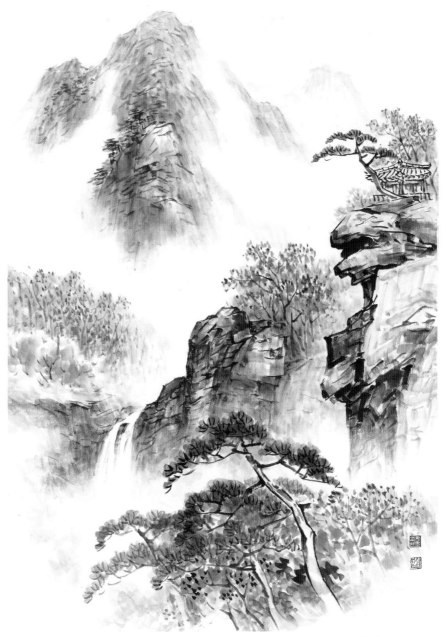

춘경 / 45×70cm

소선당 **마 춘 희**

- 2014년 초대
- 대한민국미술대전 초대작가
- 경기도미술협회 초대작가
- 대한민국미술대전 심사
- 경기도 미술대전 운영 및 심사
- 남농·소치미술대전 운영 및 심사

03132 서울시 종로구 삼일대로 30길 23 비즈웰오피스 516호
C.P : 010-3255-1863

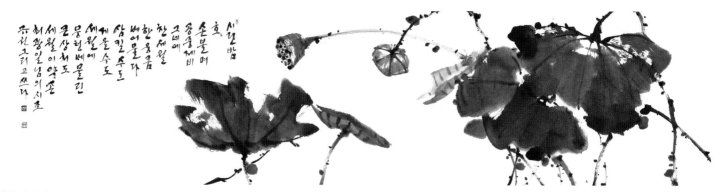

세월이 약손 / 150×35cm

규원 **박 경 희**

- 2014년 초대
- 계명대학교 예술대학원 미술학과 서예전공
- 한국미술협회 문인화분과 이사
- 대한민국미술대전 초대, 심사
- 경상북도미술대전 초대, 운영, 심사
- 신라미술대전 초대, 운영, 심사

37610 경북 포항시 북구 삼흥로 18번길 27, 304호
TEL : 054-249-8848 / C.P : 010-3521-8848
E_mail : twin@ipohang,org

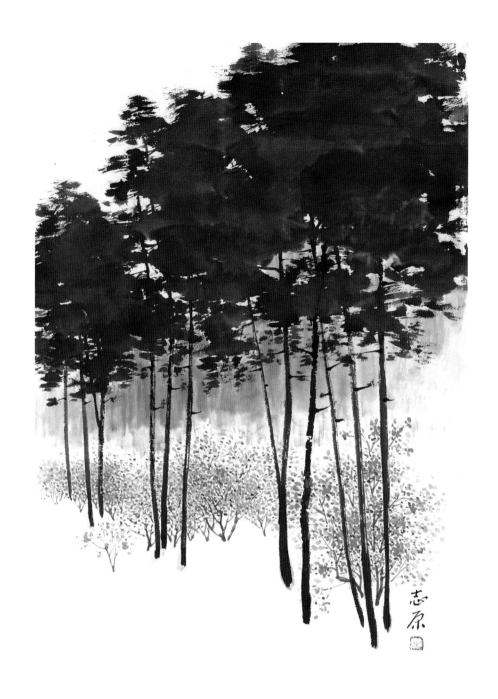

솔바람 / 45×70cm

지원 **박순래**

· 2014년 초대
· 호서대학교 대학원 졸업(문학석사)
· 한국화, 문인화 개인전 5회 초대전
· 대한민국미술대전 초대작가, 문인화
· 충남미술대전 초대작가(문인화, 한국화)
· 추사 김정희휘호대회 초대작가

31158 충남 천안시 서북구 백석3로 70 주공Ⓐ 307동 303호
TEL : 041-554-1467 / C.P : 010-4417-8273

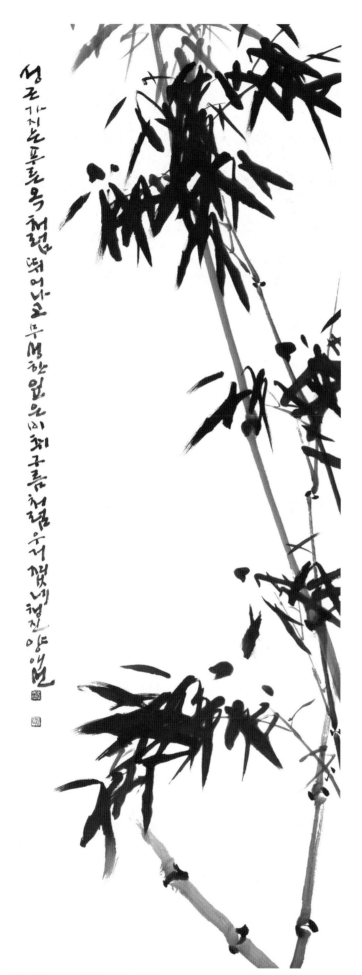

대나무(무성한 댓잎) / 59×136cm

청진 **양애선**

- 2014년 초대
- 대한민국미술대전 초대작가, 문인화교육위원회 이사
- 묵향회 초대작가
- 한국서예미술진흥협회 이사, 심사위원
- 대한민국서도대전 초대작가
- 한국추사서예대전 심사위원 역임

05238 서울시 강동구 올림픽로 104길 41,
암사3동 한강현대Ⓐ 102동 1801호
TEL : 02-428-0141 / C.P : 010-9043-0141
E_mail : yaurizip@naver.com

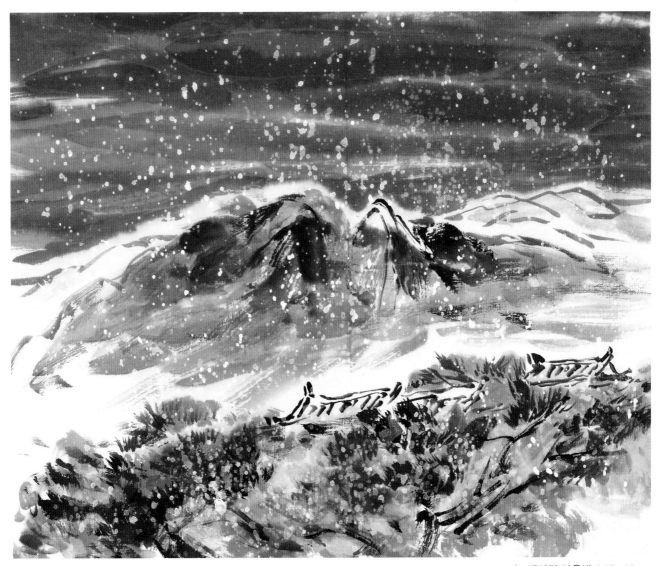

눈 내리던 겨울밤 / 47×40cm

어온 **윤영은**

· 2014년 초대
· 단국대학교 동양화과 강사역임
· 원광대학교 미술대학 서예문화예술과 강사역임
· 대만 담강대학 언어중심 1년과정 수료
· 석사논문 : 청중기 비학(碑學) 발흥에 관한연구

06910 서울특별시 동작구 흑석로 13마길 56-1
C.P : 010-8997-7768

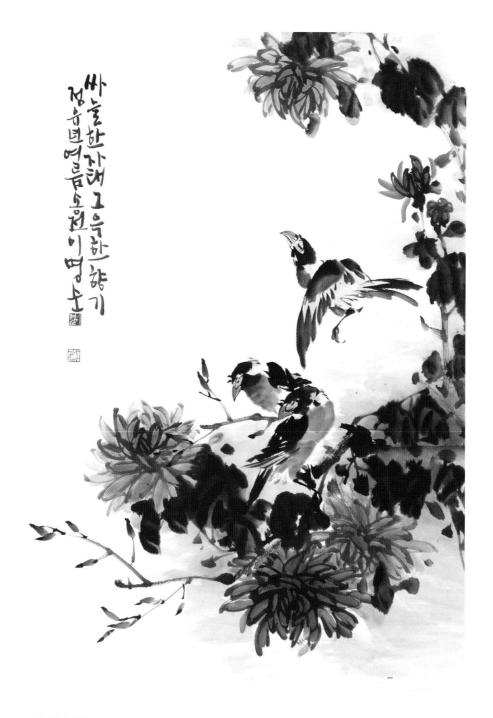

가을의 속삭임 / 53×65cm

송전 이명순

• 2014년 초대
• 영남대학교 미술대학 한국화과 졸업
• 행주미술대전 운영 및 심사위원
• 개인전 4회, 부스개인전 2회, 단체전 해외교류전 외 180회
• 현재 : 대한민국 미술대전 초대작가(미협국전), 대한민국 미술대전 문인화부
 문 심사역임, 한국미술협회 문인화분과이사, 고양미술협회 문인화분과위원장
 역임, 화묵회 행주사생회, 김포사생회, 고양시여성작가회원, 일산드로잉회원

10419 경기도 고양시 백석로 109 백송마을3단지 한신Ⓐ 상가 103호
송전먹그림 연구실 운영
C.P : 010-2275-2536

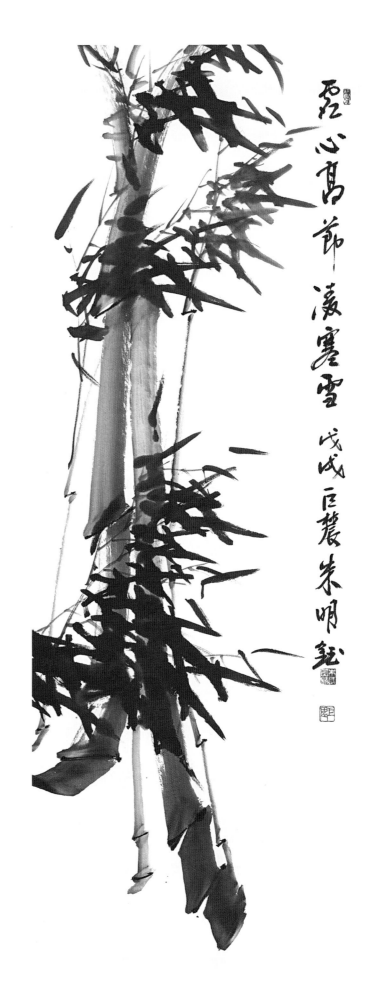

거농 **주명옥**

- 2014년 초대
- 대한민국미술대전 문인화 우수상 및 서울특별시장상
- 사)부산시민 협회 회원 시집(붓이 노래하다)
- 거제문화예술제 제전위원장
- 부산미술협회 감사, 거농문화예술원장

53251 부산시 남구 분포로 113, 219동 2204호
(용호동 LG메트로 시티)
TEL : 051-623-6265 C.P : 010-6808-6265
E_mail : jookonong@hanmail.net

풍죽 / 50×135cm

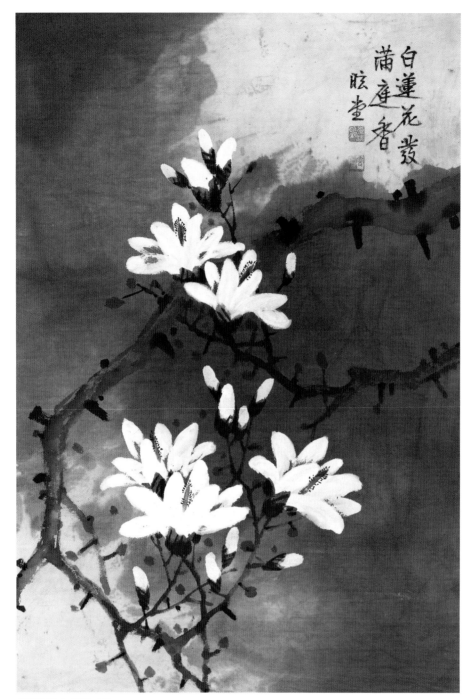

4月의 미소 / 50×75cm

- 2014년 초대
- 대한민국미술대전 초대작가
- 대한민국미술대전 초대작가, 심사 및 이사
- 대전광역시 미술대전 초대작가, 운영위원 및 심사
- 충남, 안견미술대전 초대작가
- 개인전 3회

현당 **황 청 조**

34907 대전 중구 계룡로852, 3동 1108호(오류동 삼성Ⓐ)
TEL : 042-525-3690 / C.P : 010-8830-5001

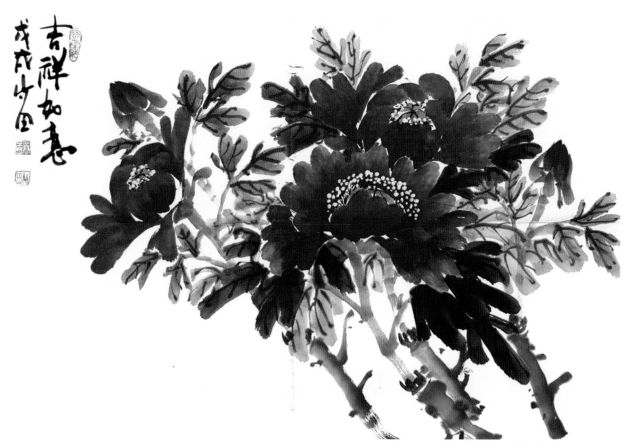

길상여의 吉祥如意 / 50×45cm

죽전 **구 석 고**

- 2015년 초대
- 중국 중경 공상대학 명예교수
- 일본 동경 소카대학 명예박사
- 대한민국미술대전 초대작가
- 대한민국미술대전 문인화 심사위원
- 한국 미술협회 문인화 분과 이사

22724 인천시 서구 대평로 47 거설빌딩 2층
TEL : 070-8851-8474(자택), 032-563-8474(작업실)
C.P : 010-6460-8474

우리의 소원은 통일 / 48×50cm

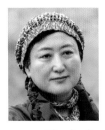

여민 **권 경 자**

• 2015년 초대
• 경인교육대학교 교육대학원 미술교육과 졸업
• 개인전 1회/ 국제교류전 및 단체전 140여회
• 대한민국미술대전 문인화부문 우수상 동 초대작가
• 대한민국문인화대전 초대작가 동 심사위원 역임
• 현재: 인천미술협회 문인화분과 이사

21335 인천시 부평구 갈월서로 26 (갈산동) 3동 502호
C.P : 010-5355-3500
E_mail : yeomin9@daum.net

진흙 속에서 빼어나 티끌에 물들지 않으니 탐스러운 향기와
맑은 기운은 선슬에 없네 누가 군자에게 꽃을 마음이 있음을
알까 진남 周濂溪가 장이 꽃을 사랑했지
이 깊을 뜻이 봄에 雲溪先生 詩를 杏泉 쓰다

티끌에 물들지 않으니 / 70×137cm

행천 김정렬

- 2015년 초대
- 대한민국미술대전 문인화 초대작가
- 경남미술대전 초대작가 심사위원 역임
- 현) 행천서화실 운영, 진해문화원 문인화 강사

51192 경남 창원시 의창구 천주로 33길
흥한웰가 ⓐ 102동 1702호
TEL : 055-292-4163
C.P : 010-8848-4163

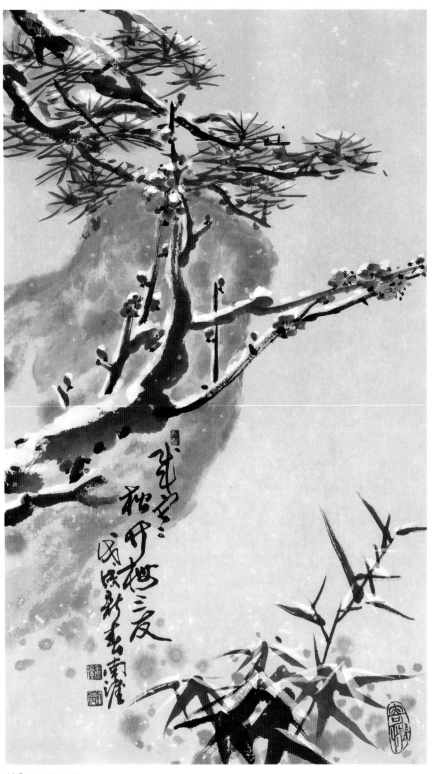

삼우도 / 34×70cm

남애 **김 정 택**

- 2015년 초대
- 한국미술협회 이사, 초대작가
- 한국문인화협회 이사, 초대작가
- 경기미술협회 초대작가
- 한국문인화대전 대상 수상

13458 경기도 성남시 분당구 산운로 135,
712동 101호
C.P : 010-2797-2274
E_mail : zatakim@naver.com

청초·소천 **김진희**

- 2015년 초대
- 대한민국미술대전 초대작가
- 대한민국미술대전 문인화부문심사위원 역임
- 경기도미술대전 운영, 심사위원 역임
- 단원미술대전운영위원 역임
- 현)한국미술협회문인화분과 운영위원

18275 경기도 화성시 남양읍 시청로221
대광로제비앙Ⓐ 111동 603호
C.P : 010-5144-0837
E_mail : mrkj@hanmail.net

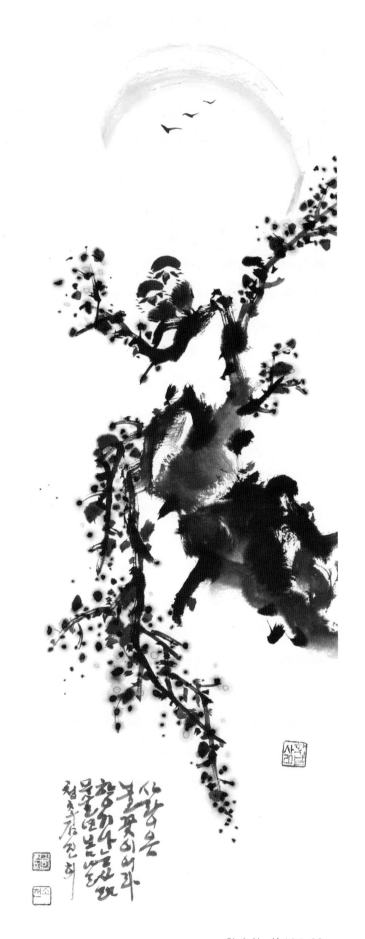

향기나는 삶 / 34×89cm

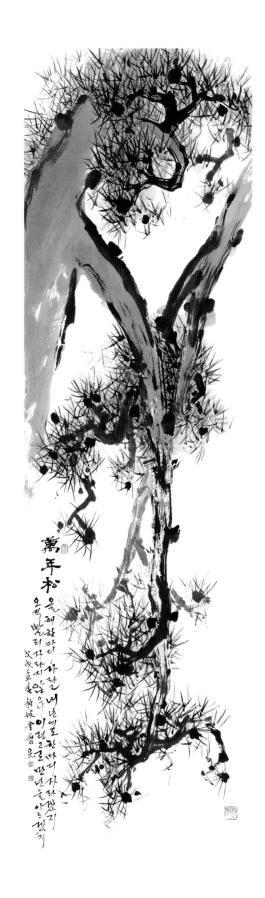

萬年松(만년송) / 50×200cm

백파 **김철완**

- 2015년 초대
- 개인전 6회
- 대한민국예술문화상(대상) 수상(한국예총)
- 대한민국미술대전 초대작가 및 심사위원 역임
- 경기미술대전 심사위원장 등 전국 공모전 50여회
- 첸나이쳄버비엔날레 초대작가선정(인도)

16885 경기도 용인시 처인구 모현읍 오산로 99번길 47-3 매설헌화실
TEL : 031-898-3236 / C.P : 010-3372-3002
E_mail : baekpakcw@hanmail.net

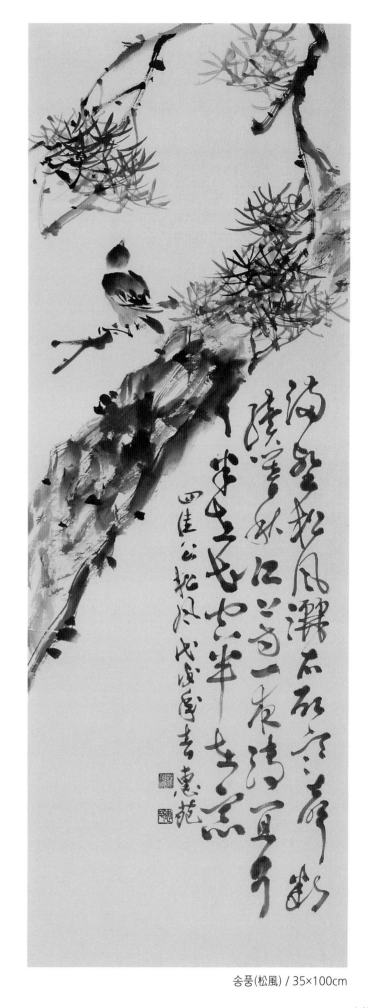

송풍(松風) / 35×100cm

혜원 **나 연 순**

• 2015년 초대
• 성신여자대학교 동양화학과 졸업
• 목우회 초대작가
• 대한민국미술대전 문인화 부문 초대작가
• 경기미술문인화대전(51회) 운영위원
• 경기도 의왕미술협회 사무국장

16014 경기도 의왕시 안양판교로 64
인덕원 삼호Ⓐ 3동 1403호
TEL : 031-425-0924 / C.P : 010-4735-1403
E_mail : envyna@hanmail.net

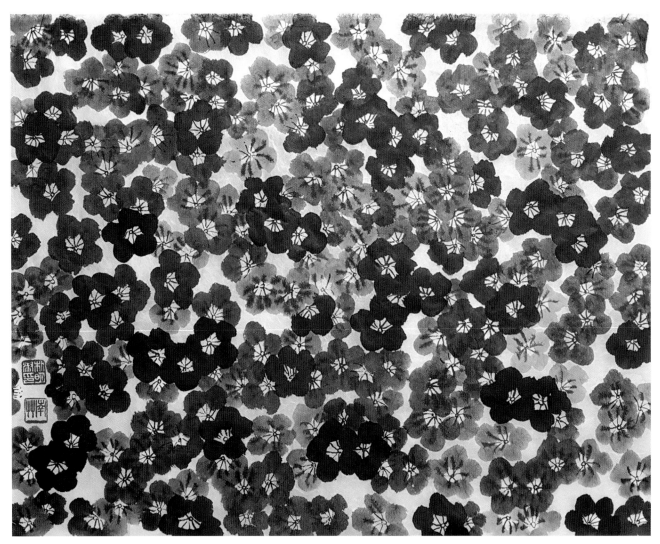

나의 봄 / 48×38cm

• 2015년 초대
• 개인전 8회

02055 서울시 중랑구 신내역로165 우디안Ⓐ 213동 301호
C.P : 010-5351-4239
E_mail : namcho7@ naver.com

남초 **박명숙**

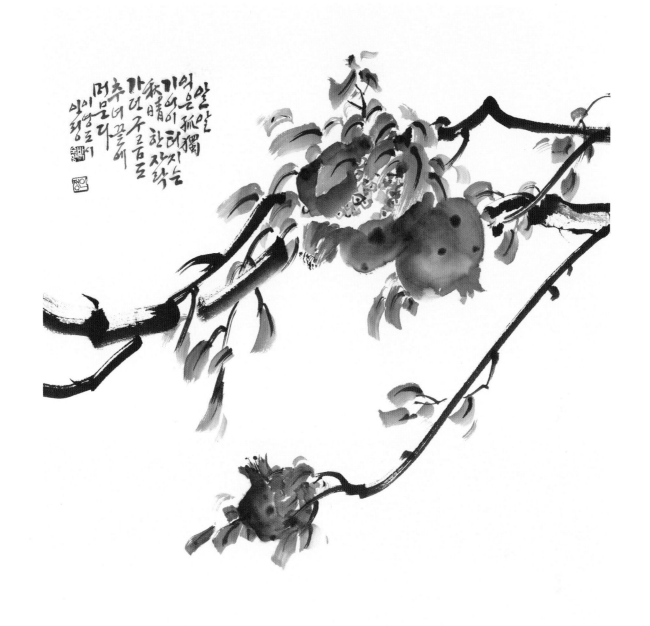

석류 / 45×50cm

인정 **박 숙 향**

- 2015년 초대
- 한국미술협회 문인화 초대작가
- 한국소비자연합 묵향회 초대작가
- 역동회 문인화 회원
- 산돌회 한글전시회 다수
- 인정 박숙향 서화집 발간

16909 경기도 용인시 기흥구 용구대로 2394번길 27,
106동 201호(삼성래미안Ⓐ 1차)
TEL : 031-286-8506 / C.P : 010-2295-8506

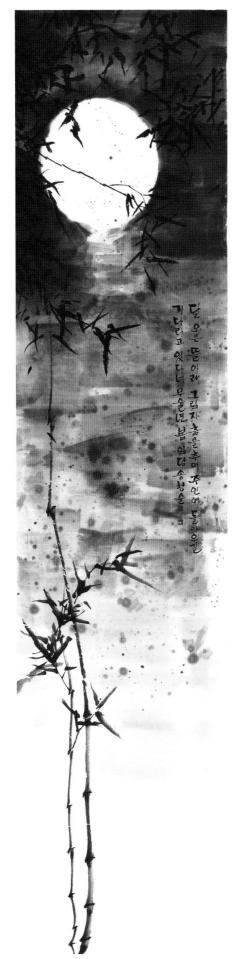

대나무와 달 / 50×200cm

임당 **송 형 순**

- 2015 초대
- 대한민국미술대전 초대작가·심사
- 강원미술대전 문인화 대상·초대· 운영
- 남농, 소치, 한반도미술대전 초대· 심사
- 대한민국열린서예문인화대전, 신사임당미술대전 심사
- 개인전 및 한중일 국제교류전

26429 강원도 원주시 원일로 26
TEL : 033-764-8702(자택), 033-765-5902(작업실) /
C.P : 010 3833 8702
E_mail : zxc25215@naver.com

효암 **유기복**

• 2015년 초대
• 대한민국 미술대전 문인화부문 초대작가
• 대한민국 한글서예대전 초대작가
• 전북미협 초대작가
• 갈물한글 서예학원

55086 전북 전주시 완산구 상천천변3길 20,
101/202
C.P : 010-2640-6514
E_mail : gibog56@hanmail.net

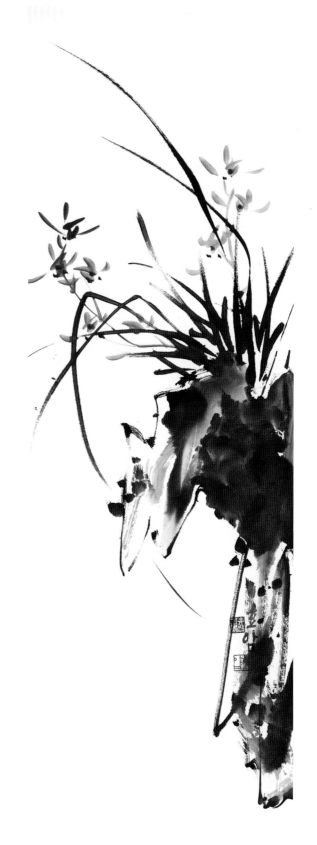

묵난 / 35×137cm

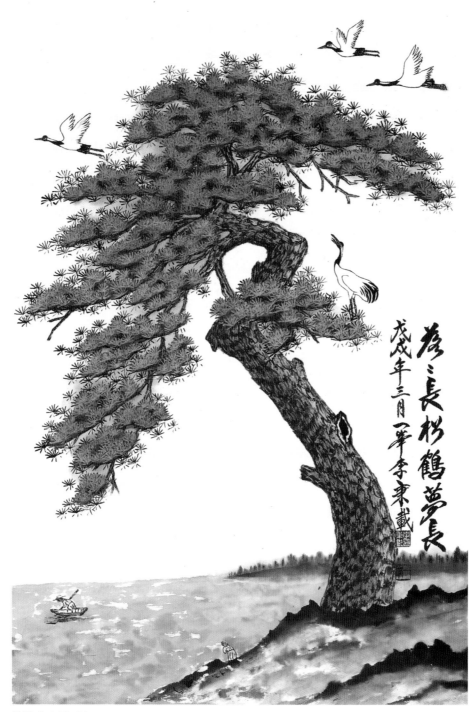

학과 송 / 60×90cm

일봉 **이병재**

• 2015년 초대
• 대한민국통일미술협회 초대작가
• 서울미술협회 초대작가
• 한국미술협회 초대작가
• 문화체육관광부 장관상 수상(제2010. 775호)
• 국무총리아 수상(제6826호)

04774 서울시 성동구 성덕정 5길 14 (성수1가동) 4층
TEL : 02-464-8338 / C.P : 010-3899-1332

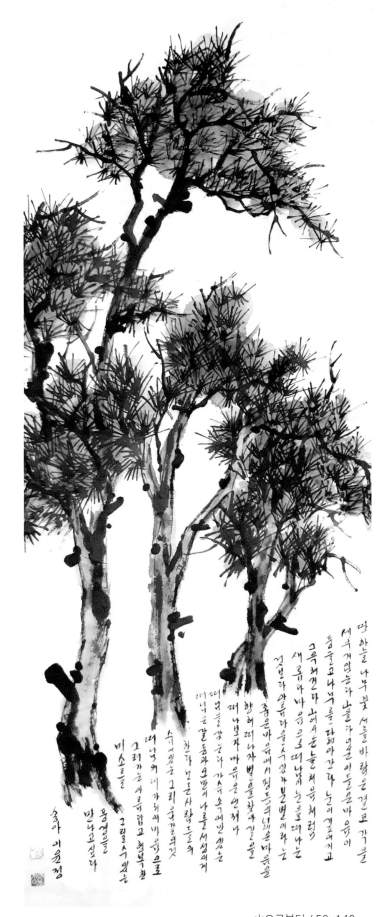

송아 **이 윤 정**

- 2015년 초대
- 미협 초대작가
- 경기미전 초대작가
- 서도대전 초대작가
- 행주대전 초대작가
- 광복 70주년 중국교류전 선정작가

10219 경기도 고양시 일산서구 대화2로 68
대화마을 한라Ⓐ 204동 803호
C.P : 010-5385-5676

山으로부터 / 50×140cm

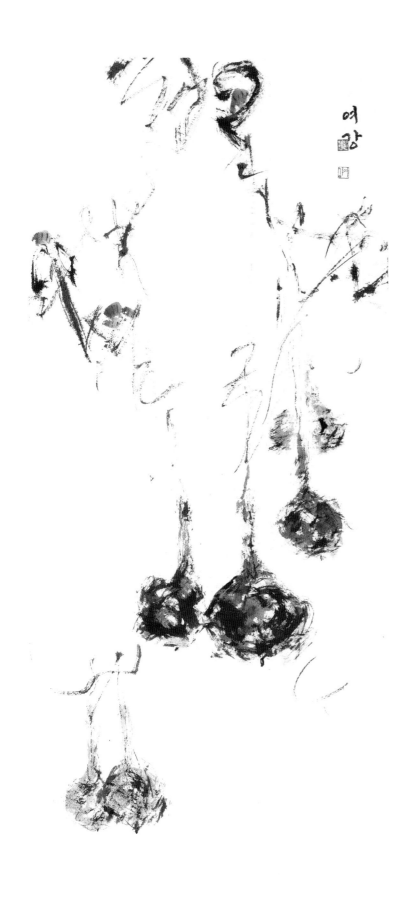

가을의 정취 / 57×135cm

여강 **이 진 애**

• 2015년 초대
• 대한민국 미술대전 심사위원 역임
• 경기미술대전 초대작가
• 단원미술대전 심사위원 역임
• 안산국제아트페어 2016, 서울아트쇼 2017

15500 경기도 수원시 영통구 웰빙타운로 36번길
e편한세상테라스하우스 8402-202
C.P : 010-5599-3331
E_mail : dianfdl19@naver.com

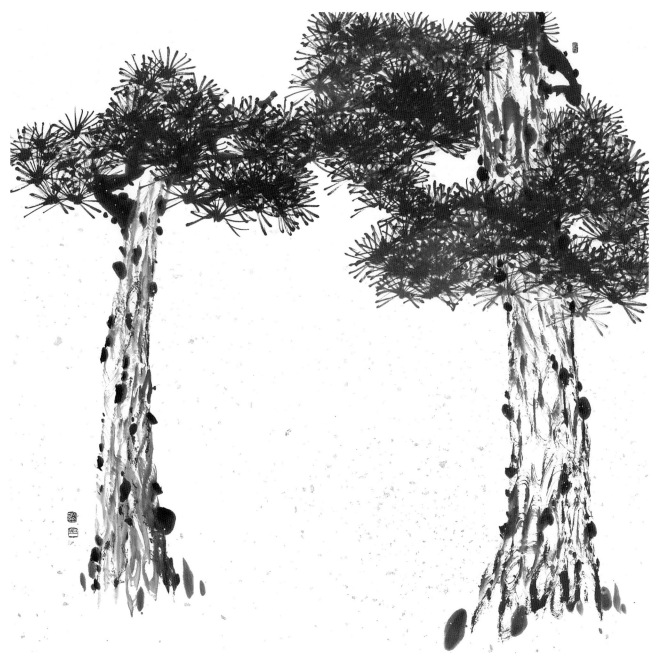

고향생각 / 70×70cm

담원 **이 현 순**

• 2015년 초대
• 한국미협 초대작가, 문인화분과 이사
• 한국서가협 초대작가, 심사
• 한국서도협 초대작가, 심사
• 강원서예 초대작가, 심사
• 춘천문화원, 춘천시 평생학습관 강사

24350 강원도 춘천시 춘천로185번길 6-3, 3층
TEL : 033-251-4160 / C.P : 010-5374-4167
E_mail : soon4160@hanmail.net

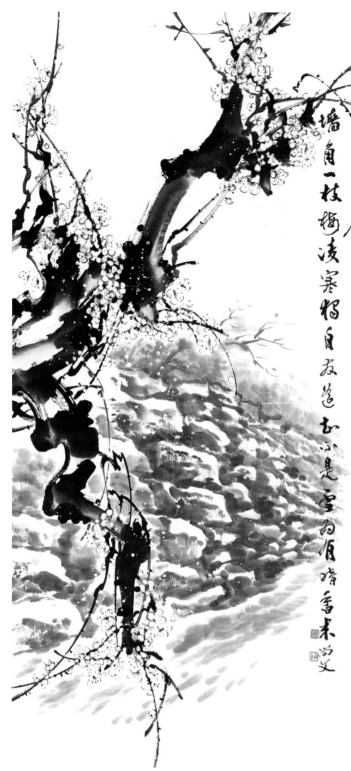

墻角一枝梅凌寒獨自友遠玉不是雪而有暗香來尚文

봄의 향연 / 60×120cm

상문 **정은숙**

- 2015년 초대
- 원광대학교 대학원 서예과 박사과정
- 대한민국 미술대전 초대작가
- 전북 미술대전 초대작가 및 심사·운영위원 역임
- 부스 개인전 3회, 단체전 다수
- 대한민국 온고을대전 초대작가 및 심사·운영위원 역임

27153 전북 전주시 덕진구 인후동2가 백동1길 38,
대우초원Ⓐ 102동 409호
TEL : 063-275-7032(작업실) / C.P : 010-2877-7032
E_mail : jus7032@naver.com

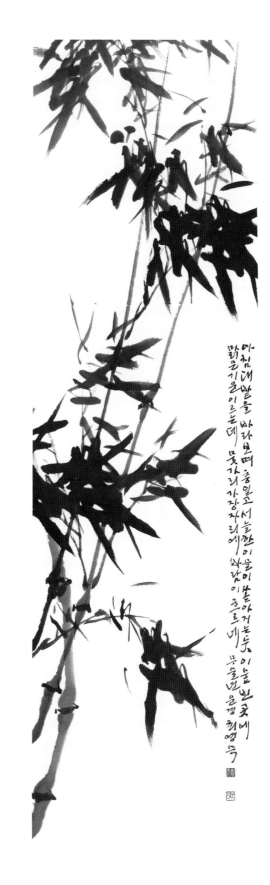

운경 **최영숙**

• 2015년 초대
• 대한민국미술대전 초대작가
• 경인미술대전 초대작가(서예)
• 국제서법초대작가(문인화)
• 대한민국미술대전 문인화심사

14600 경기도 부천시 부흥로 150, 1607동 301호
(상동 사랑마을Ⓐ)
TEL : 032-325-1759 / C.P : 010-9012-2759

묵죽 / 50×200cm

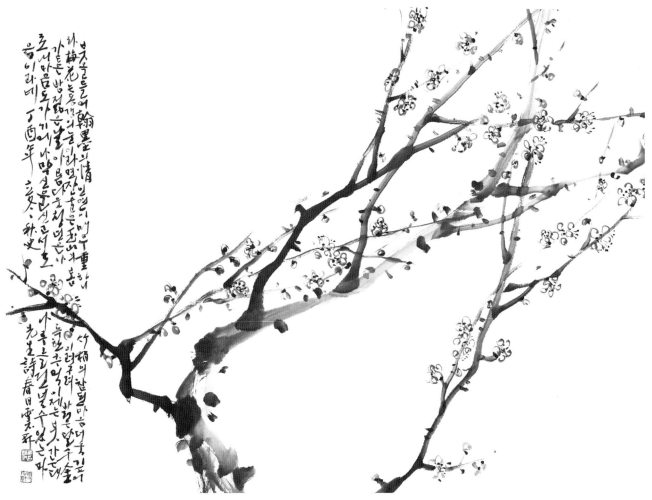

아름다운 젊은 날 / 82×60cm

설석헌 **강은이**

- 2016년 초대
- 개인전 및 초대개인전 9회
- 대한민국미술대전 초대작가
- 한국서예청년작가(예술의전당)
- 충청남도미술대전 서예, 문인화초대작가
- 설은묵연서화실 창설운영(1999~ 현재)

31164 천안시 서북구 불당4로 39-24, 302호 설은묵연서화실
TEL : 041-523-2910 / C.P : 010-5430-2910
E_mail : dus2910@hanmail.net

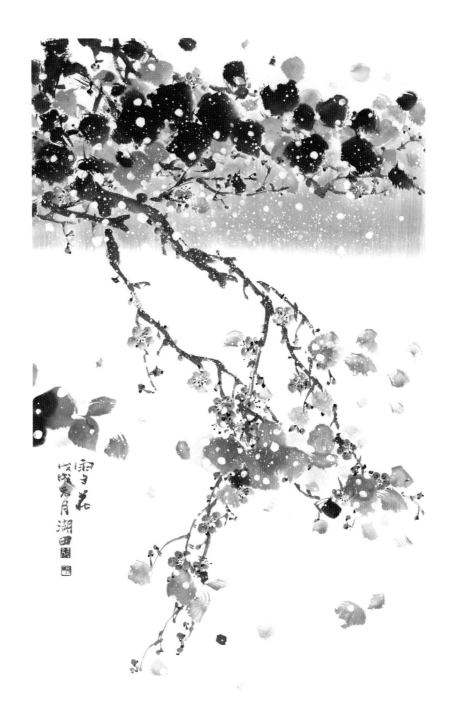

설화-雪花 / 50×90cm

호전 **김 경 자**

• 2016년 초대
• 수원대학교 미술대학원 문인화전공
• 신사임당미술대전 문인화 심사위원역임
• 대한민국 여성미술대전 운영위원 및 심사위원역임
• 경기도미술전 문인화 운영위원 및 심사위원역임
• 안산단원문인화 연구회 회장

05064 서울시 광진구 아차산로 40길 60-4 신우르테르 401호
TEL : 031-414-2890 / C.P : 010-4983-3523
E_mail : k0449@hanmail.net

초춘 / 77×55cm

여진 **김 기 심**

· 2016년 초대
· 대한민국미술대전 초대작가
· 서울미술협회 초대작가
· 신춘서화전, 2016 초대개인전
· 신사임당·이율곡 초대작가
· 문인화정신 시월전 다수

02588 서울시 동대문구 무학로 26길(30) 2동 1005호 신동아Ⓐ
C.P : 010-2274-4249

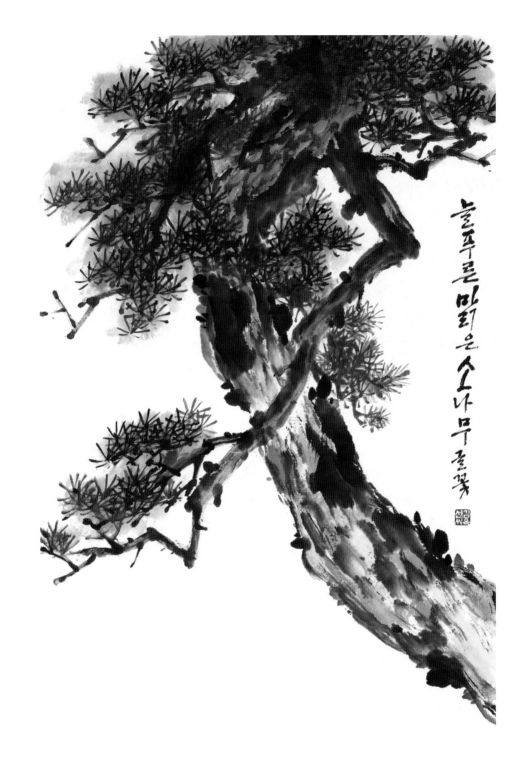

늘 푸른 소나무 / 35×70cm

글꽃 **김 옥 선**

- 2016년 초대
- 한국미술협회(문인화부문) 초대작가
- 대한민국미술전람회 초대작가
- 님의침묵서예대전 초대작가
- 강원서예대전 초대작가

24324 강원도 춘천시 우석로 65(석사동)
TEL : 033-262-5578 / C.P : 010-5285-5539

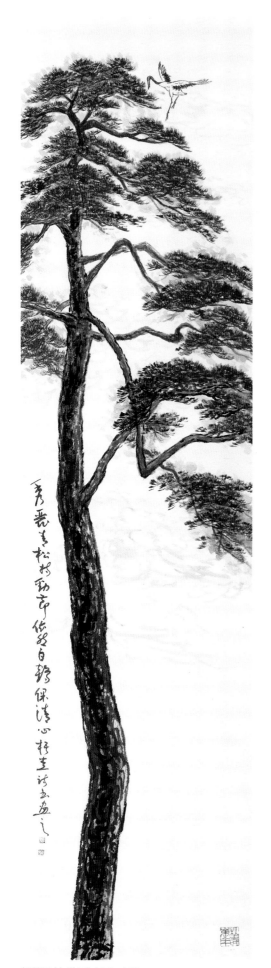

松鶴圖(송학도) / 37×142cm

오당 **김 형 경**

• 2016년 초대
• 대한민국미술대전 초대작가
• 대한민국서예문인화대전 대상, 초대작가, 심사
• 월전 장우성의 회화세계연구 석사 논문
• 꽃이 있는 오당 김형경 한시집 출간
• 설봉서원 명예부원장, 법정이사, 설봉대학 교수

03076 서울시 종로구 창경궁로 35나길 39(202호)
C.P : 010-2752-9511

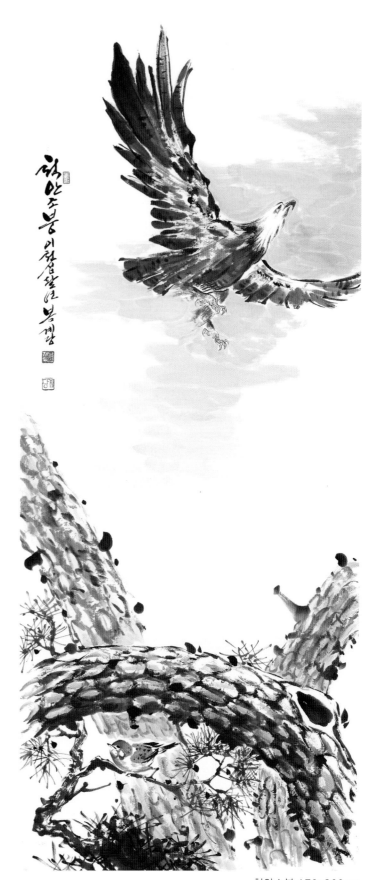

계당 **남재록**

- 2016년 초대
- 대한민국미술대전, 대한민국문인화대전 초대작가
- 대한민국서예공모대전, 경기도미술대전 초대작가
- 성남문인화협회 회장
- 사)한국미술협회 성남지회 문인화분과장
- 개인전(경기문화의전당)

13568 경기도 성남시 분당구 이매동 동부코오롱Ⓐ
503동 1505호
C.P : 010-2969-1111

척안소붕 / 70×200cm

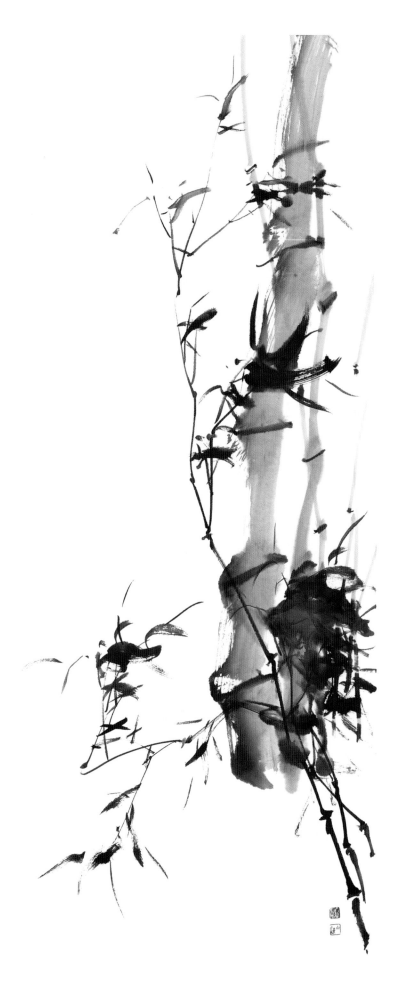

소청 **노 숙**

- 2016년 초대
- 경기미술대전 초대작가
- 경인미술대전 심사·운영위원 역임
- 단원미술제 운영위원 역임
- 서울미술대전 운영·심사·이사
- 대한민국미술대전 초대작가

07591 서울시 강서구 강서로56길 80, 101호
(등촌동 등촌 성원Ⓐ)
C.P : 010-5751-4754

묵죽 / 50×135cm

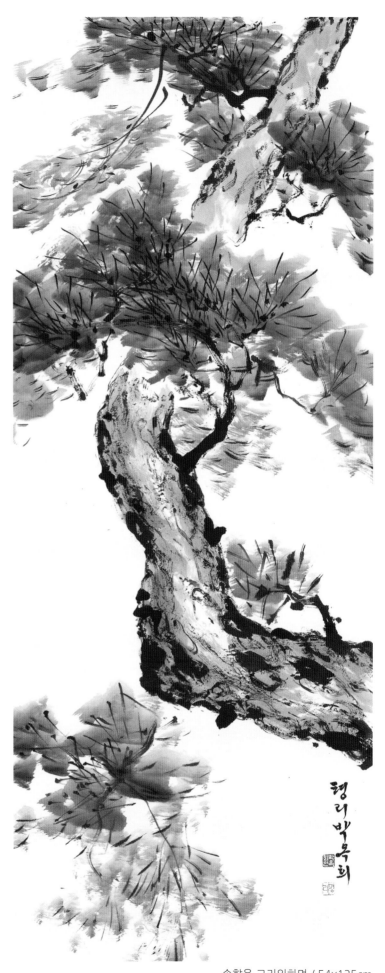

평리 **박옥희**

• 2016년 초대
• 대한민국미술대전, 경기도 미술대전 초대작가
• 경인, 서예한마당, 단원서예문인화대전 초대작가
• 개인전 1회(안산문화 예술의전당)
• 경기안산국제아트페어 출품

15216 경기도 안산시 단원구 화정천서로 525
301호
TEL : 031-480-6527 / C.P : 010-3398-6527

솔향을 그리워하며 / 54×135cm

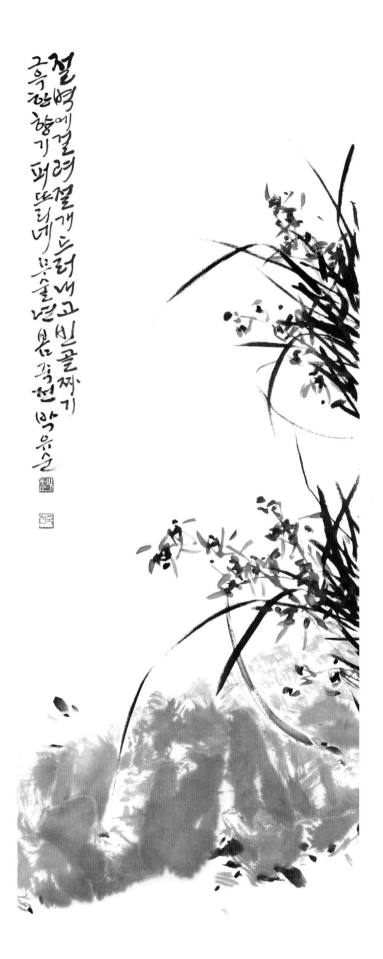

절벽에 걸려 절개 늘러내고 빈골짜기 흑은 깊은 향기 피뜨리네 묵송년 곡전 박유순

그윽한 향기 / 50×137cm

죽전 **박유순**

• 2016년 초대
• 한국미술협회 이사
• 대한민국미술대전 초대작가
• 묵향회 초대작가
• 경향갤러리 초대개인전 2회
• 롯데 MBC문화센터 출강

06916 서울시 동작구 매봉로123, 104동 202호
(삼성래미안)
TEL : 02-6334-8292 / C.P : 010-6728-8292

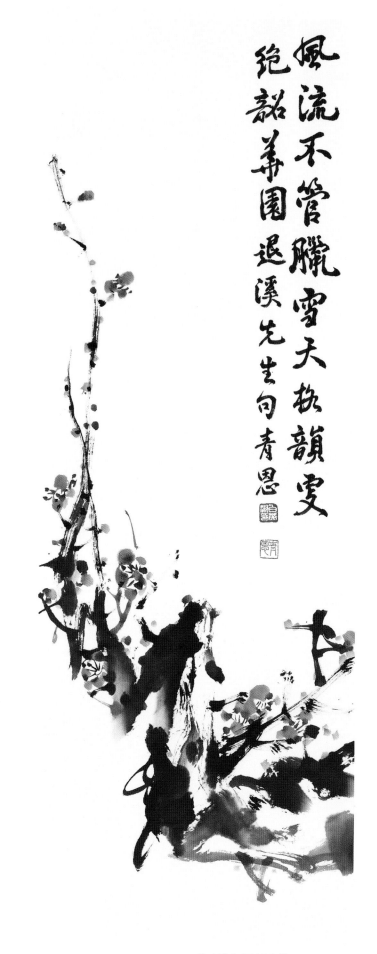

風流不管朧雪天換韻雯
絶韶兼圓退溪先生句青恩

陶山臘梅(도산납매) / 35×103cm

청은 **백 영 숙**

- 2016년 초대
- 대한민국 미술대전 초대작가(서예,문인화)
- 경기 미술대전 초대작가(서예,문인화), 운영 및
 심사위원 역임
- 전국휘호대회 (국서련)초대작가
- 하남미협 문인화 분과장
- 미사1동·춘궁동 주민센터 출강

12959 경기도 하남시 하남대로 787번길 69, 2층
청은서예문인화연구실
TEL : 070-7555-0054 / C.P : 010-5590-5673

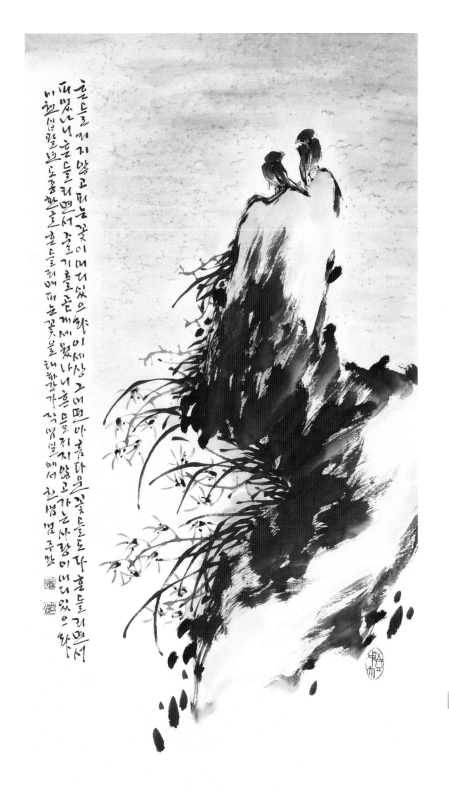

흔들리면서 피는 꽃(괴석과란) / 70×130cm

찬샘 **엄주왕**

- 2016년 초대
- 대한민국 미술대전 초대작가
- 울산미술대전 대상, 초대작가
- 경주신라미술대전 최우수상 수상 초대작가 심사
- 청남휘호서예대전 전체 대상 초대작가
- 울산전국서예문인화 심사, 한마음 미술대전
 심사 등

44959 울산광역시 울주군 청량면 율리영해2길 8
(문수데시앙Ⓐ 102동 1603호)
TEL : 052-257-1337(자택), 052-261-6764(작업실)
C.P : 010-3573-5990
E_mail : ejuwangi@hanmail.net

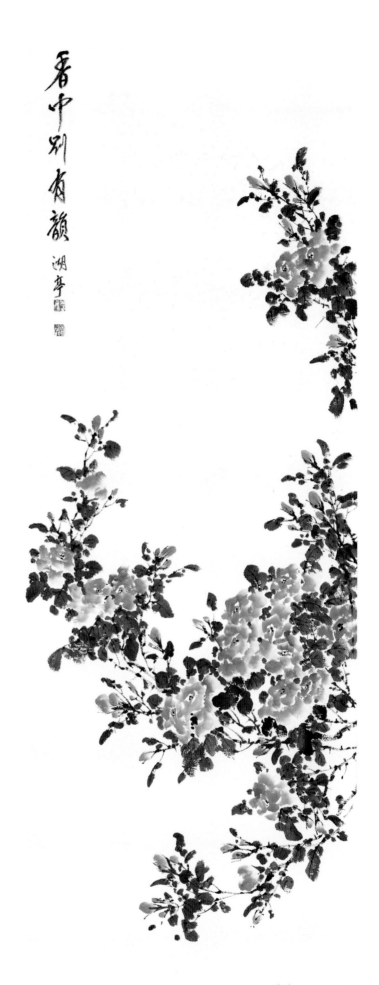

호정 **예 보 순**

• 2016년 초대
• 대한민국미술대전 문인화 초대작가, 분과위원
• 대구미술협회 문인화 부회장
• 대구미술협회 문인화 초대작가상 수상
• 대구미협, 매일대전, 신라대전, 영남미술대전 초대,
 심사 역임
• 아양아트 문인화 출강

42199 대구시 수성구 지범로 39길 12
범물청구Ⓐ 103동 1203호
TEL : 053-782-6728 / C.P : 010-4755-2525

장미 / 52×140cm

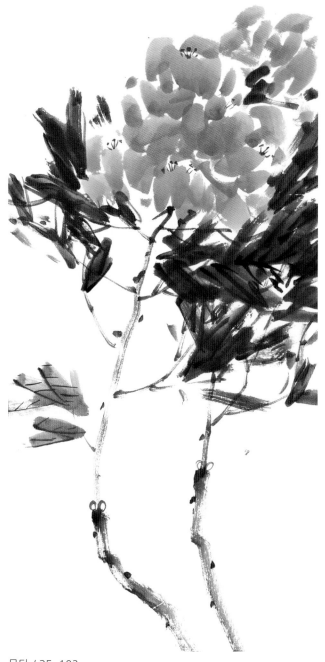

富貴念貧 槿岸

목단 / 35×102cm

근안 **오순록**

- 2016년 초대
- 대한민국미술대전 초대작가
- 서울미술협회 초대작가
- 신사임당·이율곡 초대작가
- 2015 신춘서화달력 초대개인전
- 문인화정신과 은유의 공간전 외 다수

05501 서울시 송파구 올림픽로 99
잠실엘스Ⓐ 119동 1801호
TEL : 02-2234-2577 / C.P : 010-8921-2577

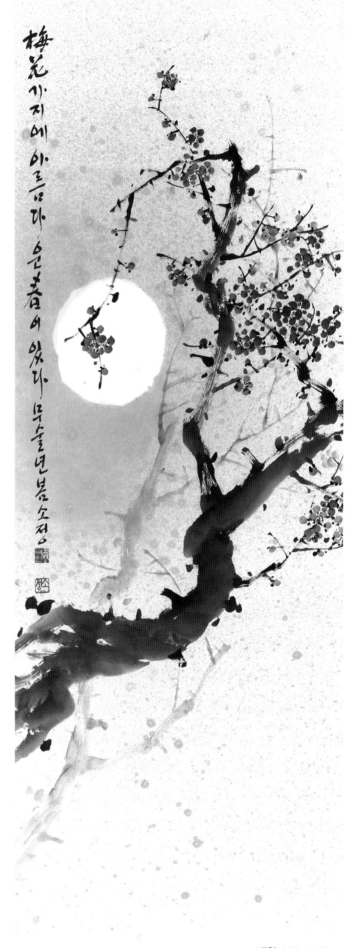

소정 **윤 정 여**

- 2016년 초대
- 대한민국미술대전 초대작가
- 울산미술대전, 신라미술대전 추천작가
- 한국미술협회 회원
- 전통서화전 심사 역임
- 한마음미술대전 심사 역임

44207 울산시 북구 아진로 75
쌍용아진그린타운 207동 202호
TEL : 052-292-9043 / C.P : 010-5030-6502

매화 / 50×140cm

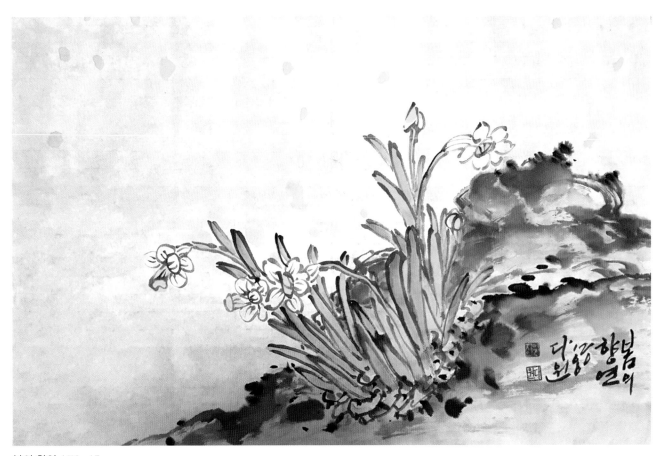

봄의 향연 / 70×45cm

다원 **이 경 자**

- 2016년 초대
- 대한민국미술대전 우수상
- 대한민국미술대전 특선
- 대한민국미술대전 입선
- 대한민국미술대전 초대작가
- 대한민국미술협회 회원

10587 경기 고양시 덕양구 덕수천 1로 59, 1902동 703호 (삼송 스타클래스)
C.P : 010-5353-3907
E_mail : erenea5@daum.net

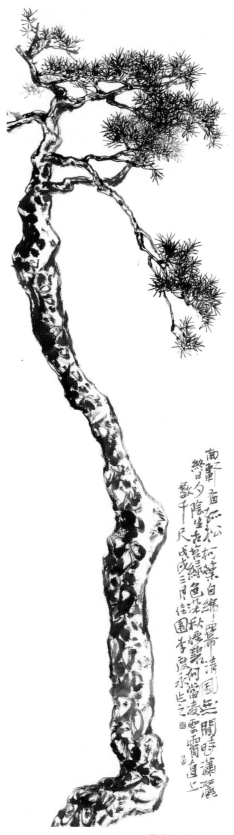

가원 **이도영**

• 2016년 초대
• 원광대학교 서예과 졸 동 교육대학원 졸업
• 전라북도미술대전 초대작가
• 강암미술대전 초대작가
• 월간서예 초대작가
• 세계서예비엔날레 기념공모전 초대작가

54641 전북 익산시 고봉로 30길 6
TEL : 063-838-5007 / C.P : 010-5623-5007

묵송 / 50×200cm

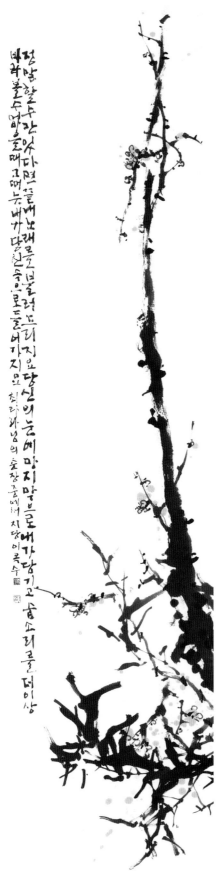

순장 / 50×205cm

지당 이옥수

- 2016년 초대
- 개인전 4회
- 대한민국미술대전 대상, 초대작가(34회 문인화 부문)-2015
- 소치미술대전 심사
- 한국미술협회 문인화분과 이사
- 호남대학원 미술학과 졸업

26462 강원도 원주시 웅비3길 4, 303호
C.P : 010-3344-5143
E_mail : los6708@hanmail.net

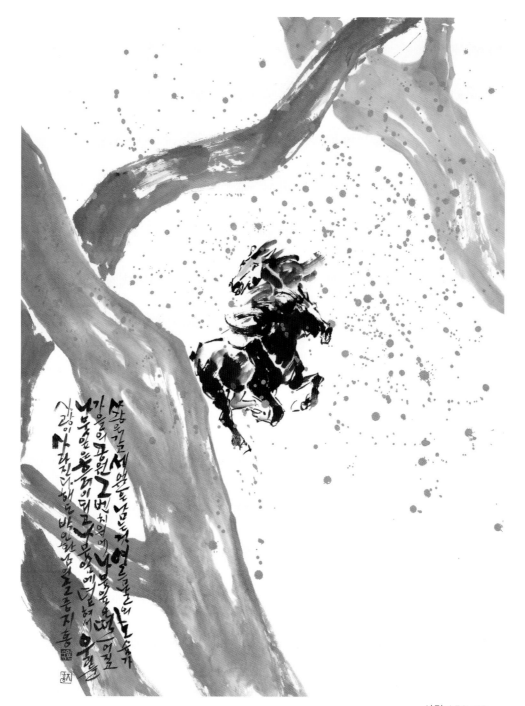

사랑 / 50×70cm

• 2016년 초대
• 대한민국미술협회 문인화분과 이사
• 대한민국미술협회 군산지부 감사
• 아트워크 이사
• 월명서화학회 감사
• 예묵회

지홍 **이은숙**

54124 전북 군산시 나운 우회로 36, 7/201(나운동 숲이든빌리지)
C.P : 010-9086-0468

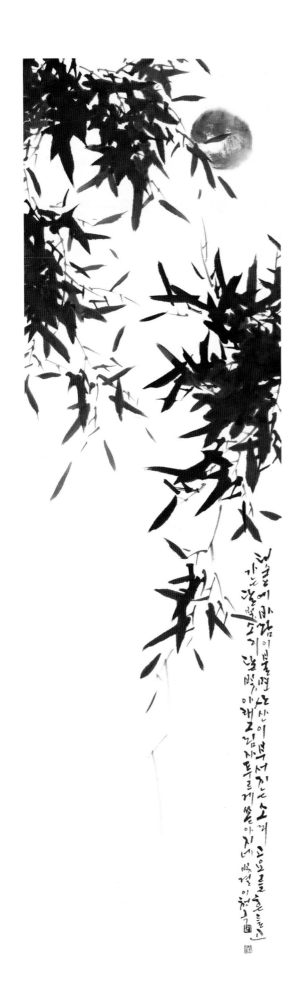

달빛소리 / 40×140cm

빛결 이청옥

- 2016년 초대
- 대한민국미술대전 초대작가
- 신사임당·이율곡서예대전 초대작가
- 개인전[먹빛 안개속으로/2015]
- [백년의 삶, 백개의 혼/2016]
- [하늘과 바람과 별과 시/2017]

24269 강원도 춘천시 서부대성로 33,
113동 901호(이편한세상)
TEL : 033-253-6450 / C.P : 010-3587-6450
E_mail : onlybrush@naver.com

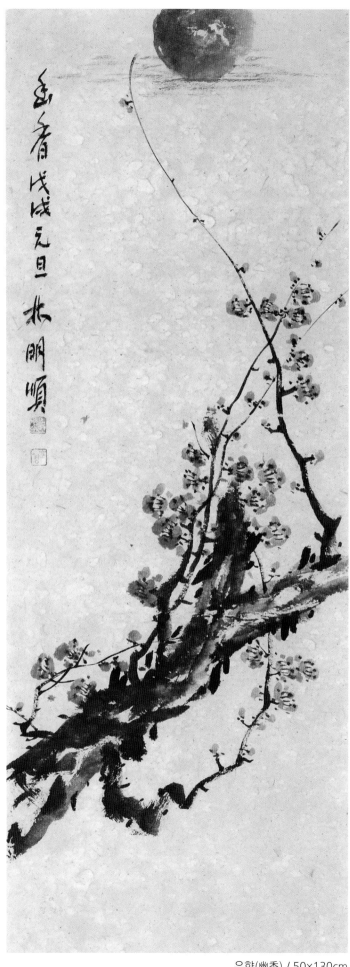

호경 **임 명 순**

• 2016년 초대
• 한국예총예술문화대상 수상
• 한국미협 미술인상 수상
• 대한민국미술대전 초대작가
• 한국미협 경기도지회 초대작가 및 심사
• 한국미술협회 문인화분고 부분과위원장

06200 서울시 강남구 역삼로 74길 16
TEL : 02-554-1196 / C.P : 010-5216-1700
E_mail : msrim828@naver.com

유향(幽香) / 50×130cm

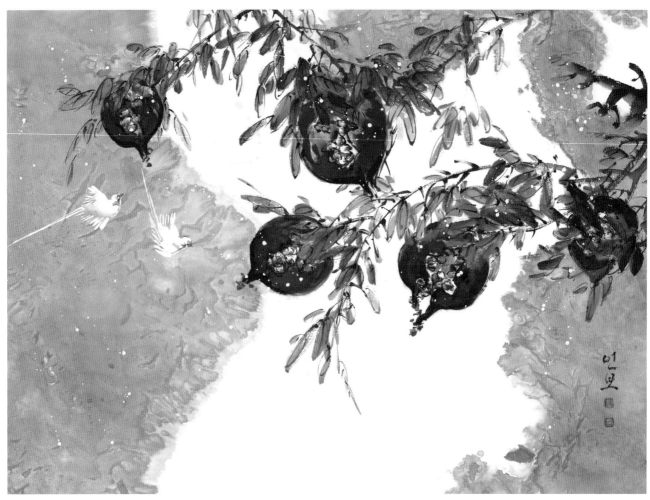

계절의 흔적 - 금빛 웃음 / 65×49cm

- 2016년 초대
- 원광대학교 순수미술학부 한국화학과 졸업
- 대한민국미술대전 초대작가
- 전라북도미술대전 운영위원 및 심사
- 전국온고을미술대전 심사
- 현) 미술협회, 원묵, 묵길회원

인보 **장현숙**

54027 전북 군산시 신금길 8 (태양 건어물 2층)
TEL : 063-445-7455 / C.P : 010-2832-4715
E_mail : jhs7455@hanmail.net

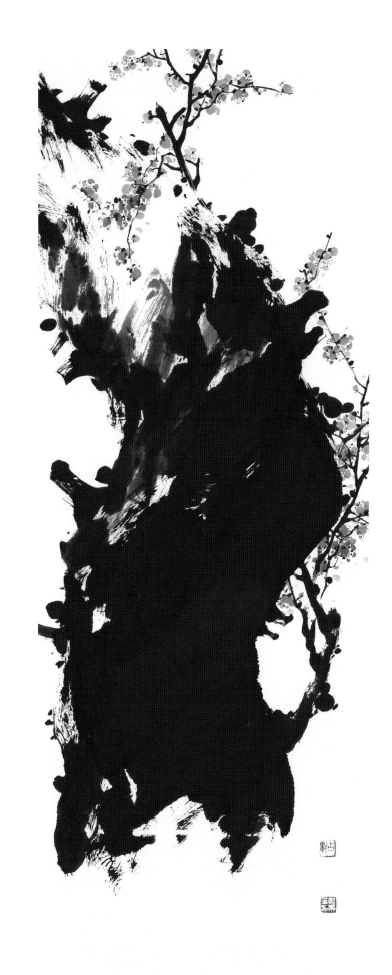

고헌 **정봉규**

• 2016년 초대
• 한국미술협회 문인화 분과위원
• 대한민국미술대전 특선 2회
• 대한민국미술대전 초대작가

10121 경기 김포시 유현로 19
(풍무동신동아Ⓐ 108동 301호)
C.P : 010-5617-7092

겨울과 봄 그 사이에서 / 50×135cm

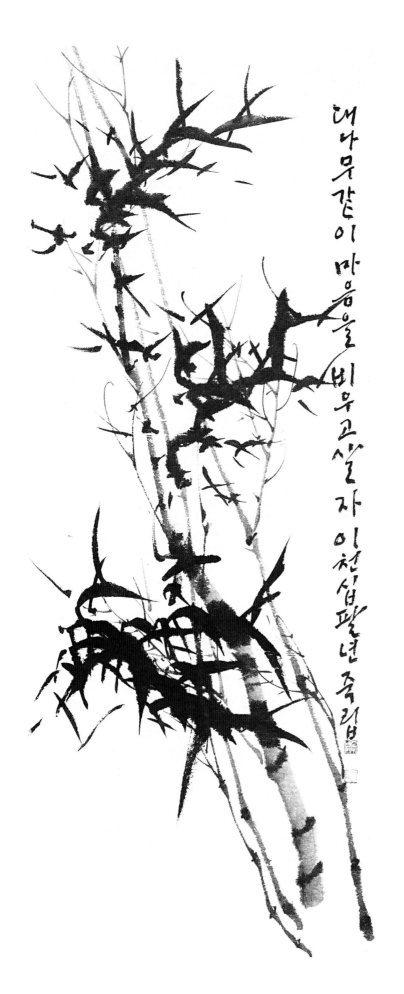

대나무같이 마음을 비우고 살자 이천십팔년 죽림

묵죽 / 50×130cm

죽림 **조남인**

• 2016년 초대
• 대한민국미술대전 초대작가
• 대한민국미술협회 문인화분과 이사

06058 서울시 강남구 언주로 136길 21
은민Ⓐ 510호
C.P : 017-211-4650
E_mail : joni46@gmail.net

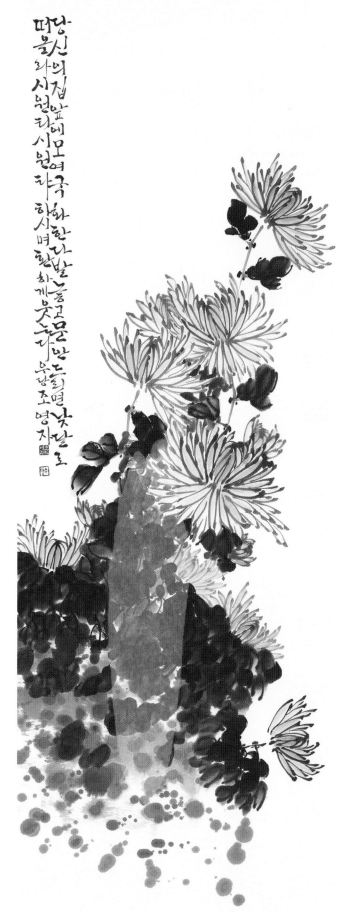

당신의 집앞 마당가에 모여 국화 한다발 피워놓고 시원타 시원하다며 환하게 웃는다만 우릴 땐 낯달로 땅불라 시원하리 시원하시며 환하게 웃는다 우당 조영자

우당 조 영자

- 2016년 초대
- 대한민국미술대전 초대작가
- 경기미술 초대작가 및 심사
- 행주서예문인화 문인화 심사
- 개인전〈라메르〉
- 송정동 도선동 서예문인화 강사, 상계·중계 문인화 강사

04801 서울시 성동구 송정 12다길 23 이층
TEL : 02-463-0573 / C.P : 010-2848-0573

국화향기 한아름 / 50×135cm

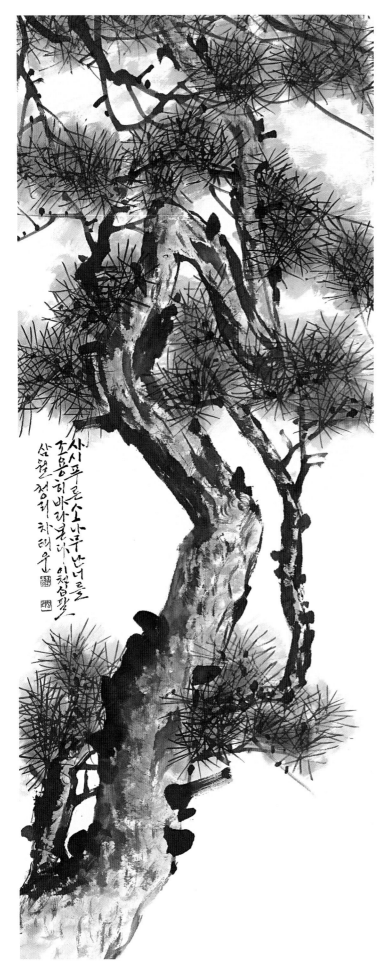

松 / 50×160cm

청리 **차 태 운**

· 2016년 초대
· 대한민국미술대전 문인화 초대작가
· 인천미술대전 초대작가
· 경인미술 초대작가
· 한국미협회원, 인천미협회원

21521 인천시 남동구 만수로 97 라동 208
(만수동 아주Ⓐ)
TEL : 032-467-6290 / C.P : 010-9756-7755

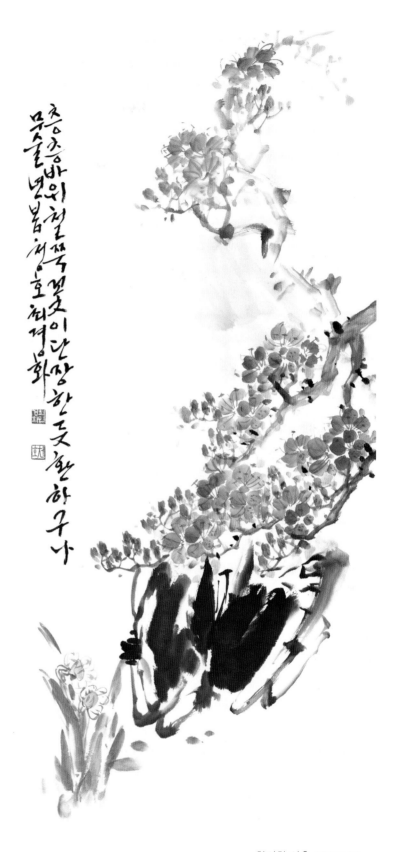

청산초 바위 틈쪽 꽃이 난장한 듯 화려하구나
무술년 봄 청호 최경화

화려한 외출 / 50×120cm

청호 **최경화**

• 2016년 초대
• 울산대학교 미술대학 동양화과 졸업
• 개인전1회, 울산아트페어1회
• 울산미술대전 초대작가, 한마음미술대전 초대작가
• 한국미협회원, 울산미협회원, 울산문인화분과회원
• 울산북구 예술회관 출강, 청호 화실 운영

44922 울산시 울주군 범서읍 구영리 대리2길 48,
푸르지오 1차 102동 206호
TEL : 052-274-8713 / C.P : 010-3871-0403
E_mail : misoo520@naver.com

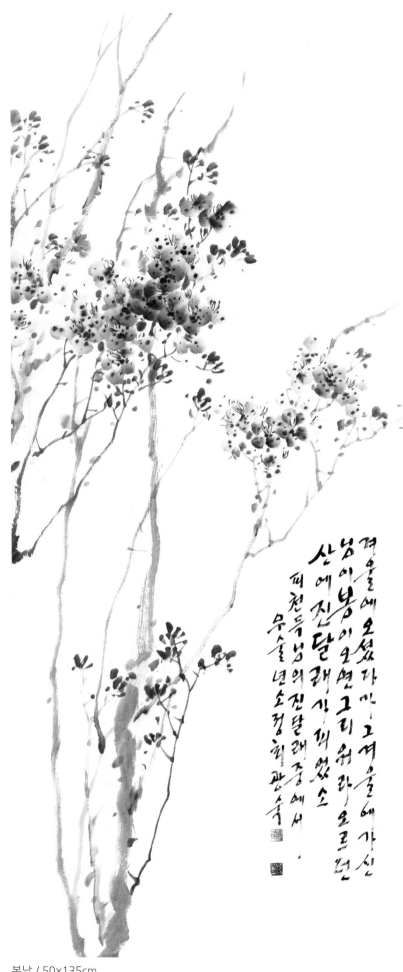

겨울에 오셨다가 그 겨울에 가신
님이 봄이 오면 그리워라 오르면
산에 진달래 피었소

피천득 님의 진달래 중에서 ·
무술년 소정 최광숙

봄날 / 50×135cm

소정 **최광숙**

· 2016년 초대
· 대한민국미술대전 초대작가
· 경상남도미술대전 초대작가
· 울산광역시미술대전 초대작가, 심사
· 경주신라미술대전 초대작가
· 출강 다수

44920 울산광역시 울주군 범서읍 대리로 43,
주공 1단지 102동 1105호
C.P : 010-9394-2215

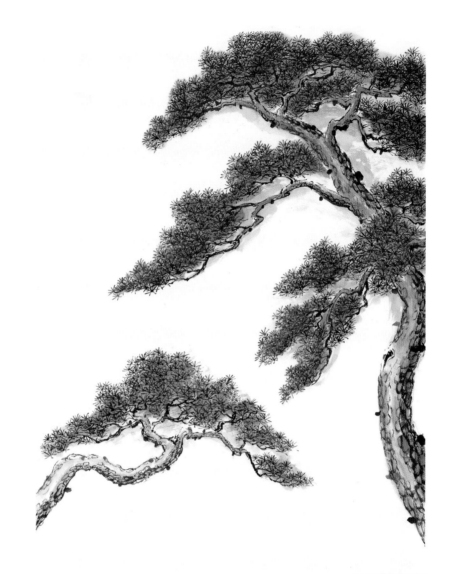

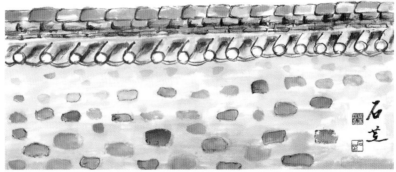

古宮의 老松 / 50×90cm

석지 **함 선 호**

• 2016년 초대
• 대한민국미술대전 문인화부문 초대작가, 심사위원
• 경기미협, 서울미협 초대작가
• 독일 함부르크 민속박물관 민속시장 한국대표(2012~2016)
• 성북 미술협회 이사

02714 서울시 성북구 길음로 119, 길음뉴타운 205-1203
TEL : 02-913-8991 / C.P : 010-3224-8991
E_mail : 18115124@naver.com

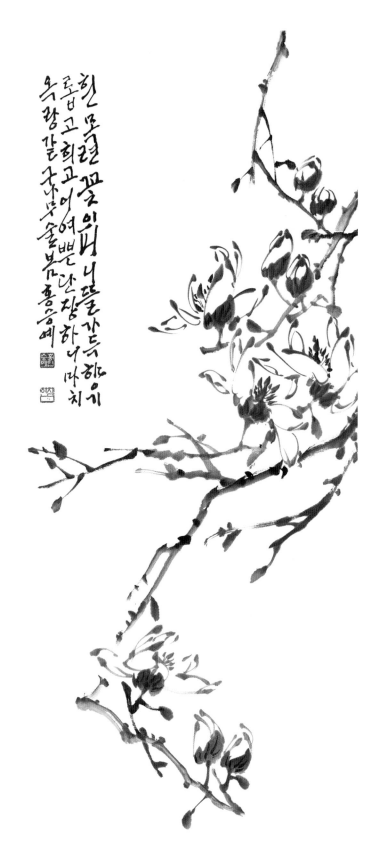

흰 목련 꽃 잎이 너 뜰 가득 하여
롭고 희고 어여쁜 간 장 하니 마치
옥 랑 갈 곳 나 무 술 봄 홍승예

목련꽃 / 50×135cm

심연 **홍승예**

· 2016년 초대
· 대한민국미술대전 초대작가
· 대한민국미술축전 초대전(한가람 미술관)
· 충남미술대전 초대작가
· 한국문인화협회, 충남도지회장
· 한국미술협회 아산지부장 역임

31530 충남 아산시 신창면 남성리 116-8
소화마을 106동 206호
TEL : 041-545-0671 / C.P : 010-4404-0671
E_mail : hong0671@naver.com

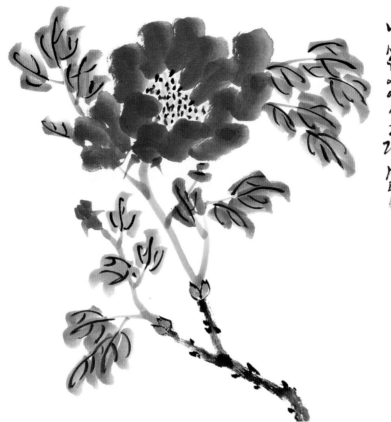

모란 / 70×46cm

· 2017년 초대
· 제주대학교 미술교육과 졸업
· 대한민국미술대전 우수상 수상 및 초대작가
· 중등미술교과서에 작품 채택 (2015년 개정. 미진사)
· 한국미협, 순천미협, 광주전남문인화협 회원
· 순천금당중학교 재직

여송 **강 인 숙**

58017 전남 순천시 해룡면 신대로 66. 202동 1903호 (중흥 s - class 2단지 Ⓐ)
C.P : 010 7250 1907
E_mail : queen099@hanmail.net

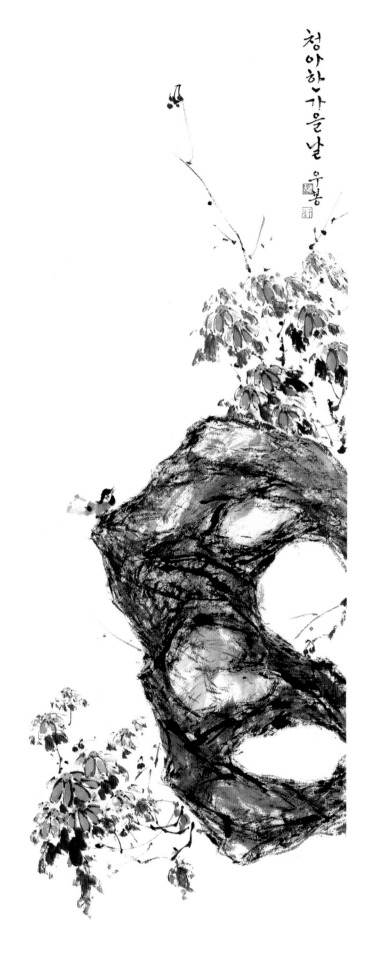

청아한 가을 날 우봉 [印]

우봉 **강 홍**

- 2017년 초대
- 대한민국미술대전 초대작가
- 경상남도미술대전 초대작가
- 단원미술대전 초대작가
- 개천미술대전 초대작가
- 경남원로작가

52717 경남 진주시 진주대로 829번길 21
삼환나우빌 103동 203호
TEL : 055-752-5805 / C.P : 010-3877-5805

청아한 가을 / 50×140cm

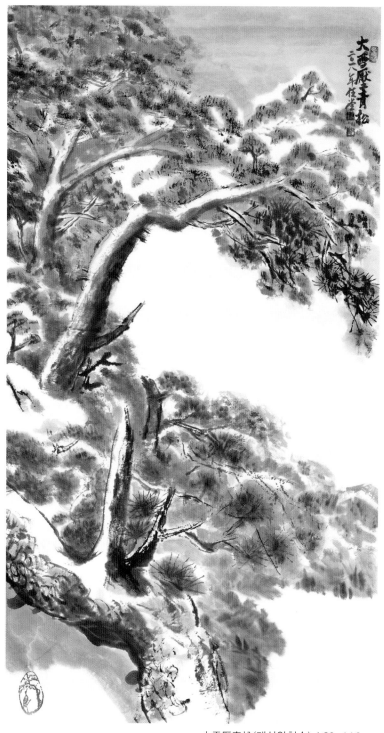

大雪壓靑松(대설압청송) / 60×110cm

임당 **권 성 자**

• 2017년 초대
• 대한민국미술대전 문인화부문 초대작가
• 대한민국문인화대전 초대작가
• 대한민국서도문인화대전 초대작가

05649 서울시 송파구 양재대로 1218
224동 902호(방이동 올림픽선수촌Ⓐ)
TEL : 02-409-0395 / C.P : 010-8634-0395

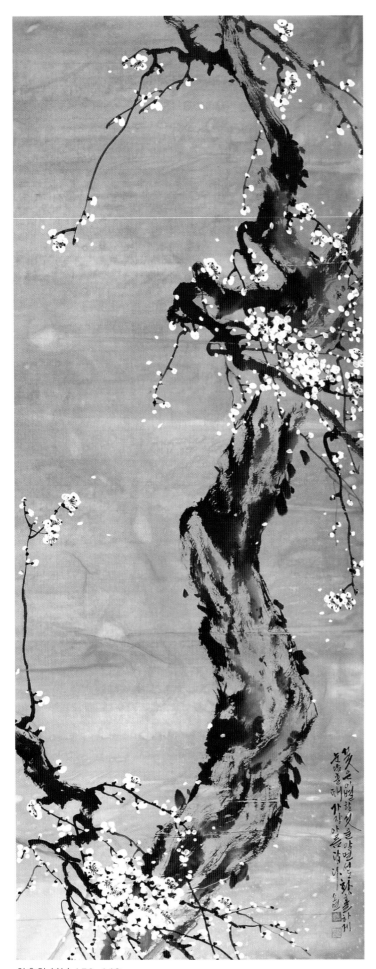

황홀한 봄날 / 50×140cm

소연 **김수나**

- 2017년 초대
- 2016년 대한민국 미술대전 문인화 부문 대상
- 대한민국 미술대전 초대작가
- 전라북도 미술대전 초대작가
- 월간서예 초대작가
- 추사 휘호대회 초대작가

54133 전라북도 군산시 대학로 221 소연서예
TEL : 063-462-1566 / C.P : 010-7228-0073
E_mail : wooyoun980@hanmail.net

락(樂) / 52×45cm

여원 **김수연**

- 2017년 초대
- 개인전 2회
- 대한민국미술대전 문인화부문 초대작가 (한국미술협회)
- 부산미술대전 특선 5회 초대작가 (부산미술협회)
- 대한민국문인화대전 특별상 동 초대작가 심사 (한국문인화협회)
- 부산문인화 연구회 사무국장 ,부산문인화탐구 사무국장

46214 부산시 금정구 남산동 252-6, 3층
C.P : 010-6787-0090

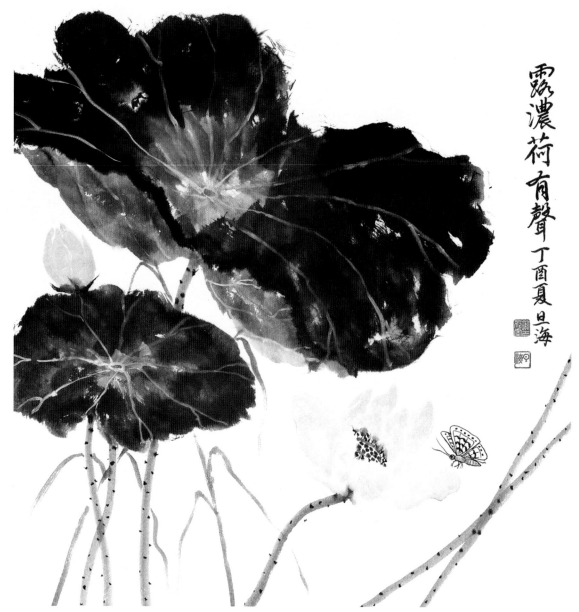

露濃荷有聲(연꽃) / 72×75cm

단해 **김 영 규**

• 2017년 초대
• 대한민국미술대전 초대작가
• 대한민국문인화대전 초대작가
• 대한민국문인화대전 특별상(2015)
• 한국문인화협회 경기지회 감사(현)
• 경기미협 초대작가

17103 경기도 용인시 기흥구 서그내로16번길 14, 103동 701호(서천아이파크)
TEL : 031-893-3821 / C.P : 010-3112-3821
E_mail : nygkim3821@naver.com

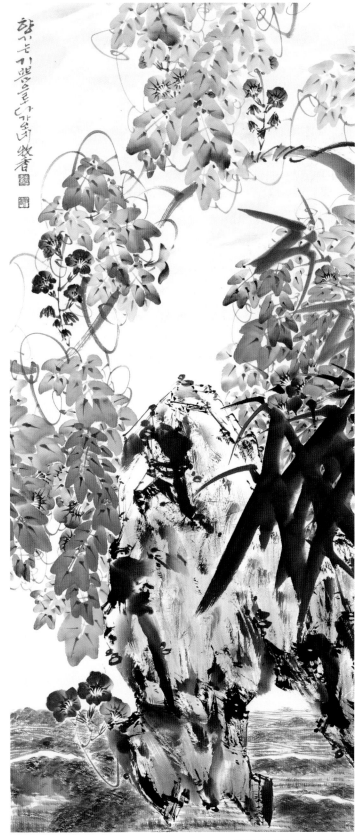

기쁨의 향기 / 50×110cm

목향 김혜경

- 2017년 초대
- 수원대학교 미술대학원 졸업
- 현)군산대학교미술학과 외래교수
- 현)한국미술협회 이사
- 대한민국미술대전 입선, 특선 2회, 우수상 수상, 초대작가
- 문화체육부장관상 수상

16325 경기도 수원시 장안구 정자로42번길 52
(천천동 베스트타운 731동 1203호)
TEL : 031-268-5248 / C.P : 010-2345-9048
E_mail : hkk6903@daum.net

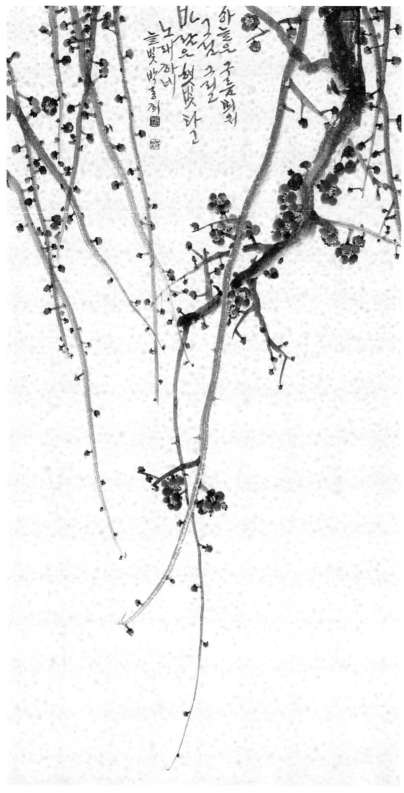

하늘바람 / 50×94cm

늘빛 **박동희**

- 2017년 초대
- 개인전 : 물빛전 (인사동 라메르 갤러리)
- (사)한국미술협회 우수상, 서울시장상
- (사)한국미술협회 초대작가
- (사)경기도미술협회 초대작가
- (사)대한민국서도협회 초대작가

14253 경기도 광명시 철산4동
브라운스톤1차Ⓐ 103동 603호
TEL : 02-869-9278 / C.P : 010-5442-9278

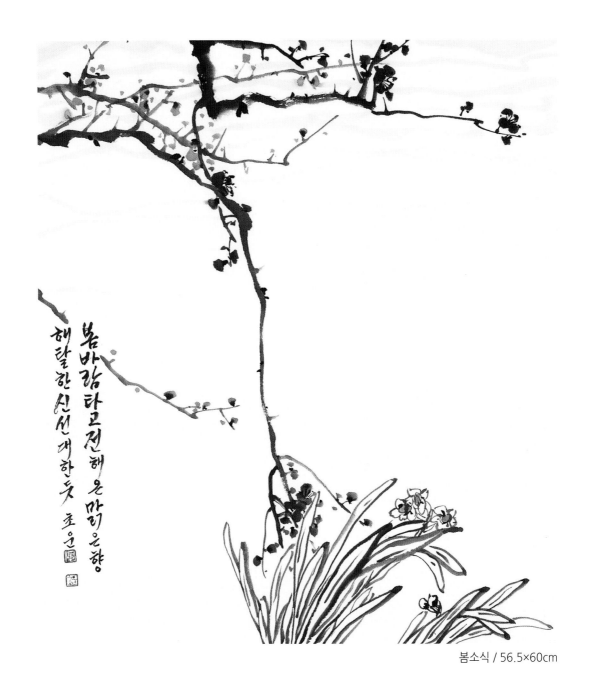

봄바람타고전해온맑은향
해탈한신선대한듯 초운

봄소식 / 56.5×60cm

초운 서 규 리

• 2017년 초대
• 한국미술협회 초대작가
• 한국문인화협회 회원
• 예술의 전당 후원회 이사
• 묵니헌 먹그림집 운영

17163 경기도 용인시 처인구 양지면 평촌로 43번길 38
묵니헌 먹그림집
TEL : 070-8843-2330 / C.P : 010-9283-2301
E_mail : suhkuri6921@daum.net

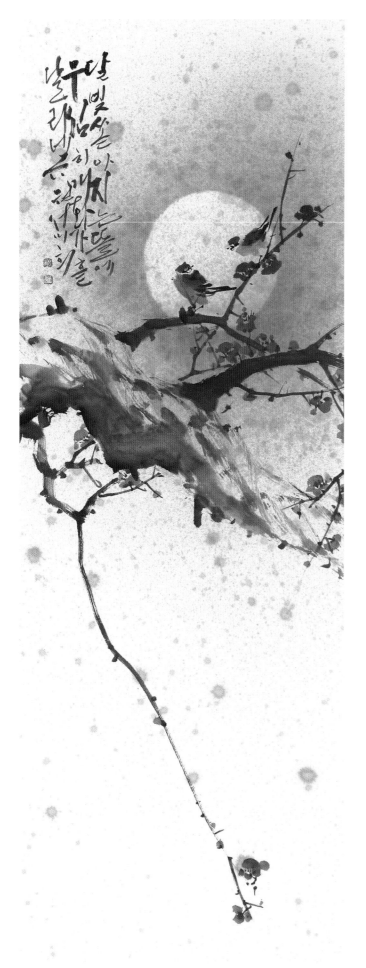

달밤 Ⅱ / 50×140cm

규원 **서 미 희**

· 2017년 초대
· 수원대학교 미술대학원 졸업
· 배대대학교 미술교육학과 졸업
· 서도민전 초대작가

44754 울산시 남구 야음로24 야음동부Ⓐ
305동 801호
C.P : 010-9020-5831
E_mail : kkpyk@naver.com

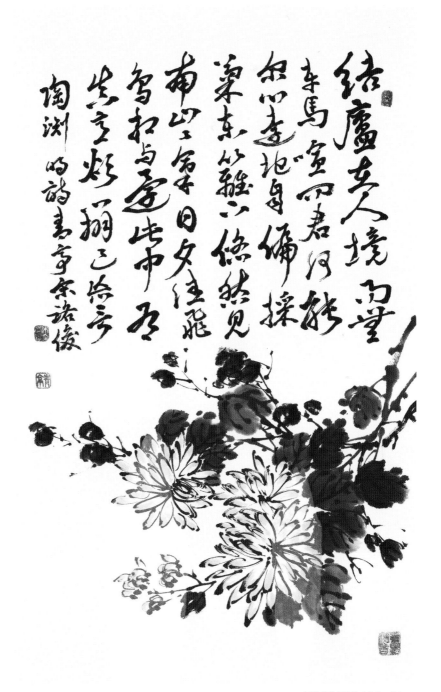

도연명 국화 / 35×47cm

청정 **송락준**

- 2017년 초대
- 한국미술협회 고문
- 대한민국미술대전 문인화부문 초대작가
- 대한민국미술대전 문인화부문 특선3회 입선
- 대한민국미술대전 문인화 휘호 특별상
- 대한민국미술대전 문인화 휘호 특선

42057 대구시 수성구 달구벌대로511길 16-19(만촌동)
TEL : 053-751-1839 / C.P : 010-6733-9622
E_mail : srj4052@hanmail.net

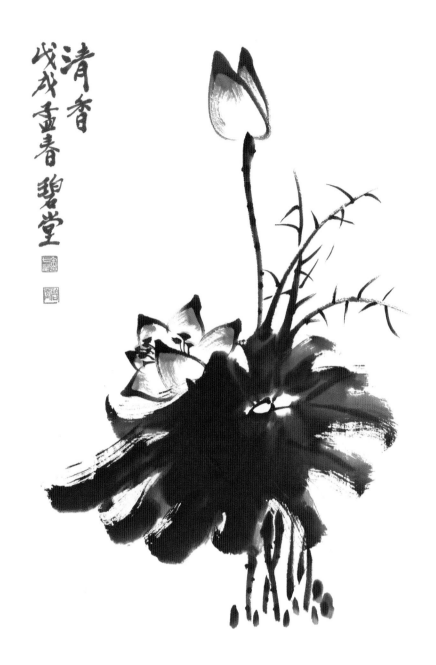

清香 戊戌孟春 碧堂

연(蓮) / 45×70cm

벽당·우송 **송 칠 용**

- 2017 초대
- 대한민국미술대전 초대작가
- 온고을미술대전 초대작가
- 전국춘향미술대전 초대작가
- 갑오동학미술대전 초대작가
- 대한민국열린서예문인화대전 초대작가

14070 경기도 안양시 동안구 귀인로 237, 211동 1102호 (평촌동, 초원대림Ⓐ)
TEL : 031-347-1076 / C.P : 010-5517-1917
E_mail : zewsbd@daum.net

송죽헌 **신현옥**

• 2017 초대
• 대한민국미술대전 초대작가
• 목우회 초대작가, 회원
• 경기미술대전 초대작가
• 강북미술협회, 화묵회 회원

01871 서울시 노원구 덕릉로 60길 184-9, 3층(월계동)
C.P : 010-2873-2738
E_mail : SJH3586@naver.com

清香自遠 / 50×140cm

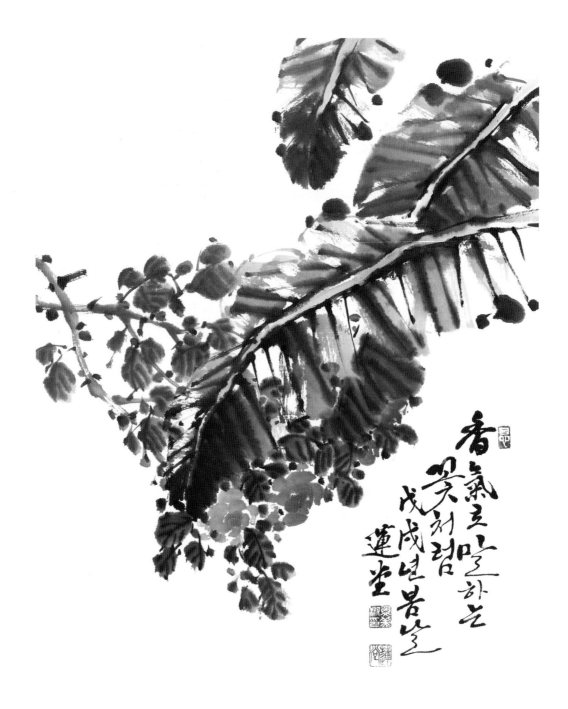

파초와 장미 / 40×55cm

연당 **어미숙**

• 2017년 초대
• 대한민국미술대전 문인화부문 초대작가
• 충북미술대전 초대작가, 운영위원 역임
• 대한민국문인화대전 초대작가, 심사 역임
• 한국문인화협회 이사, 한국미술협회 회원
• 연당서예한문교실 운영

27354 충주시 금릉로 17, 102동 904호(칠금동 삼일Ⓐ)
TEL : 043-843-2189 / C.P : 010-8846-2189
E_mail : yondang@korea.com

치봉 **윤 영 동**

• 2017년 초대
• 대한민국 미술대전 초대작가
• 광주광역시 미술대전 대상 수상
• 전라남도 미술대전 우수상 수상
• 한국미협 회원, 취림회원, 개인전 3회
• 전 광주 무등초등학교 교장

57393 전라남도 담양군 남면 가암리 58-1
(혈암길 11-9)
TEL : 061-381-3893 / C.P : 010-2439-3893
E_mail : younpio@hanmail.net

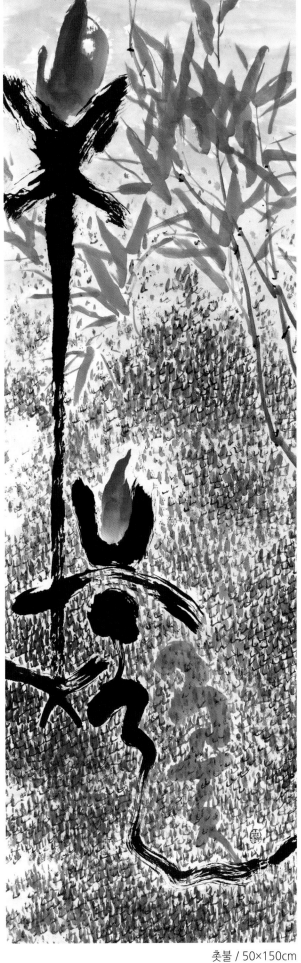

촛불 / 50×150cm

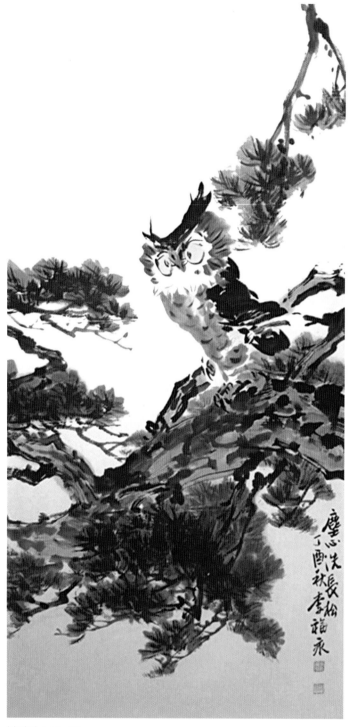

부엉이 / 45×53cm

지원 **이복영**

• 2017년 초대
• 이화여대 졸업
• 대한민국미술대전 문인화 부문 초대작가
• 대한민국소품서전, 대한민국서예술대전 초대작가
• 한국미술협회, 종로미술협회 이사
• 한국미술여성작가, 일월서단, 창석회 회원

04319 서울시 용산구 효창원로 69길 35
TEL : 02-704-3598 / C.P : 010-6314-3598

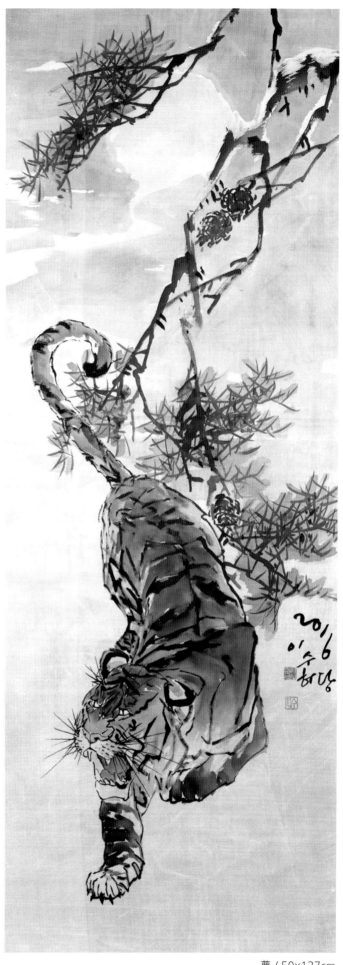

수허당 이순연

- 2017년 초대
- 대한민국미술대전 초대작가
- 한국미술협회 회원
- 현)덕성여자대학교 평생교육원 출강

02753 서울시 성북구 장월로1길 28, 108동 1004호
C.P : 010-3228-2670
E_mail : soohdang@naver.com

夢 / 50×137cm

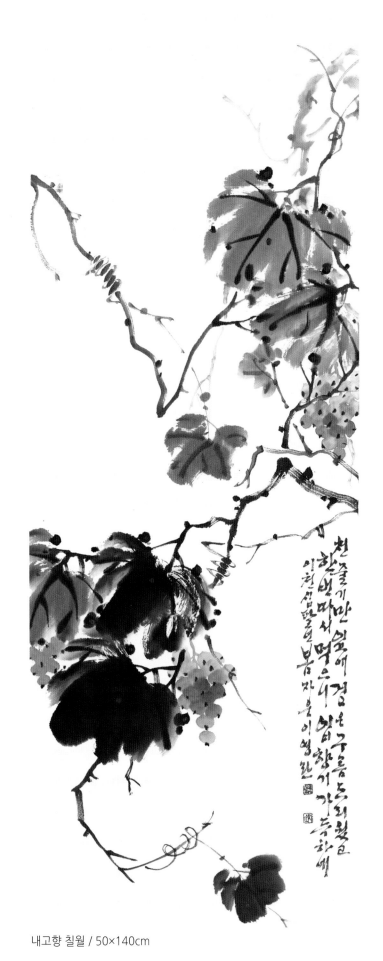

천줄기만 잎에 경
한벽 따서 먹으니 엄청기가 가득하네
이천신묘년 봄 자운 이영란

내고향 칠월 / 50×140cm

자운 **이 영 란**

• 2017년 초대
• 대한민국미술대전 초대작가
• 대전광역시미술대전 최우상, 초대작가
• 서예문인화대전 대상, 초대작가
• 보문미술대전 대상, 초대작가
• 현) 유성복지관 문인화강사

34640 대전시 동구 계족로137
대동 새들뫼 휴먼시아Ⓐ 102동 1503호
TEL : 042-525-3394 / C.P : 010-3421-2565
E_mail : wkdns55@hanmail.net

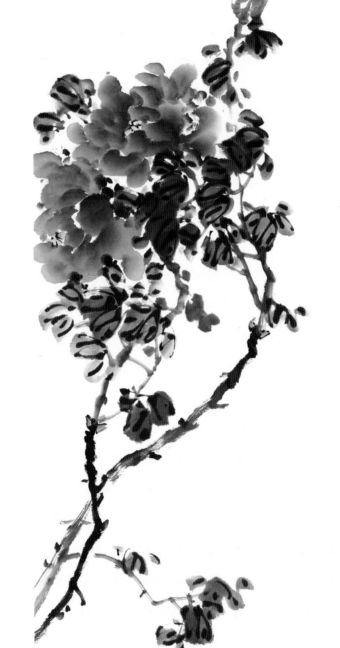

꽃중에 왕이되는 모란꽃이라 운당 이용희

운당 **이용희**

- 2017년 초대
- 대한민국미술대전 우수상, 초대작가
- 대전광역시미술대전 우수상, 초대작가
- 남농미술대전 초대작가
- 정수미술대전 우수상, 초대작가
- 옥당 문인화 연구회원

34894 대전 중구 태평동 버드네Ⓐ 126동 1102호
C.P : 010-5429-5315

봄의 향기 / 50×140cm

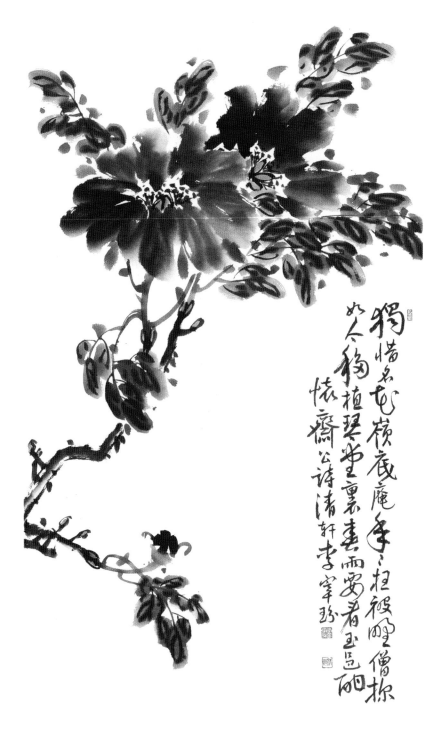

부귀영화 / 83×103cm

청헌 **이재분**

- 2017년 초대
- 개인전(광주, 강진)
- 한중서예교류전중국북경대학 및 광주비엔날레
- 카톨릭서예전명동성당카톨릭회관
- 국제여성작가전(한,미,러)
- 제14회 광주미술대전문인화 최우수상
- 1급예절지도사
- 대한민국미술대전 문인화 초대작가
- 현)광주북구노인복지관문인화지도강사,

61045 광주광역시 북구 복다우길 51 (운정동)
C.P : 010-8612-5152

富貴吉祥 栗田

율전 **임 영 자**

· 2017년 초대
· 대한민국미술대전 문인화부문 초대작가
· 대한민국미술대전 문인화 서울특별시장상 특선, 입선
· 한국서예문인화공모전 심사위원
· 율림회 한.중교류전 심양대학 미술관
· 한.중교류전 한국종합예술대학 미술관

22377 인천시 중구 은하수로 351
우미린1단지 825동 1502호
C.P : 010-5020-5409

목단(부귀길상) / 50×136cm

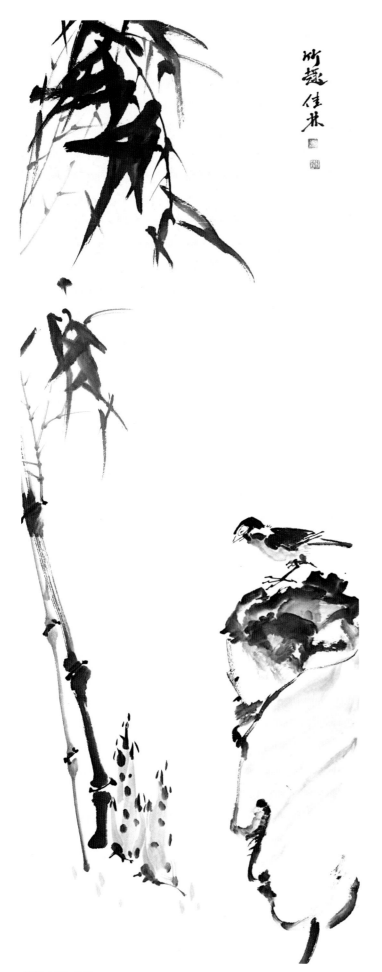

竹趣 / 50×180cm

가림 **전현숙**

· 2017년 초대
· 대한민국미술대전 문인화부문 우수상 초대작가
· 대한민국문인화대전 특별상 초대작가
· 목우회 최우수상, 초대작가, 운영의원
· 한국미술협회 충남지부 운영의원
· 한국미술협회, 목우회, 예술의 전당 수채화 회원

06602 서울시 서초구 서초4동 1682
서초래미안 105동 2702호
TEL : 070-8779-0877 / C.P : 010-4139-7667
E_mail : songou@hanmail.net

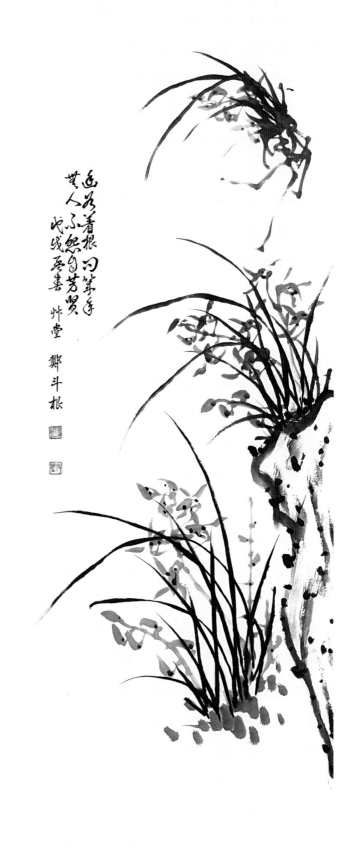

초당 **정 두 근**

- 2017년 초대
- 대한민국미술대전 문인화 부문 초대작가
- 한국서화작가협회 초대작가, 이사
- 한국고불서화협회 초대작가
- 한국한시(漢詩)협회 이사

05510 서울시 송파구 올림픽로 289
(잠실시그마타워 2102호)
TEL : 02-2202-1257(자택), 02-2202-1457(작업실)
C.P : 010-5308-2571
E_mail : jdk0306@naver.com

幽谷着根問幾年 無人不怨自芳賢 / 70×200cm

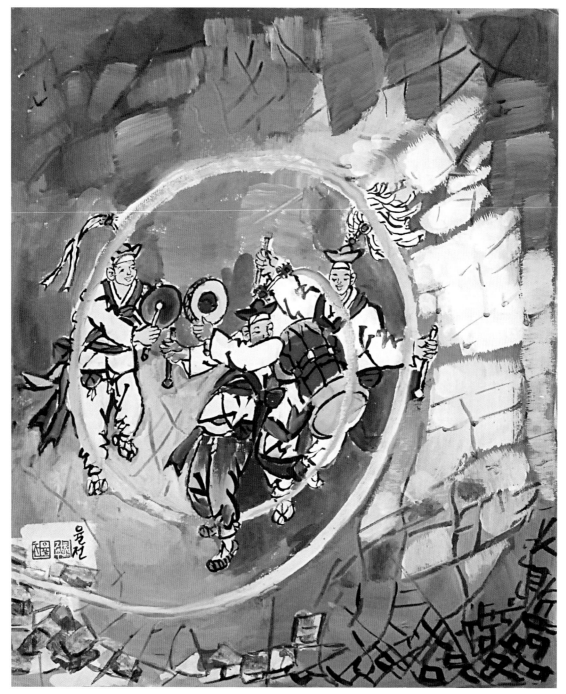

慶事 / 37.5×44.5cm

율전 **최기수**

• 2017년 초대
• 대한민국미술대전 초대작가, 의장상 수상
• 서울미술대전 초대작가, 우수상 수상, 심사위원장
• (사)창암선양회 전국휘호대회, 초대작가, 수석부위원장
• 전국춘향미술대전 초대작가, 최우수상 수상

55092 전북 전주시 완산구 장승배기로 145, 2동 802호(삼천동1가 광진궁전Ⓐ)
C.P : 010-9211-3715
E_mail : cks725@naver.com

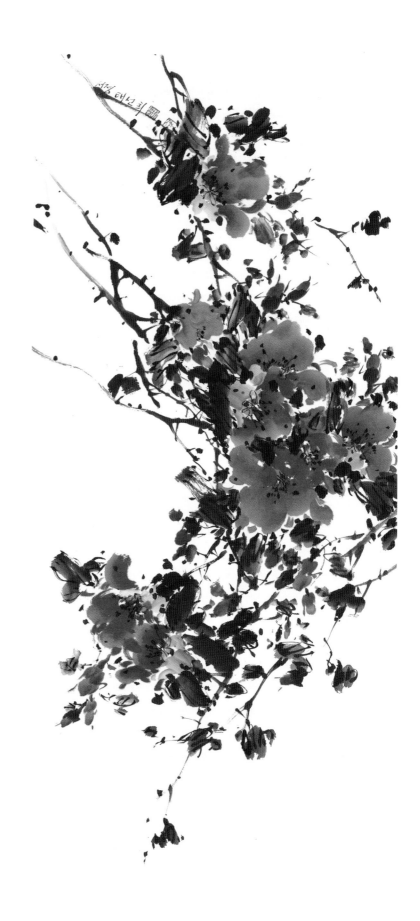

서정 **태 선 희**

• 2017년 초대
• 대한민국미술대전 초대작가
• 대전광역시미술대전 초대작가
• 한국문인화협회 초대작가
• 개인전 4회
• 한국미협, 한국문인화협회 회원

35264 대전시 서구 도솔로412번길 9, 서정빌 401호
TEL : 042-535-5111(작업실) / C.P : 010-2267-5111
E_mail : 9azxc57@hanmail.net

모란이 피다 / 50×120cm

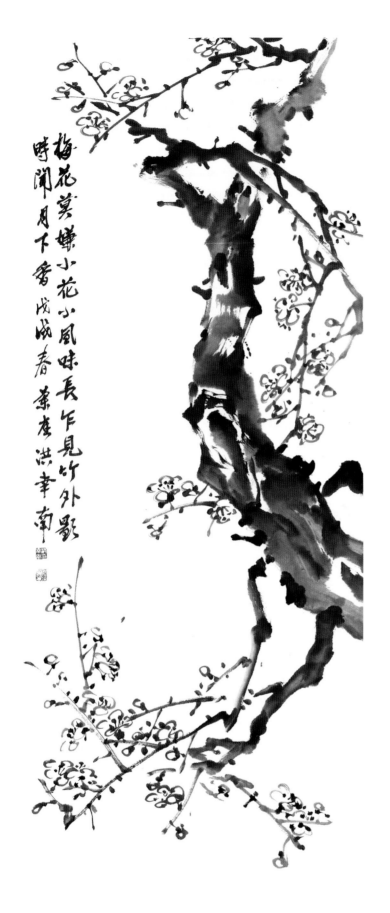

梅花莫嫌小花小風味長乍見竹外影時聞月下香戊戌春蒙塵洪幸南

묵매(墨梅) / 50×135cm

난정 **홍 행 남**

• 2017년 초대
• 대한민국미술대전, 대한민국문인화 초대작가
• 경기미술대전 초대작가
• 충남미술대전 심사 역임
• 한국미협, 서초미협, 목우회, 화묵회 회원
• 국제여성서법학회 이사

06562 서울시 서초구 동광로 62, 이연Ⓐ 101-803
TEL : 02-596-2459 / C.P : 010-8712-3300
E_mail : rosehhn@hanmail.net

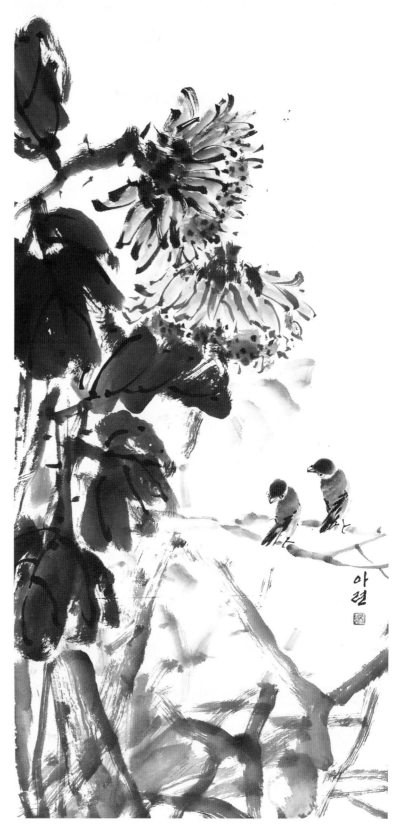

아련 **강희수**

- 2018년 초대
- 개인전(부산시청 전시실)
- 대한민국무궁화미술대전 종합대상, 초대작가
- 대한민국미술대상전 종합대상, 초대작가
- 대한민국미술전람회 우수상
- 대한민국미술대전 우수상, 초대작가

48082 부산시 해운대구 대천로56
한일Ⓐ 11동 1601호
TEL : 051-747-4433 / C.P : 010-9088-4433

해바라기 / 50×135cm

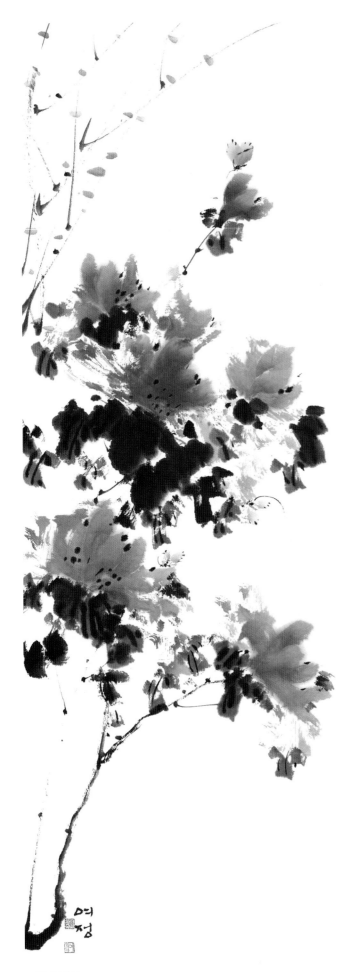

오월의 환희 / 50×140cm

여정 **고차숙**

· 2018년 초대
· 개인전5회(서울, 안산, 수원)
· 아트페어 5회(서울오픈, 서울조형, 안산, 부산, 군산)
· 국제교류전(프랑스,중국,우즈베키스탄)
· 대한민국미술대전(문인화)초대작가
· 한국미협, 수원미협, 수원문인화협회, 묵향회, 선묵회,
 사람과사람들 회원

16629 경기도 수원시 영통구 영통로 200번길 20
현대아이파크 103동 1801호
C.P : 010-8720-1839
E_mail : suwonjuliet@hanmail.net

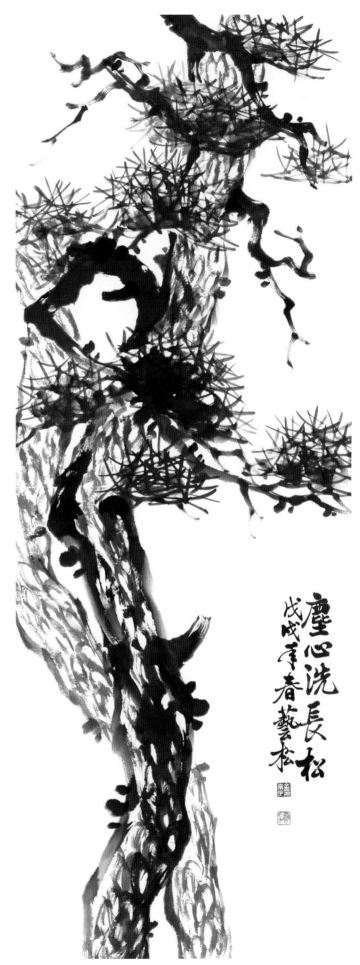

예송 **김 경 자**

- 2018년 초대
- 개인전 3회
- 대한민국미술대전 특선 초대작가
- 전국휘호대회 초대작가 (국서련)
- 충남미술대전 초대작가
- 문화센터강사,예송서화실

05667 서울시 송파구 송파대로 42길 20,
3층 예송서화실
TEL : 02-419-4797 / C.P : 010-4200-2358
E_mail : yesong4382@hanmail.net

소나무 / 50×145cm

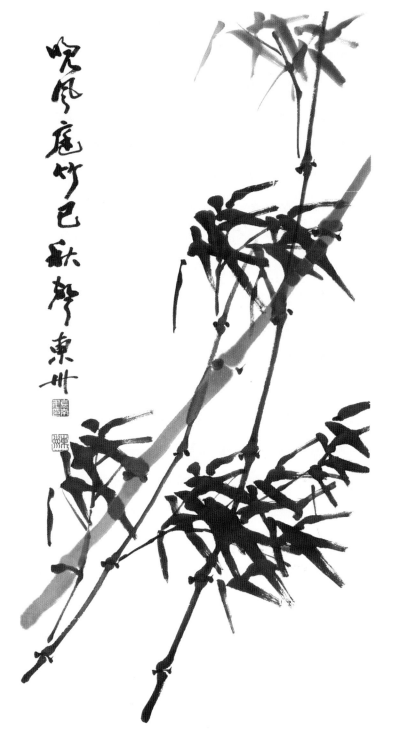

풍죽 / 50×100cm

동주 **김 남 두**

• 2018년 초대
• 경상북도미술대전, 충청북도미술대전 초대작가
• 신라미술대전, 영일만서예대전 초대작가
• 대한민국미술대전 초대작가

37611 경북 포항시 북구 삼흥로 32번길 8
(3층 동주서실)
TEL : 054-253-3747 / C.P : 010-4539-3437
E_mail : dongju3437@hanmail.net

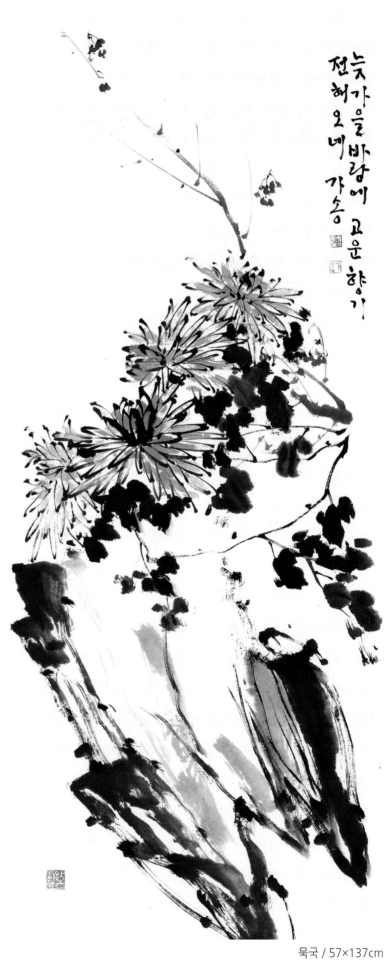

늦가을 바람에 고운 향기 전혀오네 가송

가송 **김동실**

• 2018년 초대
• 경기도미술대전, 경인미술대전 초대작가
• 단원미술대전 추천작가
• 대한민국미술대전 문인화부문 초대작가

15594 경기도 안산시 상록구 해양1로 11,
606동 2201호(푸르지오Ⓐ)
C.P : 010-5342-8784
E_mail : dskim1205@hanmail.net

묵국 / 57×137cm

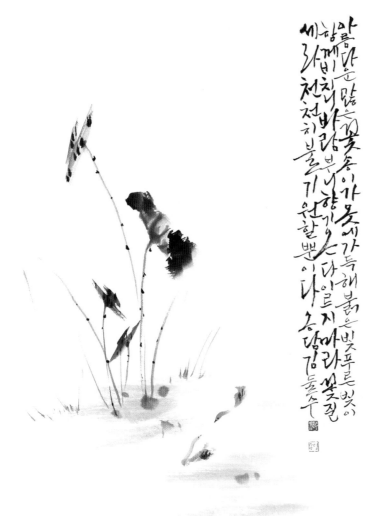

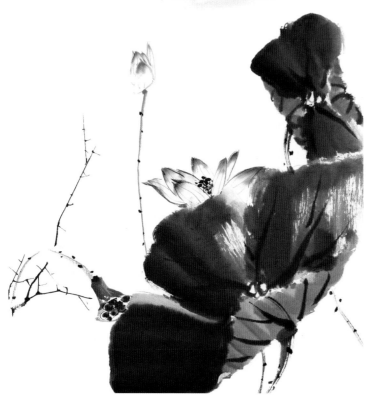

맑은 많은 꽃송이가 못에가득해 붉은 빛푸른 빛이 세상에계기 바람부러 향기 난다 일지마라 꽃질라 세상계합친 바람부러 천전치불기 원할뿐이라 송담김둘수

연꽃사랑 / 50×140cm

송담 김둘수

• 2018년 초대
• 대한민국 미술대전 초대작가
• 경남 미술대전 초대작가, 추천작가상 수상
• 경남 여성휘호대회 초대작가, 초대작가상 수상
• 대한민국 행촌서예·문인화대전 우수상, 대상수상,
 초대작가
• 주민센터 서예문인화 강사

51674 경남 창원시 진해구 해원로 45
(석동, 우림필유) 114동 1103호
C.P : 010-8527-2820
E_mail : ds7445@naver.com

218

평촌 **김복수**

- 2018년 초대
- 2016 대한민국미술대전 문인화부문 최우수상
- 2016 대한민국부채예술대전 문인화부문 대상
- 강원미술대전 서예우수상, 전각특선, 추천작가
- 2016 오사카갤러리 초청전시
- 2015 개인전 1회(동해문화예술회관)

25789 강원도 동해시 송정중앙로 4
남양홍씨 회관 2층 서예문인화 연구실
C.P : 010-3220-7462
E_mail : kbs8098@hanmail.net

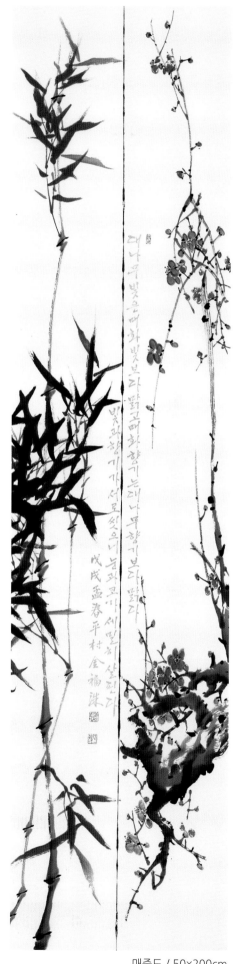

매죽도 / 50×200cm

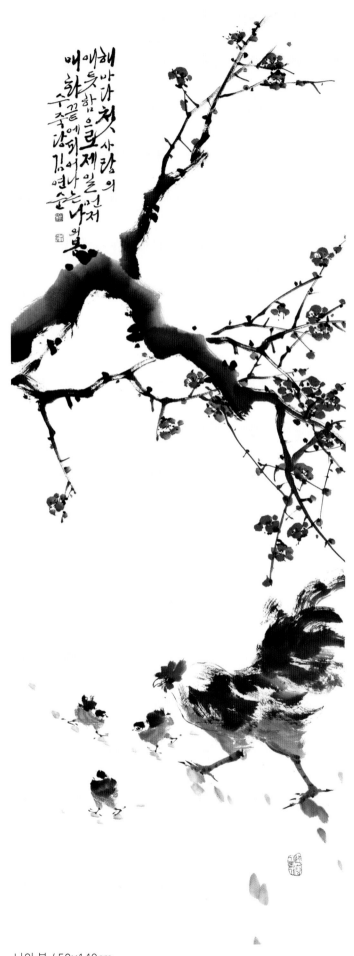

나의 봄 / 50×140cm

수죽당 **김연순**

• 2018년 초대
• 대한민국미술대전 휘호대회 초대작가
• 경상남도미술대전 초대작가 및 심사위원
• 공무원 미술대전 초대작가
• 경남MBC여성휘호대회 초대작가 및 심사위원

51738 경남 창원시 마산합포구 3.15대로 154,
102동 604호 (벽산블루밍)
C.P : 010-8987-2568
E_mail : gaumjeong@hanmail.net

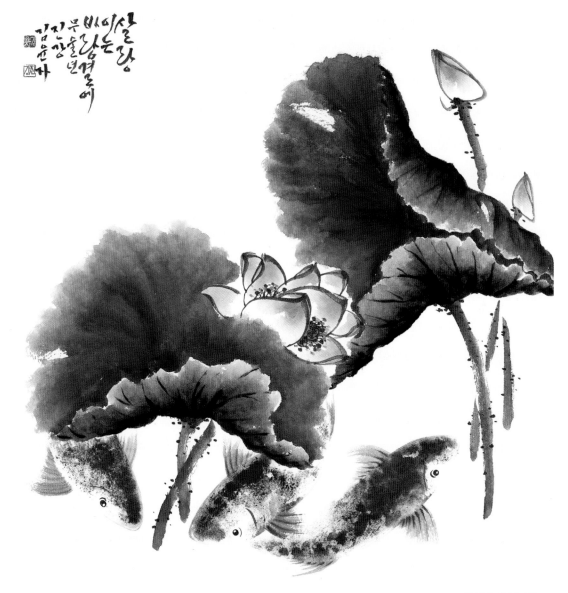

연사랑 / 76×72cm

진강 **김윤자**

· 2018년 초대
· 대한민국미술대전 문인화 초대작가
· 경기도미술대전 문인화 초대작가
· 전남무등미술대전 문인화 추천작가
· 경인미술대전 심사 역임

01362 서울시 도봉구 시루봉로 107, 26동 410호(신동아Ⓐ)
C.P : 010-9988-8845
E_mail : kim199129@hanmail.net

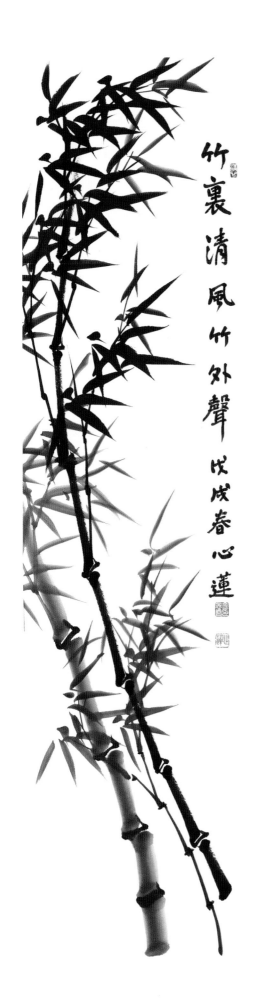

竹裏清風竹外聲 戊戌春心蓮

청풍 / 35×140cm

심연 **김은희**

• 2018년 초대
• 대한민국미술대전 문인화부문 초대작가
• 대한민국문인화대전 초대작가
• 세계서법문화예술대전 초대작가
• 충의공 정기룡장군 서예문인화대전 최우수상
• 한국문인화협회 이사

06523 서울시 서초구 신반포로 287, 501호
(잠원동 노블레스Ⓐ)
C.P : 010-5274-8166

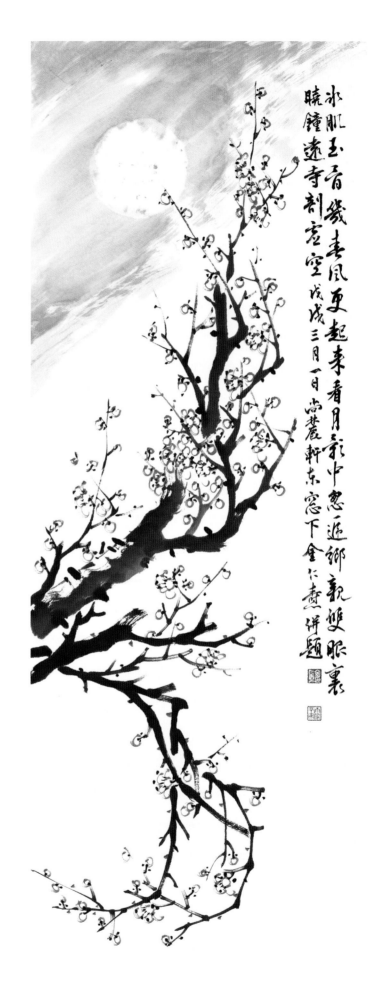

우천 **김인도**

- 2018년 초대
- 대한민국미술대전 문인화부문 초대작가
- 대한민국서도대전 초대작가
- 경기도미술대전 문인화부문 및 서예부문 초대작가
 및 심사역임
- 세종한글서예대전 문인화부문 초대작가 및 심사역임
- 현)경기도 서예가연합회 회장 및 남천유묵회 회장

11606 경기도 의정부시 녹양동 진등로 19번길 77호
(대하서예학원)
TEL : 031-876-7308 / C.P : 010-8718-4422
E_mail : kid 9718 @ hanmail.net

간춘매 병제(看春梅 併題) / 50×140cm

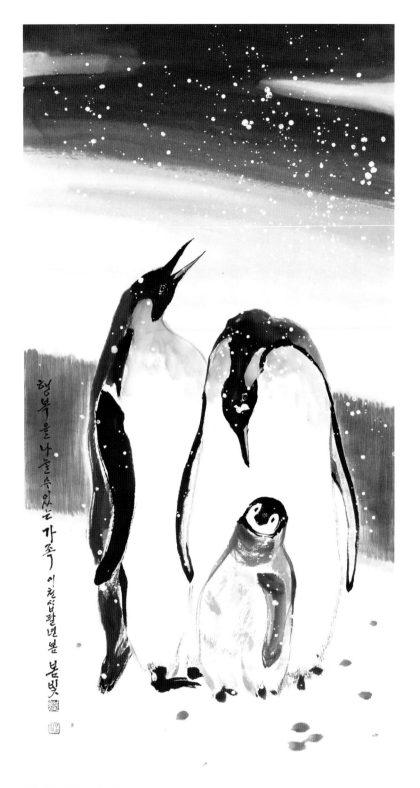

행복한 가족 / 50×100cm

봄빛 남 순 자

· 2018년 초대
· 원광대동양학대학원 서예문화과 졸업
· 대한민국미술대전 초대작가
· 공무원미술대전 초대작가
· 단원서예문인화대전 심사위원 역임
· 별망성예술제 문인화 심사위원 역임

15454 경기도 안산시 단원구 초지1로 78번지
행복한마을Ⓐ 2013동 301호
C.P : 010-2282-3575
E_mail : right410@hanmail.net

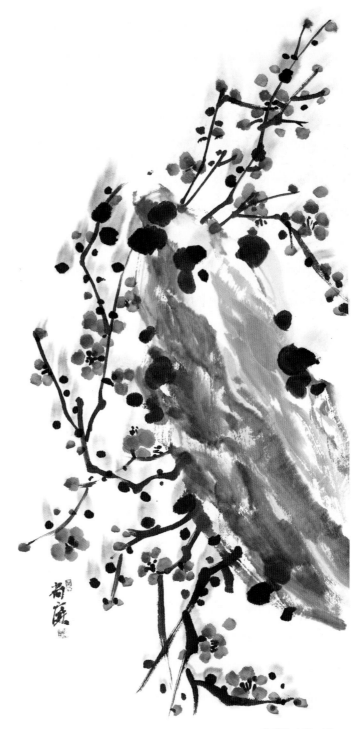

홍매화 / 33×68cm

하정 **남영주**

· 2018년 초대
· 서울미술협회 초대작가
· 경기미술협회 초대작가
· 모란미술협회 초대작가

13634 경기도 성남시 분당구 금곡로 115
두앙노빌리티 3차 4004호(구미동)
C.P : 010-6350-3303

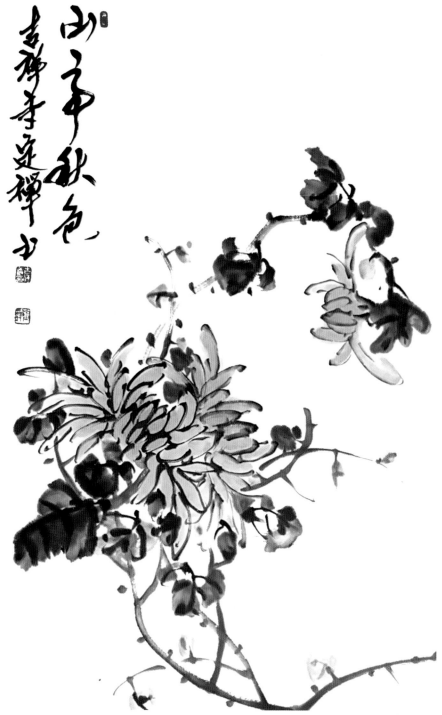

산정추색(山亭秋色) / 50×80cm

정선 **박용국**

- 2018년 초대
- 한국미술협회 선묵화 분과위원장
- 대한민국미술대전 문인화 입선2, 특선, 우수상
- 수성아트피아 초대전, 대구문화재단 후원 등 개인전 6회
- 국립 대구교육대학교 교육원 서예·문인화 교수
- 대한불교조계종 대구 길상사 주지

42044 대구광역시 수성구 국채보상로 207길 54-43
TEL : 053-756-8228 / C.P : 010-6797-3223
E_mail : tlatlagj@hanmail.net

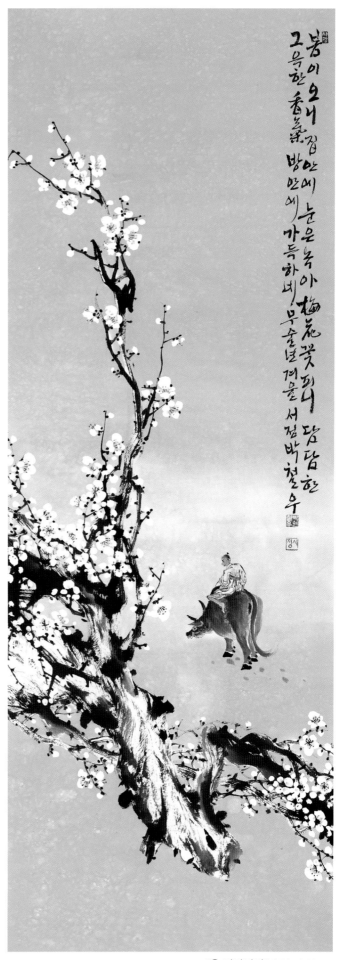

"을 기다리며" / 50×140cm

서정 **박 철 우**

- 2018년 초대
- 대한민국미술대전 문인화부문 초대작가
- 예산추사, 문경새재, 행주산성 전국휘호대회 초대작가
- 대한민국서예문인화 초대작가
- 경북서예문인화대전 초대작가
- 경북대학교, 상주도서관, 괴산문화원, 향교 문인화출강

37234 경북 상주 복룡3길 29 우방Ⓐ 108동 305호
TEL : 054-534-2160 / C.P : 010-6522-2160
E_mail : psj65190@naver.com

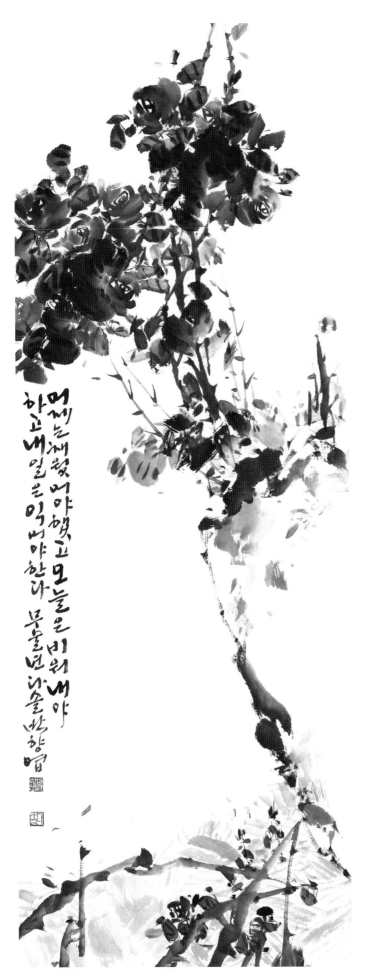

채움과 비움 / 50×140cm

다솔 **박 향 엽**

· 2018년 초대
· 대한민국미술대전 초대작가
· 대한민국서도대전 초대작가
· 대한민국서예문인화 초대작가
· 남농미술대전 초대작가
· 동작현충미술대전 심사

02598 서울시 동대문구 답십리로130
래미안위브 406동 602호
C.P : 010-3717-8788

봉천 **배 미 정**

• 2018년 초대
• 대한민국미술대전 문인화부문 우수·초대작가
• 대한민국(서울), 한국(부산) 문인화대전 우수·초대작가
• 충청북도 미술대전, 서예대전 대상·초대작가
• 오사카 갤러리 초대 개인전
• 제주 교류전(충북 서협, 원주 채묵회)

27353 충북 충주시 연수동산로 26
힐스테이트 101동 1103호
TEL : 043-844-9551 / C.P : 010-9553-9551
E_mail : vndrud321@naver.com

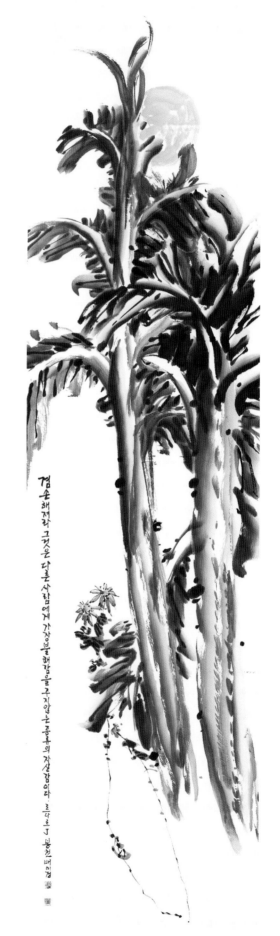

청명했던 날의 오후 / 50×200cm

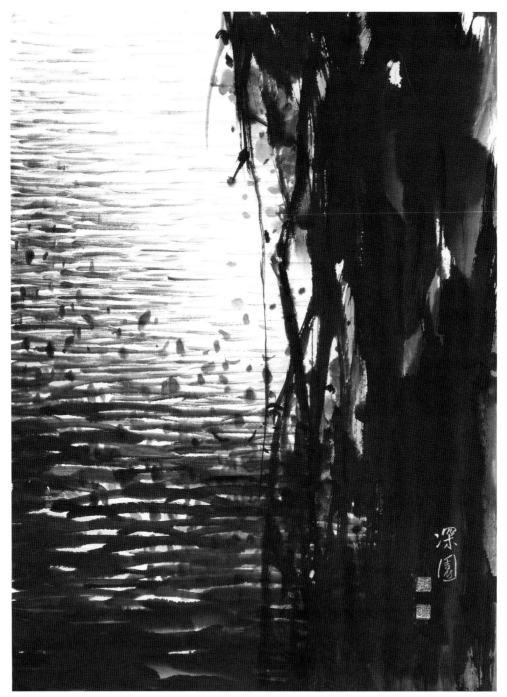

봄 / 42×57cm

심원 **사수자**

· 2018년 초대
· 대한민국제물포서예문인화서각대전 (초대작가)
· 한국문인화협회 (초대작가)
· 대한민국미술대전 문인화부문 (초대작가)
· 2016 한일신미술교류전·인사동초청전 2018 신년을맞으며전
· 평창동계올림픽기념(동경미술제)

14212 경기도 광명시 광이로 62, 201호
C.P : 010-9140-8609
E_mail : 01191408609@hanmail.net

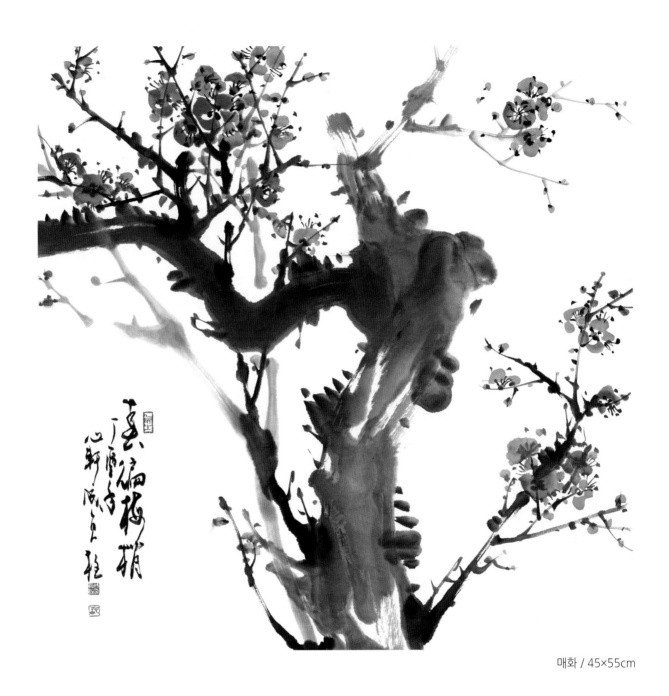

매화 / 45×55cm

심헌 **성정주**

· 2018년 초대
· 개인전 1회 (2017 진주문화예술회관)
· 대한민국문인화대전 초대작가
· 대한민국미술대전 문인화부문 초대작가
· 경남미술대전 초대작가

52667 경남 진주시 진주대로1317 이현웰가Ⓐ 102동 1203호
TEL : 055-742-6540 / C.P : 010-3457-6540
E_mail : sjjoo6540@naver.com

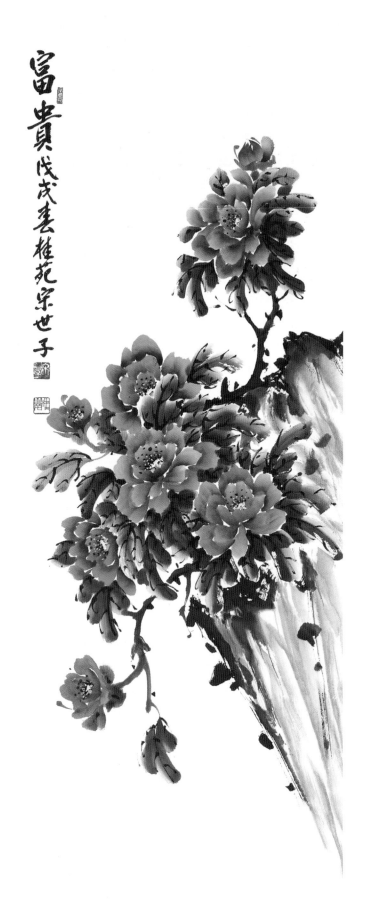

富貴 戊戌春 桂苑宋世子

계원 **송 세 자**

- 2018년 초대
- 대한민국 미술대전 특선 2회, 입선 4회
- 울산미술대전 문인화부문 우수상, 특선, 입선
- 한국미술협회 울산미술협회 회원
- 울산 문인화 초대작가

44936 울산광역시 울주군 언양읍 반송 2길 31-4
TEL : 052-262-9760 / C.P : 010-2551-9760

목단 / 50×140cm

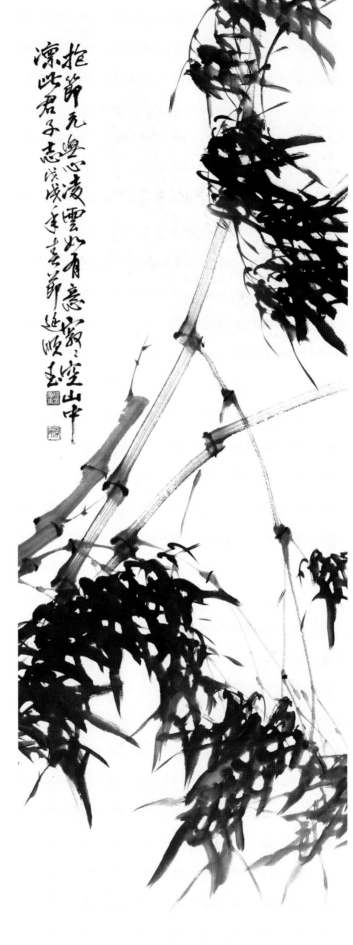

소연 **연순옥**

- 2018년 초대
- 대한민국미술대전 문인화부문 초대작가
- 경기미술문인화대전 초대작가
- 추사김정희추모휘호대회 초대작가
- 단원미술제서예문인화대전 추천작가
- 대한민국문인화대전 초대작가

17900 경기 평택시 중앙동 237
동아백합 102동 1202호
C.P : 010-2689-7613
E_mail : dustnsdhr@hanmail.net

묵죽 / 50×135cm

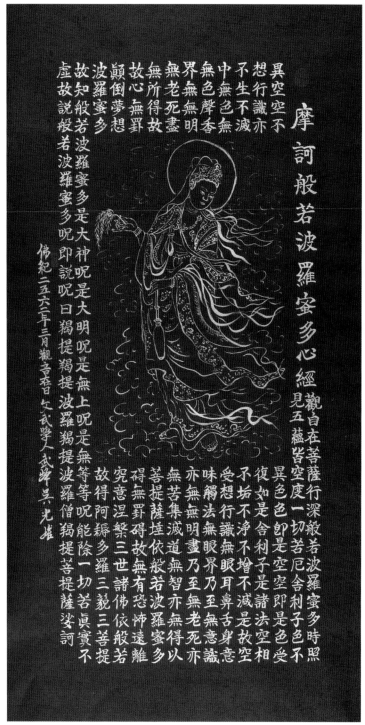

반야심경 관세음보살상 / 42×80cm

무봉 **오광웅**

- 2018년 초대
- (사)한국미술협회 자문위원, 문인화부문 초대작가
- (사)한국서도협회 초대작가외 16개 공모단체 초대작가
- (사)생활체육 원토인예술협회 대구지회장
- 태권도공인9단, 공인단심사 전국시.도 감독관
- 무봉서화연구실, 섹소폰동아리음악실 운영

41950 대구시 중구 명륜로 161 대봉맨션 A동 802호
TEL : 053-255-5285(자택), 053-253-8700(작업실)
C.P : 010-7750-9080

청봉 **유기원**

• 2018년 초대
• 대한민국미술대전 문인화부분 초대작가
• 대한민국미술대전 서예부문 대상/초대작가
• 충청남도미술대전 문인화부문 최우수상/초대작가
• 대전광역시미술대전 서예부분 초대작가

34909 대전광역시 중구 계백로 1719
(오류동, 센트리아오피스텔) 1506호
C.P : 010-4644-6219
E_mail : he621@hanmail.net

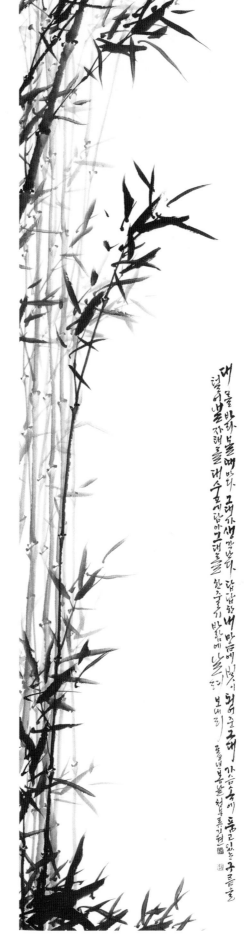

대숲에 담은 마음 / 50×200cm

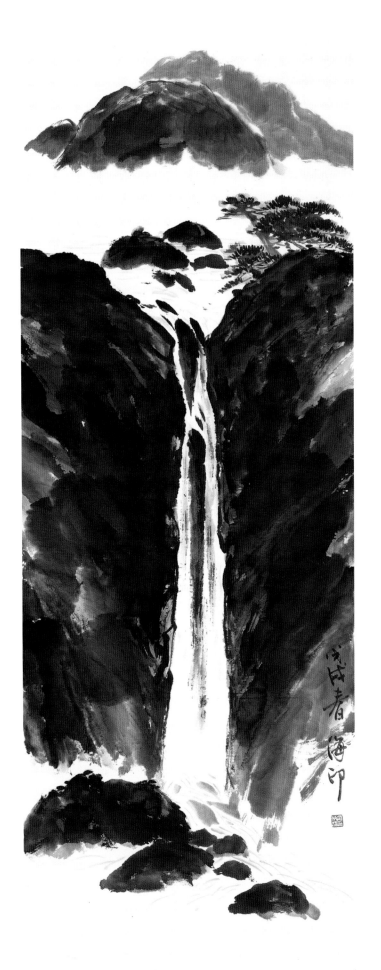

眞音 / 50×137cm

해인 **유 병 철**

· 2018년 초대
· 목우회 초대작가
· 충남도전 초대작가
· 2015년.미술세계 부채아트 페어 출품
· 2015년 미술세계 특별기획전, 한국 문인화의 오늘 전 출품
· 한국미술협회 초대작가

02704 서울시 성북구 보국문로 37길 14-5
정릉한일유앤아이Ⓐ 101동 803호
TEL : 02-394-1570 / C.P : 010-8338-8326
E_mail : yoocircle@hanmail.net

지산 **유 승 희**

• 2018년 초대
• 숙명여자대학교 교육대학원 졸업
 (미술교육학 석사.1984)
• 추계예술대학교 동양화과 졸업(1982)
• 2018년 대한민국미술대전 초대작가
• 2014년~2017년 / 대한민국미술대전 특선3회, 입선1회
• (사)한국미술협회회원

07971 서울시 양천구 목동 중앙북로 102-22, 201호
C.P : 010-7701-6529
E_mail : yush6529@sen.go.kr

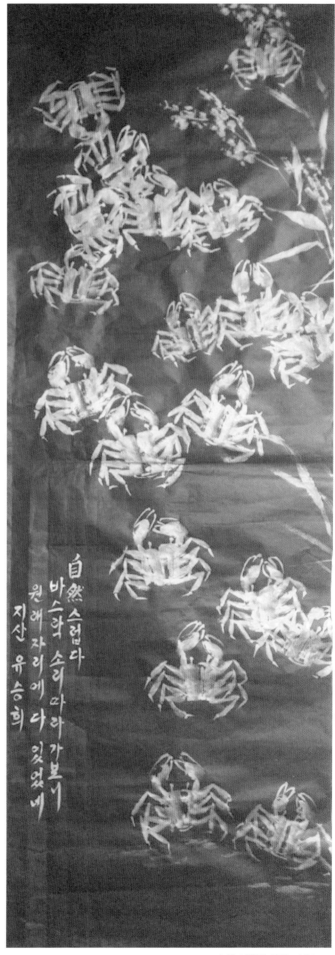

自然스럽다 / 50×180cm

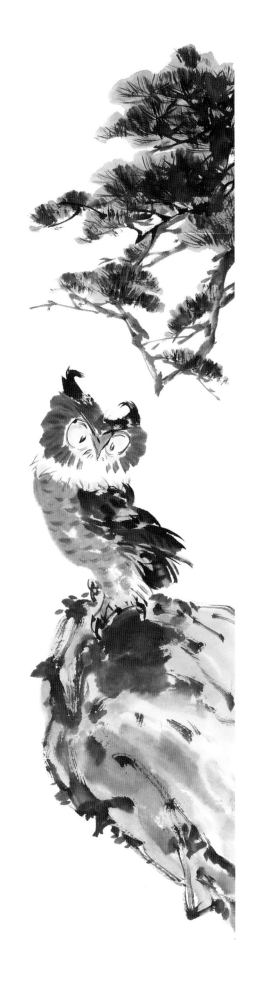

효정 **유인숙**

- 2018년 초대
- (사)한국미술협회 문인화부문 초대작가
- (사)한국미술협회 경기도지부 초대작가 및 심사위원 역임
- (사)목우회 초대작가 및 심사위원 역임
- (사)남농미술대전 최우수상 수상 및 초대작가
- (사)한국서예협회 초대작가

12236 경기도 남양주시 홍유릉로 325번길 19
효정갤러리 서화실
TEL : 031-595-7595(자택), 031-592-5656(작업실)
C.P : 010-4137-7053
E_mail : flameryu2@gmail.com

紫霞洞(자하동) / 50×135cm

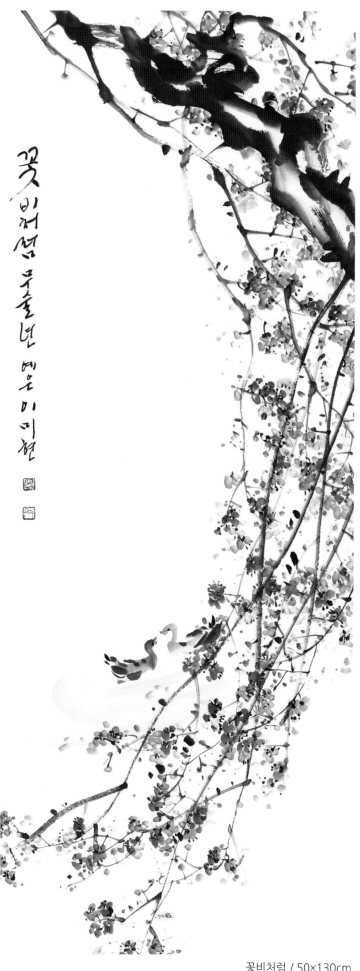

예은 **이 미 현**

- 2018년 초대
- 울산미술대전 초대작가
- 한마음미술대전 초대작가
- 신라미술대전 추천작가
- (사)울산미술협회, 한국미술협회 회원

44923 울산 울주군 범서읍 점촌4길 77
한신휴플러스 202동 1905호
TEL : 052-935-0464 / C.P : 010-2771-8422
E_mail : rain0417@hanmail.net

꽃비처럼 / 50×130cm

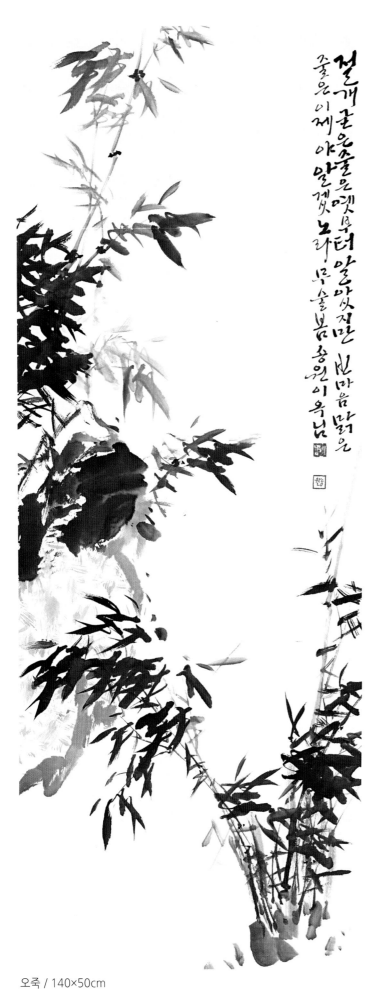

절개 굳은 줄은 옛부터 알았지만
빈마음 맑은
줄은 이제야 알겟노라
무술봄 송원이옥님

오죽 / 140×50cm

송원 **이옥님**

• 2018년 초대
• 대한민국미술대전 문인화부문 초대작가
• 대한민국서도대전 초대작가
• 국제서법 전국휘호대회(문인화부문 대상) 초대작가
• 라오스 국립박물관 초대전
• 한국미술협회 이사

04081 서울시 마포구 토정로 136-11
(상수동 신구강변연가Ⓐ 1102호)
TEL : 02-719-2849 / C.P : 010-5311-0008

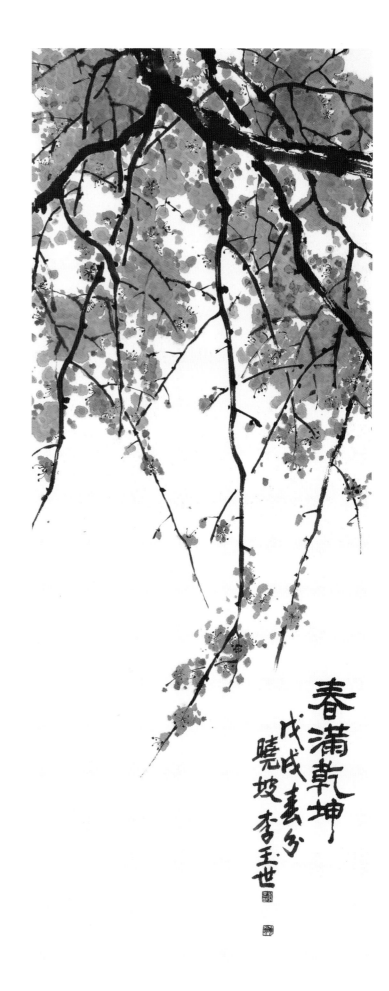

효파 **이옥세**

• 2018년 초대
• 경북서예대전 (33회) 대상
• 대한민국미술대전 (문인화부문) 초대작가(예정)
• 대구미술대전 초대작가, 운영위원
• 신라미술대전 초대작가, 심사위원
• 강원미술대전 심사위원

42675 대구시 달서구 장기로 145
성당래미안이편한세상 201동 707호
TEL : 053-627-4759 / C.P : 010-8598-4759

매화(春滿乾坤) / 50×135cm

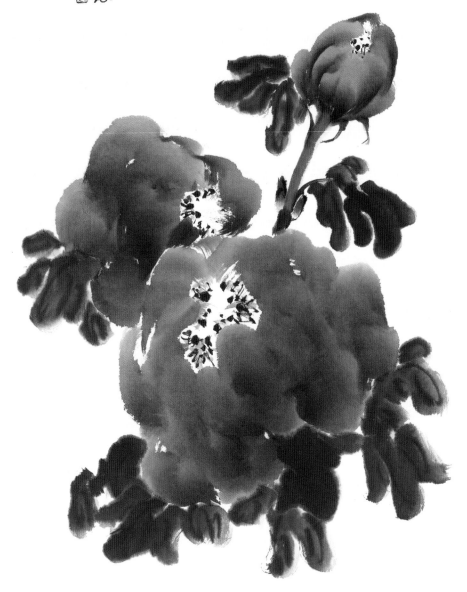

부귀안락 / 70×50cm

서은 **이일영**

• 2018년 초대
• 대한민국미술대전 입선4, 특선2
• 한국미술협회 회원
• 수택1동 동사무소 서예문인화 강사
• 구리 사회복지관 서예문인화 강사
• 남양주 진접읍 금곡리 서은화실

11947 경기도 구리시 장자대로 111번길 56, 501동 502호 (토평동 상록Ⓐ)
TEL : 031-558-2106(자택), / C.P : 010-5099-2581

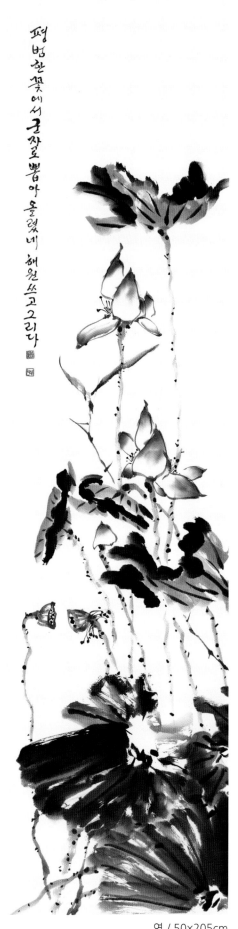

평범한 꽃에서 군자로 뽑아 올렸네 해원쓰고그리다

해원 **정숙경**

- 2018년 초대
- 제36회 대한민국미술대전 우수상[문인화부분], 초대작가
- 강원서예대전 초대작가
- 무위당 서예대전 대상

26446 강원도 원주시 단구로 207(개운동 347-1)
TEL : 033-763-3356 / C.P : 010-4077-3457

연 / 50×205cm

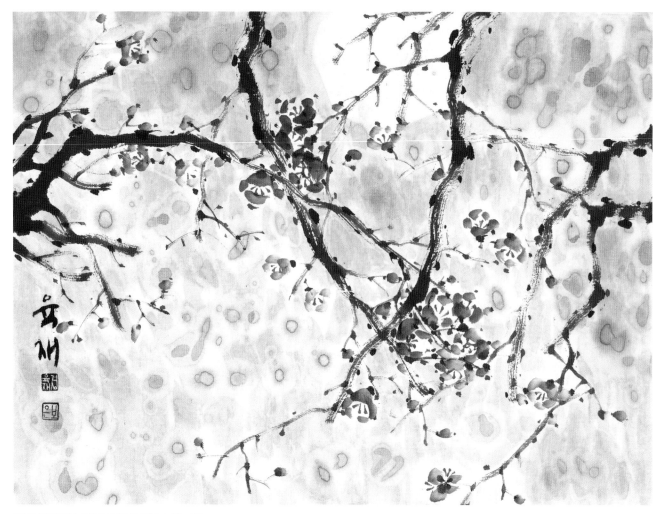

FOR SPRING, FOR FREEDOM / 45×30cm

매원 **정육재**

· 2018년 초대
· 개인전 3회
· 한국미술협회 보성지부
· 광주전남 문인화협회
· 정묵회 회원
· 매원 정육재 문인화 연구실

61692 광주시 남구 봉선로 19번길18 송림Ⓐ 101-302호
C.P : 010-9639-2008

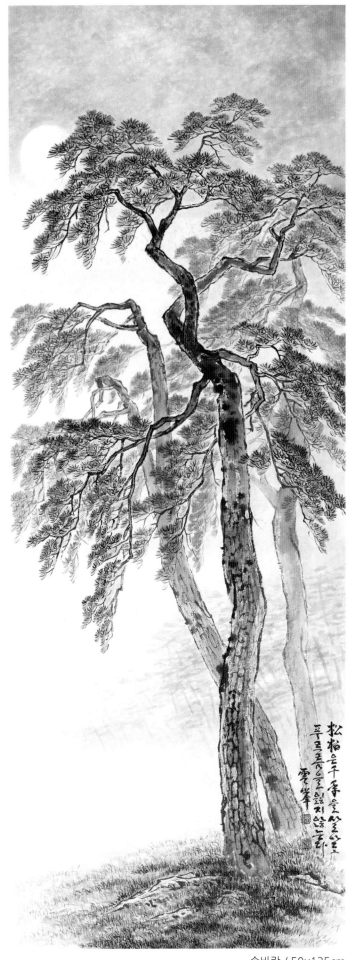

운봉 **정 태 자**

• 2018년 초대
• 대한민국미술대전 초대작가
• 대한민국서화명인대전 초대작가
• 대한민국서예문인화대전 초대작가
• 세계서법문화예술대전 초대작가
• 대한민국학원 총연합회 초대작가

08602 서울시 금천구 범안로 12길 15
(독산동 삼환Ⓐ) 101동 704호
TEL : 02-896-8079 / C.P : 010-8928-2205
E_mail : mikako1122@nate.com

솔바람 / 50×135cm

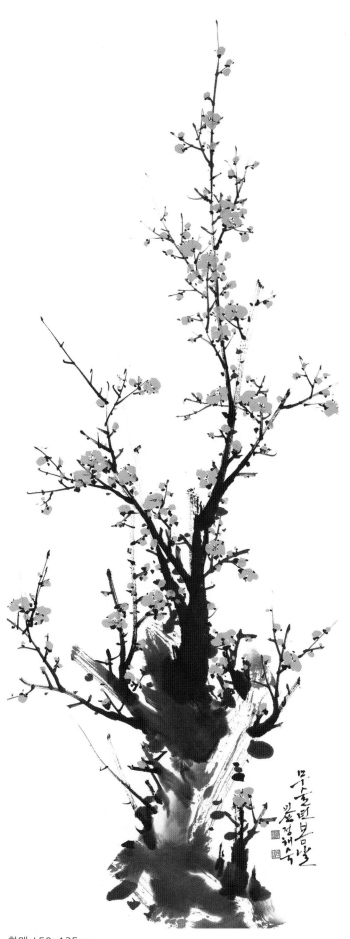

황매 / 50×135cm

민산 **정 해 숙**

· 2018년 초대
· 대한민국미술대전 문인화부문 초대작가 역임
· 경기미술문인화대전 초대작가, 운영 및 심사 역임
· 서울미술대상전 심사 역임, 초대작가 역임
· 국가보훈예술협회 초대작가, 운영 및 심사 역임

07949 서울시 양천구 목동중앙북로 8길 111,
금호베스트빌 101동 1002호
C.P : 010-5443-7749

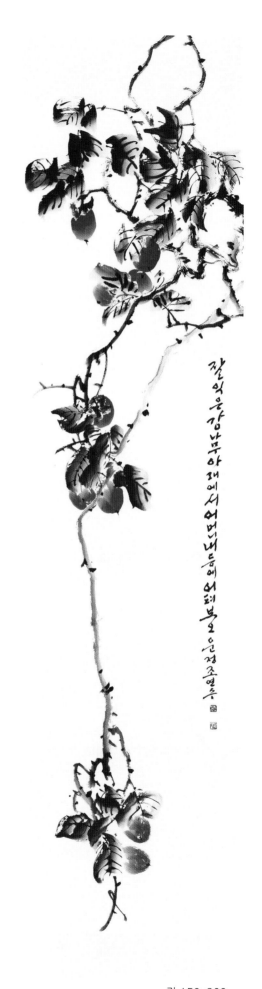

감 / 50×200cm

운정 **조 연 수**

• 2018년 초대
• 대한민국미술대전 문인화부문 초대작가
• 강원미술대전 서예,문인화부문 초대작가
• 남농미술대전 추천작가
• 소치미술대전 초대작가

26329 강원도 원주시 치악로 1883
배말타운 104동 602호
TEL : 033-744-1788 / C.P : 010-7108-1788

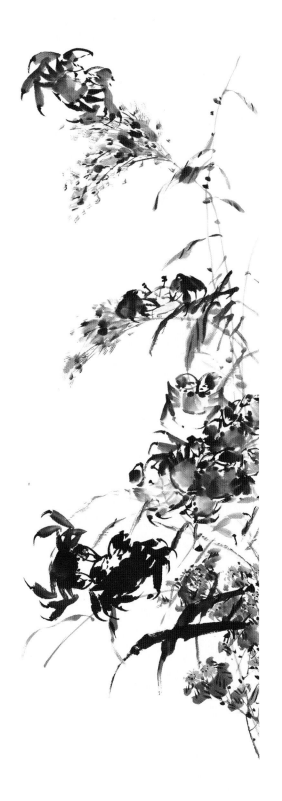

운향 **지숙자**

• 2018년 초대
• 제36회 대한민국미술대전 문인화 최우수상
• 대한민국미술대전 특선 2회
• 충청북도미술대전 우수상, 특선 2회
• 제14회 충청남도 도솔서예·문인화대전 우수상

28631 충북 청주시 서원구 두꺼비로 63,
대원칸타빌 107-201
TEL : 043-275-1390 / C.P : 010-9779-0823
E_mail : sookja@hanmail.net

海龍王處也橫行(해룡왕처야횡행) / 50×200cm

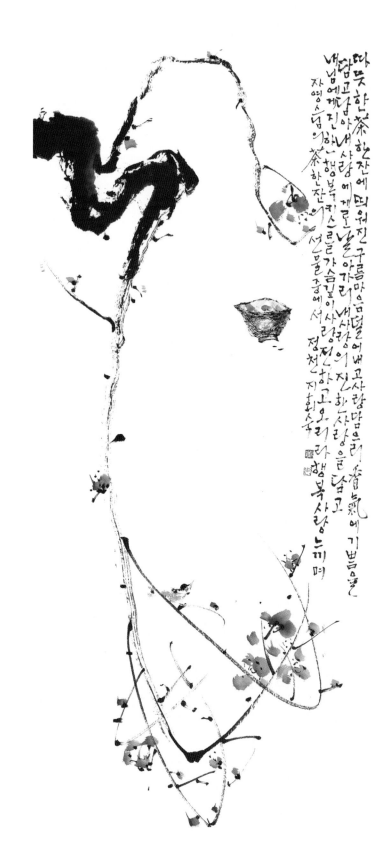

정천 **지 회 숙**

• 2018년 초대
• 대한민국미술대전, 경기미술대전, 경인미술대전
 초대작가
• 서울시 의회 시의장상
• 수원여대 아동미술전문학사 졸
• 프랑스 낭뜨전
• 한국미술협회, 수원미술협회, 사랑과 사람들,
 선묵회 회원

16409 경기도 수원시 권선구 수인로 211 (구운동)
C.P : 010-9016-8285
E_mail : rkal6305@naver.com

차한잔의 선물 / 50×140cm

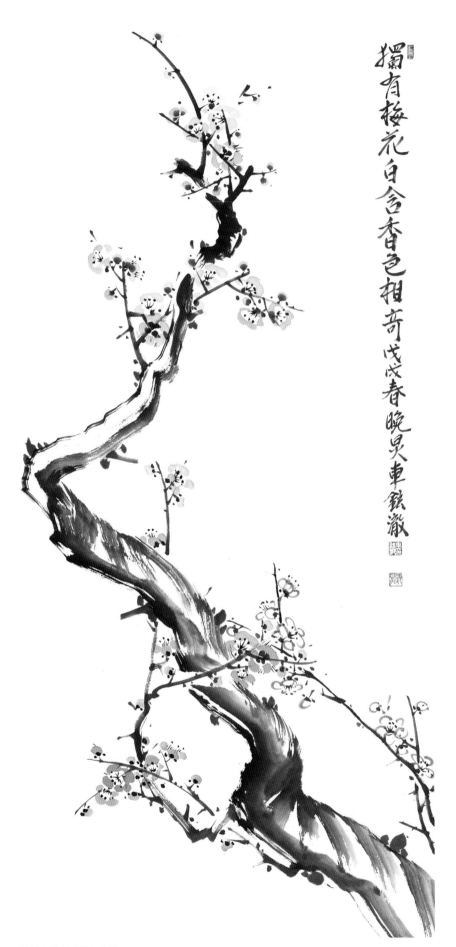

獨有梅花自含香色相奇戊戌春晚昊車鉉澈

풍상속에서 / 70×140cm

만경 **차현철**

• 2018년 초대
• 농사일 종사

44969
울산광역시 울주군 온양읍 터실1길 4
C.P : 010-3859-5588

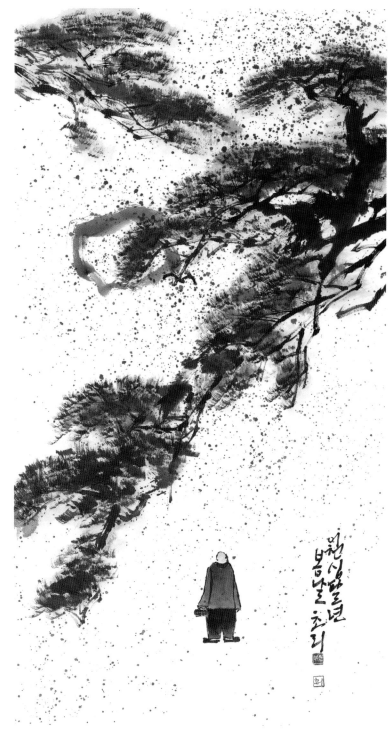

내님 / 50×94cm

초리 **최향순**

- 2018년 초대
- 수원대학교 미술대학원 문인화전공 졸업
- 대한민국미술대전 문인화부문 초대작가
- 경기미술대전, 국가보훈문화예술협회 초대작가
- 단원미술대전, 경기미술대전 심사 역임
- 복지회관, 문화센터 출강, 초리먹그림터 운영

10007 경기도 김포시 하성면 석평로 420번길 23
TEL : 031-989-6674 / C.P : 010-5232-6604

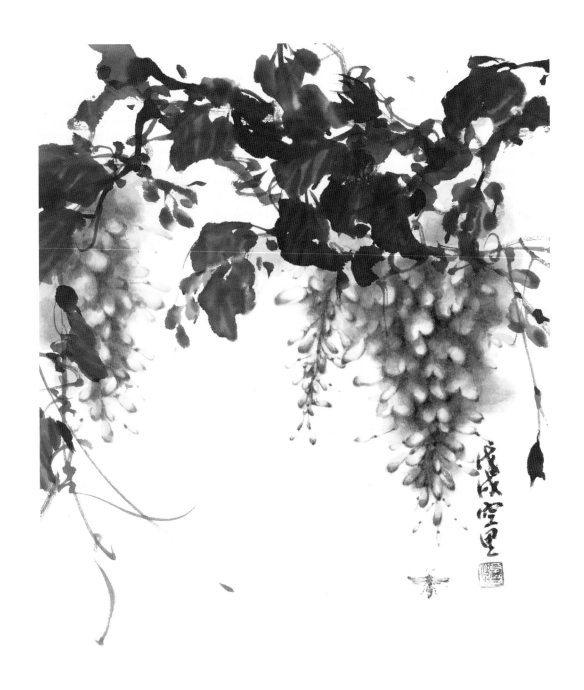

어느 봄날 / 35×45cm

· 2018년 초대
· 2005~2017. 여우회 단체전 전시
· 2000~2018. 광주·전남 문인화 협회전
· 2016년 목포 코엑스전 전시

61033 광주 북구 설죽로 595번지(롯데Ⓐ 106-1404)
C.P : 010-5687-1430
E_mail : 2010tjs@hanmail

공리 **탁정숙**

石根蘭正香 價重頂 松杉軍
作層戊戌 花表雨 松 巖錦瑤愛

송암 **한 이 섭**

- 2018년 초대
- 대한민국미술대전 초대작가및 이사(현)
- 대한민국공무원미술대전 초대작가
- 대한민국공무원 미술협의회 회장(현)
- 대한민국미술협회 경기도지회 초대작가
- 대한민국미술대전 우수상 수상

01400 서울시 도봉구 도봉로 136 나길 40
신도 브래뉴Ⓐ 105동 2302호
TEL : 02-996-0183 / C.P : 010-5203-0183
E_mail : e-sup@hanmail.net

석근난지(石根蘭芷) / 50×130cm

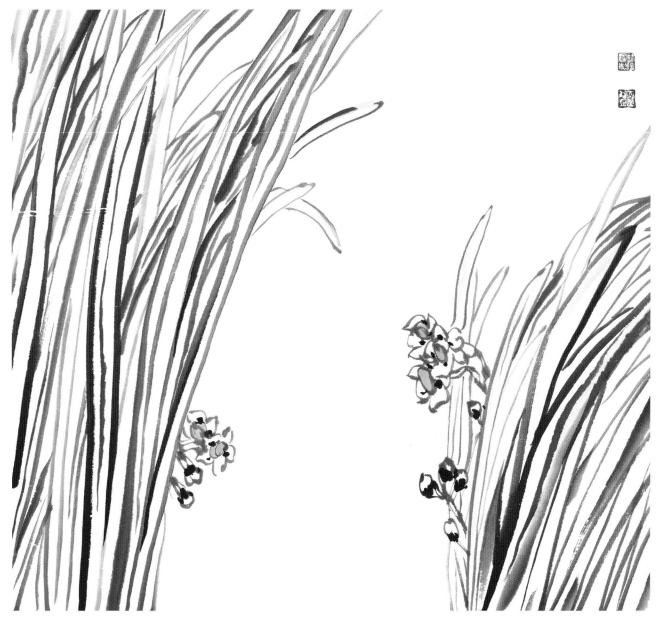

수선화 / 50×46cm

• 2018년 초대
• 대한민국미술대전 초대작가
• 한국미술협회 회원

07005 서울시 동작구 사당로 17길 52, 10동 1204호 (사당동,대림Ⓐ)
TEL : 02-599-3733 / C.P : 010-9040-5598
E_mail : aria808@naver.com

금파 **허 봉 렬**

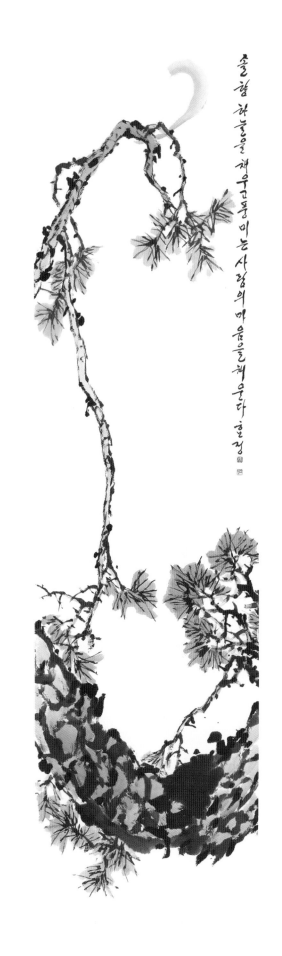

솔 향 하늘을 채우고 붉이는 사랑의 마음을 채운다 효정

효정 **현 영 자**

• 2018년 초대
• 대한민국미술대전 의장장상 초대작가
• 남농미술대전 초대작가
• 한반도미술대전 초대작가 및 심사
• 강원미술대전 초대작가
• 연세대 우리그림 지도자반 수료 (평생교육원)

26465 강원도 원주시 반곡동 배울로 24
중흥 프라디움Ⓐ 203동 1001호
C.P : 010-4925-0051

소나무 / 50×200cm

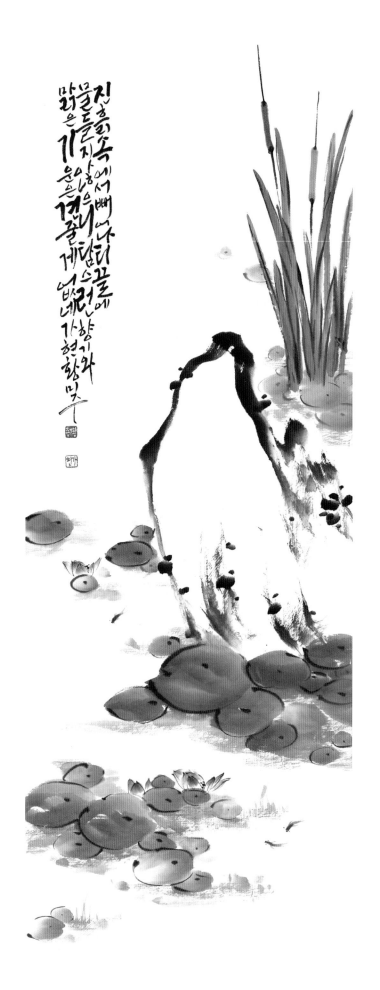

가현 **황미주**

- 2018년 초대
- 제30회 성산미술대전 심사위원(17')
- 제38회 경상남도미술대전 심사위원(15')
- 개인전(10' 성산아트홀)
- 현) 경상남도미술대전 · 경남MBC여성휘호 초대작가,
 창원미협 회원

51424 경남 창원시 성산구 반송로 105,
6동 906호(반림, 럭키Ⓐ)
C.P : 010-2588-0498
E_mail : 2j2jsj@hanmail.net

수련-2018 / 50×140cm

2017 대한민국미술대전 문인화부문 초대작가전
2017. 4. 6 ～ 4. 9 예술의전당 서울서예박물관

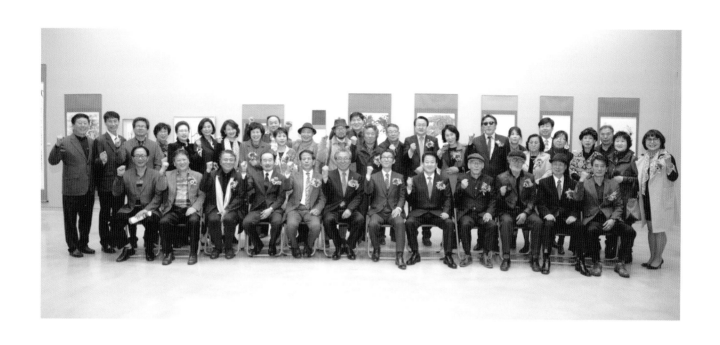

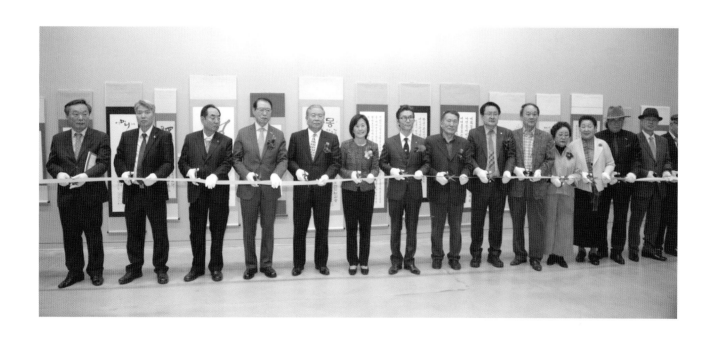

2014년 대한민국미술대전 문인화부문 초대작가전 출품자

강도희	김교심	김영철	김학길	박윤오	손외자	유필상	이존호	정의주	최애란
강애자	김근회	김영호	나건옥	박정숙	송정옥	유현병	이지향	정종숙	최영조
강영구	김기봉	김옥경	남중모	박정원	송정현	윤명순	이진행	정해은	최영희
강영순	김길명	김월식	노영애	박종회	신동자	윤미형	이창묵	정향자	최정혜
강옥희	김동애	김유미	류인면	박진설	심국희	윤석애	이창문	정현숙	최지영
강정숙	김명숙	김유종	류종갑	박진현	심순덕	윤희섭	이형국	조경심	최창길
강종원	김무호	김윤숙	마춘희	박채성	심우섭	이명순	임 경	조길구	최형양
강화자	김미숙	김은옥	문영삼	박행보	심재원	이명자	임석근	조문희	하계환
고미영	김병권	김인종	민이식	방묘순	안영주	이명희	임종각	조영애	하영준
공명화	김병숙	김정해	박경희	배정자	양남자	이병오	임희영	조영희	한영남
공영석	김병옥	김정호	박남정	백준선	양시우	이상배	장승숙	조혜식	한창수
곽자애	김병윤	김정호	박등용	서경원	양애선	이상태	장영혜	좌경신	허명숙
구지회	김선의	김제란	박문수	서길원	양유경	이성순	전성지	주명옥	허영희
권승세	김선회	김주성	박미진	서복례	엄찬성	이숙형	전현주	주미영	홍서진
권연희	김숙연	김주용	박병원	서정숙	염진홍	이승희	정금정	주시돌	홍옥남
기경숙	김영배	김준오	박소영	서주선	오동수	이원동	정남희	지정옥	홍일균
김 구	김영삼	김지연	박순래	성홍제	우재경	이일구	정성석	차일수	홍형표
김 연	김영실	김진식	박앵전	손광식	우홍준	이정래	정숙희	채희규	황경순
김경숙	김영애	김춘교	박영분	손성범	원혜민	이정원	정순태	최경자	황용래
김경애	김영자	김팔수	박옥자	손영호	유시영	이정희	정응균	최경자	황청조

2015년 대한민국미술대전 문인화부문 초대작가전 출품자

강대화	김경숙	김재선	김환병	박순동	송정현	윤영은	이평화	정응균	최영숙
강애자	김 구	김정숙	나건옥	박순래	신동자	윤희섭	이현순	정의주	최영조
강옥희	김근회	김정택	남중모	박앵전	심국희	이명순	이형국	정정숙	최영희
강정숙	김기봉	김정해	노영애	박옥자	심우섭	이명순	임 경	조경심	최정혜
강종원	김길명	김정호	류종갑	박재민	심재원	이명자	임선희	조길구	최지영
강화자	김동애	김제란	마춘희	박종회	양남자	이명희	임환철	조문희	팽분향
고미영	김명숙	김종호	문영삼	박진설	양시우	이병오	임희영	조병록	하계환
공영석	김무호	김주용	민병대	박진현	양애선	이상태	장승숙	조신제	하영준
공진옥	김 연	김지연	민선홍	박채성	양유경	이성순	장영혜	조영애	한영남
곽자애	김영삼	김진국	민이식	박행보	어명자	이순남	전성지	조영희	한창수
구본철	김영실	김진식	박경희	배정자	염진홍	이승희	전현주	조철수	허명숙
구석고	김영애	김진원	박남정	백준선	우홍준	이양섭	전희숙	조희영	허영희
구지회	김영철	김진희	박등용	서경원	유시영	이옥자	정금정	주미영	홍민기
권경자	김용선	김창례	박명숙	서주선	유필상	이유순	정남희	주시돌	홍분식
권승세	김원자	김춘교	박문수	성덕순	유현병	이일구	정미숙	차일수	홍서진
권연희	김유종	김학길	박병원	성홍제	윤기종	이정수	정성석	채희규	홍석창
권인식	김윤숙	김행자	박소영	손외자	윤명순	이진행	정숙희	최경자	홍옥남
기경숙	김인종	김혜영	박숙향	송윤환	윤석애	이창문	정운기	최애란	황경순

2016년 대한민국미술대전 문인화부문 초대작가전 출품자

강도희	김동애	김정렬	류종갑	박종회	양시우	이명희	임 경	정해순	최영진
강애자	김명숙	김정숙	마춘희	박지영	양애선	이병오	임명순	정향자	최영희
강영구	김무호	김정택	문영삼	박진설	양유경	이병재	임석근	조경심	최은하
강옥희	김민숙	김정해	문춘심	박진현	어명자	이상배	임선희	조문희	최정혜
강은이	김병숙	김정현	민선홍	박채성	엄주왕	이상태	임희영	조병록	최지영
강인숙	김병옥	김정호	민이식	박행보	여정화	이성순	장명자	조영애	최형양
강정숙	김병윤	김제란	박경숙	방묘순	예보순	이순남	장미라	조영자	최형주
강종원	김숙연	김종호	박경희	배정자	오동수	이승희	장성경	조영희	팽분향
강화자	김순희	김주성	박남정	백영란	오순록	이연재	장승숙	조철수	하영준
고미영	김연익	김주용	박등용	백영숙	우홍준	이옥수	장현숙	조희영	한영남
곽자애	김영삼	김준오	박명숙	백준선	원혜민	이옥자	전현주	좌경신	한창수
구본철	김영실	김지연	박문수	서경원	유기복	이유순	전희숙	주명옥	함선호
구석고	김영애	김진식	박소영	서근섭	유필상	이은숙	정금정	주미영	허명숙
권경자	김영호	김진원	박숙향	서길원	윤고방	이일구	정미숙	주시돌	허영희
권승세	김옥선	김진희	박순동	서주선	윤기종	이정희	정봉규	차일수	홍민기
권연희	김용선	김철완	박순래	손외자	윤명순	이준화	정봉기	차태운	홍서진
권인식	김원자	김춘교	박앵전	송정현	윤미형	이지향	정성석	채정숙	홍석창
기경숙	김유종	김학길	박옥자	송형순	윤석애	이진행	정순태	채희규	홍승예
김경자	김윤숙	김호풍	박옥희	신동자	윤영은	이창묵	정운기	최경자	홍옥남
김교심	김윤아	나건옥	박유순	신연정	윤정여	이창문	정은숙	최경자	홍일균
김 구	김은옥	남중모	박윤오	심국희	이경자	이청옥	정응균	최경화	황경순
김근회	김인숙	노 숙	박재민	심우섭	이도영	이평화	정의주	최광숙	황용래
김기봉	김인종	노영애	박정숙	심재원	이명순	이현순	정종숙	최영숙	황청조
김기심	김재홍	노월자	박정원	양남자	이명순	이형국	정춘자	최영조	

2017년 대한민국미술대전 문인화부문 초대작가전 출품자

강도희	김경자	김유종	문춘심	서경원	양애선	이복영	장영혜	조철수	최창길
강애자	김교심	김은옥	민선홍	서규리	양유경	이상배	장현숙	조희영	최형양
강영구	김 구	김인숙	박경희	서길원	어미숙	이상식	전현숙	주명옥	최형주
강옥희	김근회	김정렬	박남정	서미희	엄주왕	이승희	전현주	주시돌	태선희
강은이	김기심	김정숙	박등용	서주선	염진홍	이영란	전희숙	차일수	팽분향
강인숙 (해원)	김동애	김정택	박명숙	손광식	예보순	이옥수	정경숙	차태운	하영준
강인숙 (여송)	김명숙	김정해	박문수	손성범	오근석	이옥자	정금정	채희규	하태환
강인엽	김무호	김종호	박숙향	손외자	오동수	이유순	정두근	최경자 (소영)	한영남
강정숙	김민숙	김주용	박앵전	송락준	오순록	이은숙	정봉규	최경자 (향정)	한정숙
강종원	김병옥	김지연	박옥자	송미영	우홍준	이일구	정성석	최경화	함선호
강화자	김병윤	김진식	박옥희	송윤환	원혜민	이재분	정순태	최광숙	허명숙
고미영	김수나	김철완	박 완	송정현	유기복	이정래	정은숙	최기수	홍민기
곽자애	김수연	김학길	박유순	송형순	유필상	이정희	정응균	최소희	홍승예
구본철	김 연	김혜경	박윤오	신동자	윤명순	이진애	정의주	최영숙	홍일균
구석고	김연익	나건옥	박재민	신연정	윤석애	이창묵	정종숙	최영조	홍행남
권성자	김영규	남중모	박지영	심순덕	윤영동	이창문	정현숙	최영희	홍형표
권승세	김영삼	노 숙	박진현	심영희	윤영은	이청옥	조경심	최은하	황경순
권연희	김영애	노영애	박채성	심우섭	윤정여	이현순	조병록	최정혜	황용래
기경숙	김영호	류종갑	박행보	심재원	이명숙	임명순	조송자	최지영	황진순
	김옥경	마춘희	백영숙	양남자	이명순	임영자	조영애		황청조
	김옥선	문영삼	사공홍주	양시우	이병재	장승숙	조영희		

2018
대한민국미술대전
문인화부문 초대작가전

인쇄일 2018년 4월 16일
발행일 2018년 4월 25일
발행처 사단법인 한국미술협회
발행인 대한민국미술대전 문인화부문 초대작가회

 07995 서울시 양천구 목동서로 225 대한민국예술인센터 812호
 TEL. 02-744-8053~4 FAX. 02-741-6240

편집인 손 광 식, 강 종 원

제작처 ㈜이화문화출판사

 서울시 종로구 사직로10길 17 (내자동 인왕빌딩)
 02-732-7091~3(구입문의) FAX. 02-725-5153
 홈페이지 www.makebook.net

등록번호 제300-2015-92호
I S B N 979-11-5547-322-1

값 70,000원